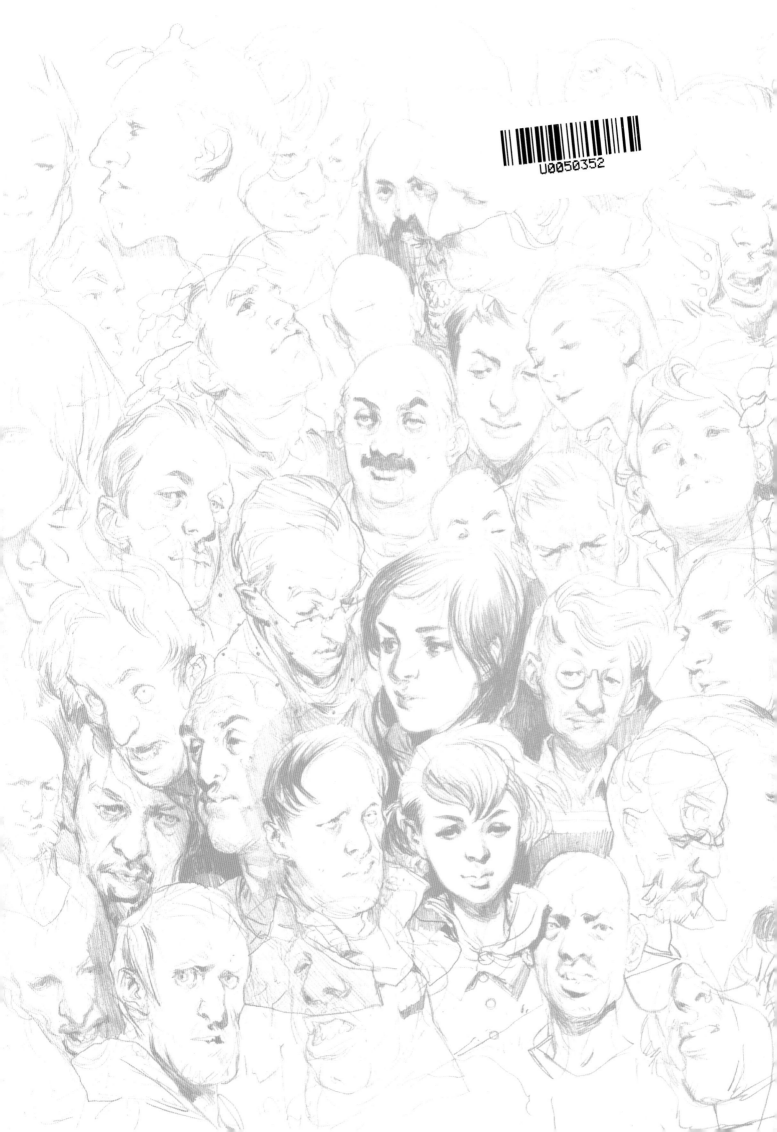

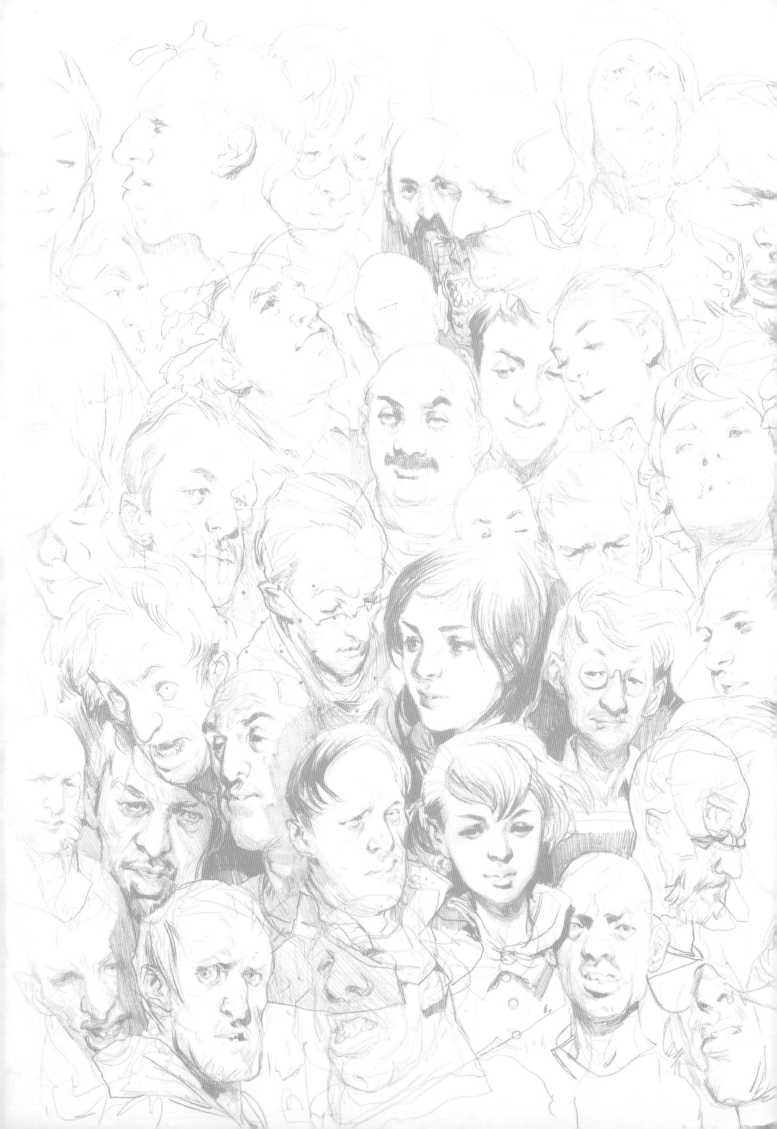

歡迎打開插畫速寫集

對任何藝術作品而言，草稿階段是不可或缺的，它形成了所有元素平衡的基礎。通常，對於繪製過程和成品背後的意涵，草圖可提供有趣的洞察，以及展現技法和能力。藝術家的草圖速寫本是神聖且私密的，常被視為日記，其中充滿了赤裸裸的想法、情感，以及具有獨特意涵的圖像。草圖中，藝術家隨心所欲的興奮之情既不躊躇、不多想，也不隱藏，實在難以抵擋。

以韋斯·伯特的草圖為例（第34頁和這頁的背景圖片），這些臉是不同特徵、表情、角度和線條的爆發，並融合在一起，進而創造出一種美麗的混亂。即使毫無理由進行這種常見的頭部速寫來達到完成階段；它本身仍是件吸引人的藝術作品。

這本書主要呈現出這樣迸出創造力的迷人時刻，直接來自各地最優秀插畫家的思想。不論是以鉛筆還是針筆完成，速寫草圖可能是灑脫不拘或精準無誤，但全都展現出創作的純粹之樂。

奇幻插畫速寫集

SKETCHBOOKS

目錄

深入了解世界頂尖的奇幻藝術家、概念藝術家和插畫家的
內在世界以及速寫集

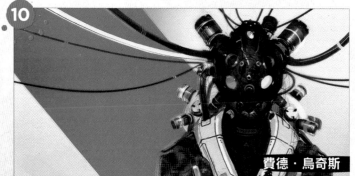
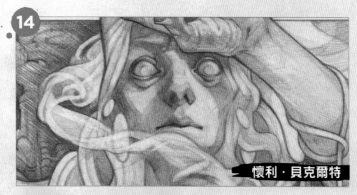
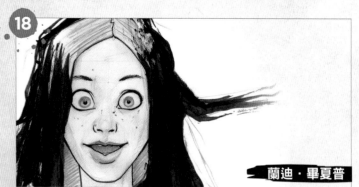
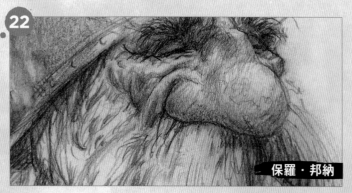
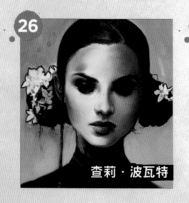
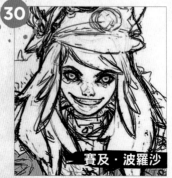

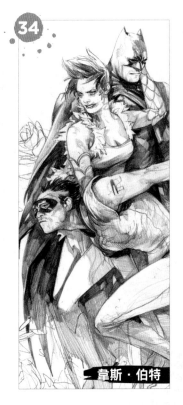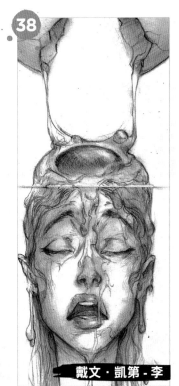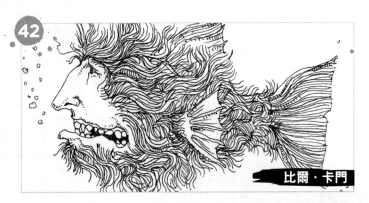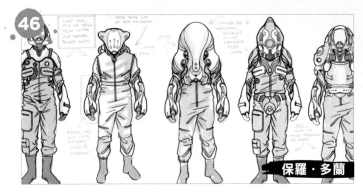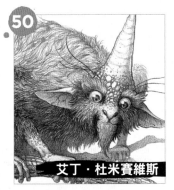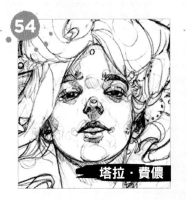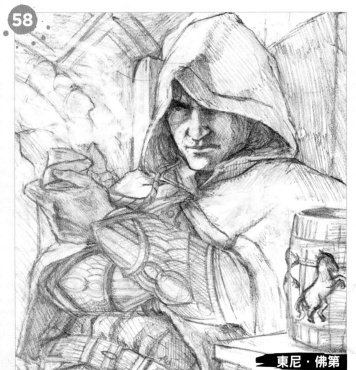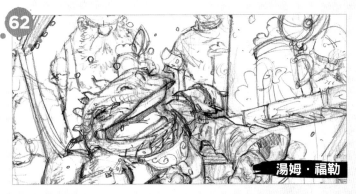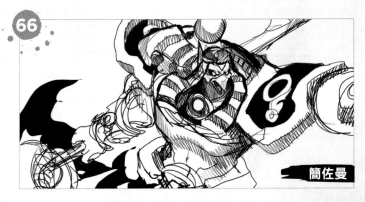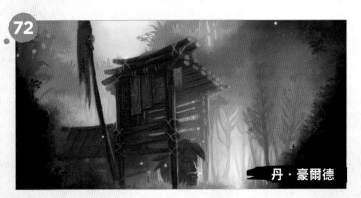

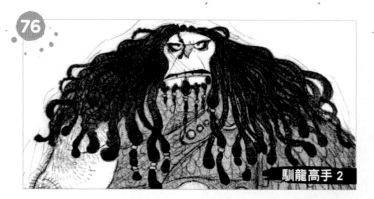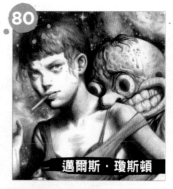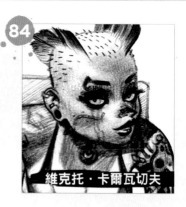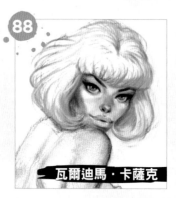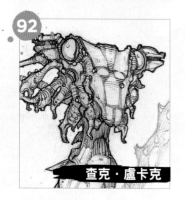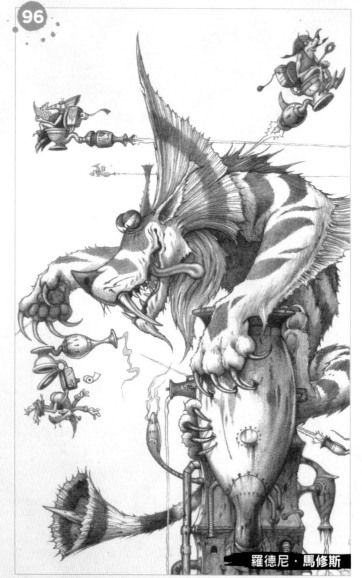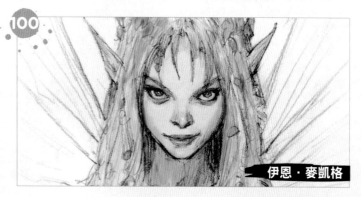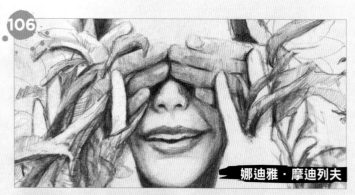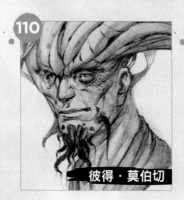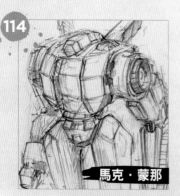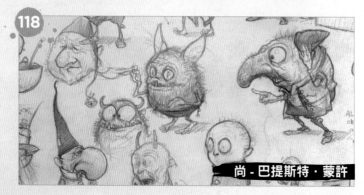

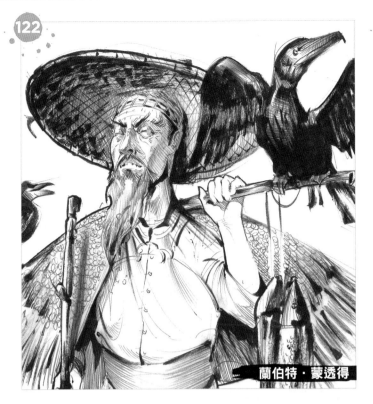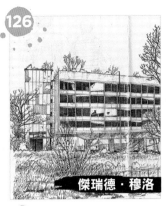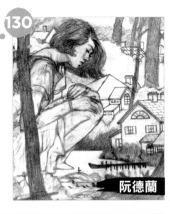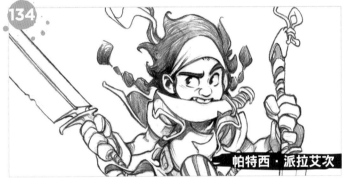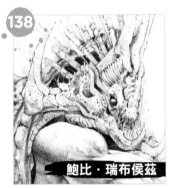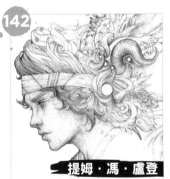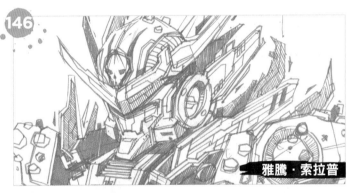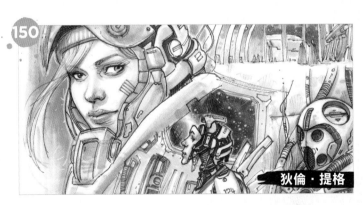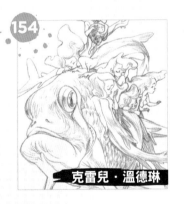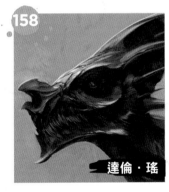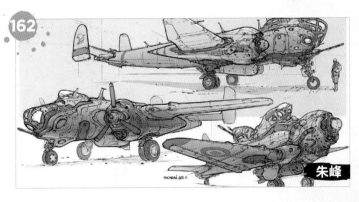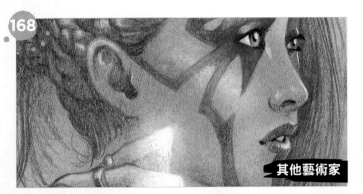

雅曼・阿可皮恩

生於亞美尼亞，這位概念藝術家的靈感來自家鄉的傳說和西方流行

Artist 藝術家檔案

雅曼・阿可皮恩
Arman Akopian
國籍：加拿大

生於蘇聯時期的亞美尼亞，雅曼於 90 年代早期移居加拿大，在育碧蒙特婁工作室開始投入電子遊戲事業。於 2008 年加入藝奪，並帶領美術設計團隊。接著成為全職的概念藝術家和插畫家。現今再度任職於育碧蒙特婁工作室。

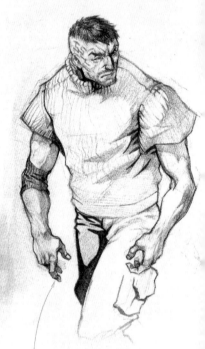

傭兵

「以鉛筆速寫的傭兵角色。我的速寫傾向於角色的整體感覺，而非設計上的種種細節。」

薩遜勇士

「古老的亞美尼亞史詩『薩遜勇士』是我兒時最喜愛的傳說故事，而我現在也樂於讀給我的孩子們聽。我試圖想像若將其畫成動畫，這些角色看起來會是如何？」

「女性機器人總是使我著迷，誰不是呢？」

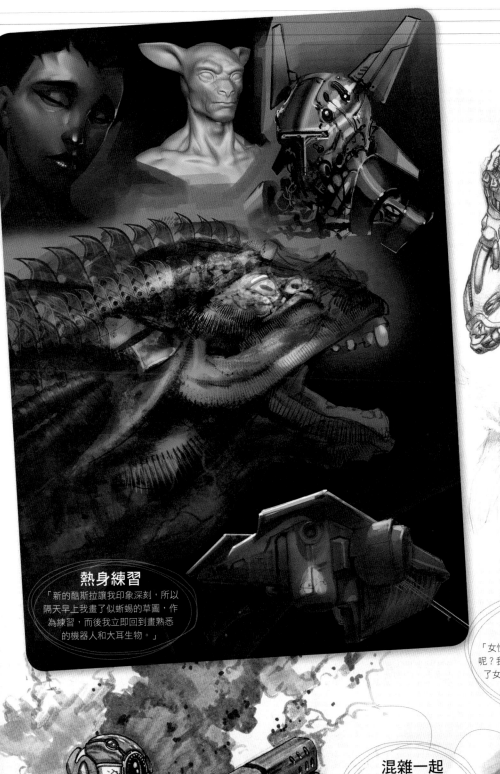

熱身練習

「新的酷斯拉讓我印象深刻,所以隔天早上我畫了似蜥蜴的草圖,作為練習,而後我立即回到畫熟悉的機器人和大耳生物。」

女機器人、獵人與忍者

「女性機器人總是使我著迷,誰不是呢?我想,那有著驢耳的原始獵人有了女機器人和性感女忍者的陪伴,感覺應該相當自在……」

混雜一起

「我先畫了可能的科幻戰鬥場景,接著混搭了卡通式的角色面貌,於是我決定試畫看看奇幻世界的算命師。」

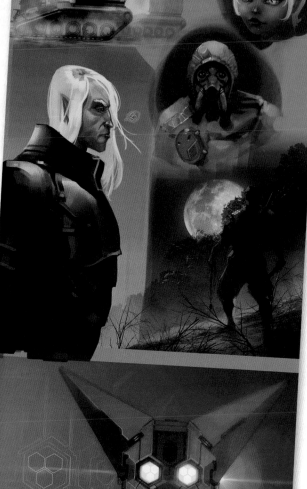

動畫感

我一開始在看梅尼波內的艾爾瑞克，突然想起很久沒看風之谷了，這最後將我的思緒帶到了忍者（我好愛忍者。我其實就是，但別告訴任何人）。然後這份動畫感讓我想到了蓋特機器人。沈浸在 80 年代的氛圍內，這讓我畫起了宇宙傳說的泰美斯。

主人與寵物

「這個草稿發想自一個故事點子，關於某種類人生物的原始部落、他們的寵物和在其家鄉獵捕的惡靈。」

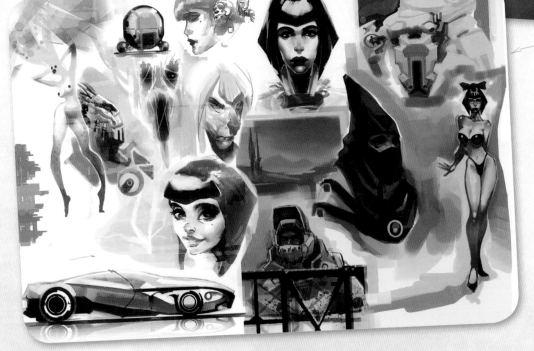

隨筆

每天我會開一個 Photoshop 的空白檔案，放在主要工作的旁邊。每當休息時，我就隨興塗鴉。這很好玩且使我思路清晰。有時我會從草圖中得到一兩個值得發展的好點子。

「工作時，我會開個
Photoshop 檔案，然後隨
興塗鴉」

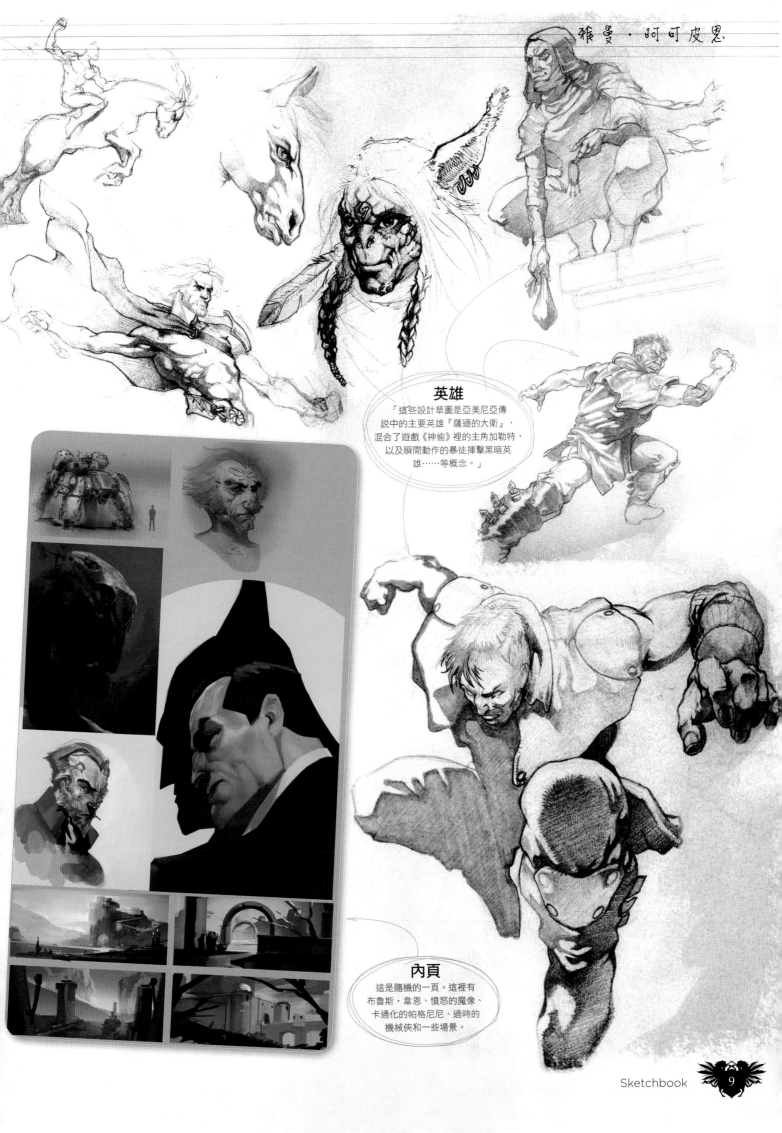

英雄

「這些設計草圖是亞美尼亞傳說中的主要英雄『薩遜的大衛』，混合了遊戲《神偷》裡的主角加勒特，以及瞬間動作的暴徒揮擊黑暗英雄……等概念。」

內頁

這是隨機的一頁。這裡有布魯斯・韋恩、憤怒的魔像、卡通化的帕格尼尼、過時的機械俠和一些場景。

費德・烏奇斯

他的瘋狂介於大衛・柯能堡和傻瓜龐克之間，
一起來瞧瞧……

Artist
藝術家檔案

費德・烏奇斯
Fred Augis
國籍：法國

費德・烏奇斯是位概念藝
術家和插畫家，現職於電
玩產業。他的客戶包括育
碧、Wizardbox、DTP 遊
戲公司……等。他將自己的技術傳
授給 Arkane Studios、Torn Banner 和
Dontnod 遊戲公司。
www.fredaugis.tumblr.com

火箭彈
「火箭彈代表了戰爭和剛強，相當吸
引人。挑戰極限直到圖像看似誇張還蠻
好玩的，像是畫上過多的肌肉
和刺青。」

軟緞
「我喜歡在構圖中加上圖像
符號，使其更具衝擊性。無疑地，
圖中的蛇具有象徵性。」

實驗
「我使橘色帶呈現高彩度，讓它在
其他圖像中更加顯眼。」

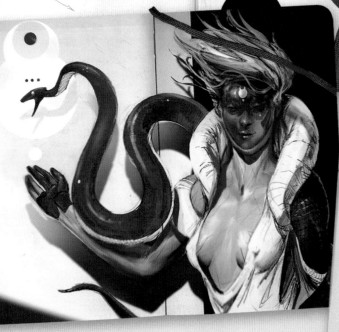

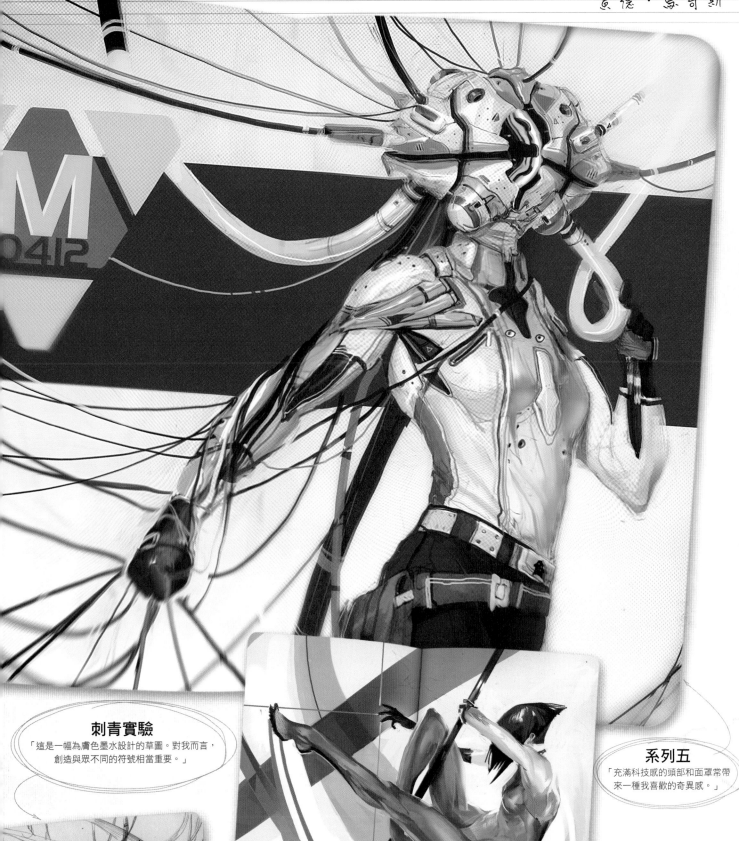

刺青實驗
「這是一幅為膚色墨水設計的草圖。對我而言，創造與眾不同的符號相當重要。」

系列五
「充滿科技感的頭部和面罩常帶來一種我喜歡的奇異感。」

竿
「對我個人而言，動態圖像是構圖中不可或缺的部分。」

「對我而言，創造與眾不同的符號相當重要……」

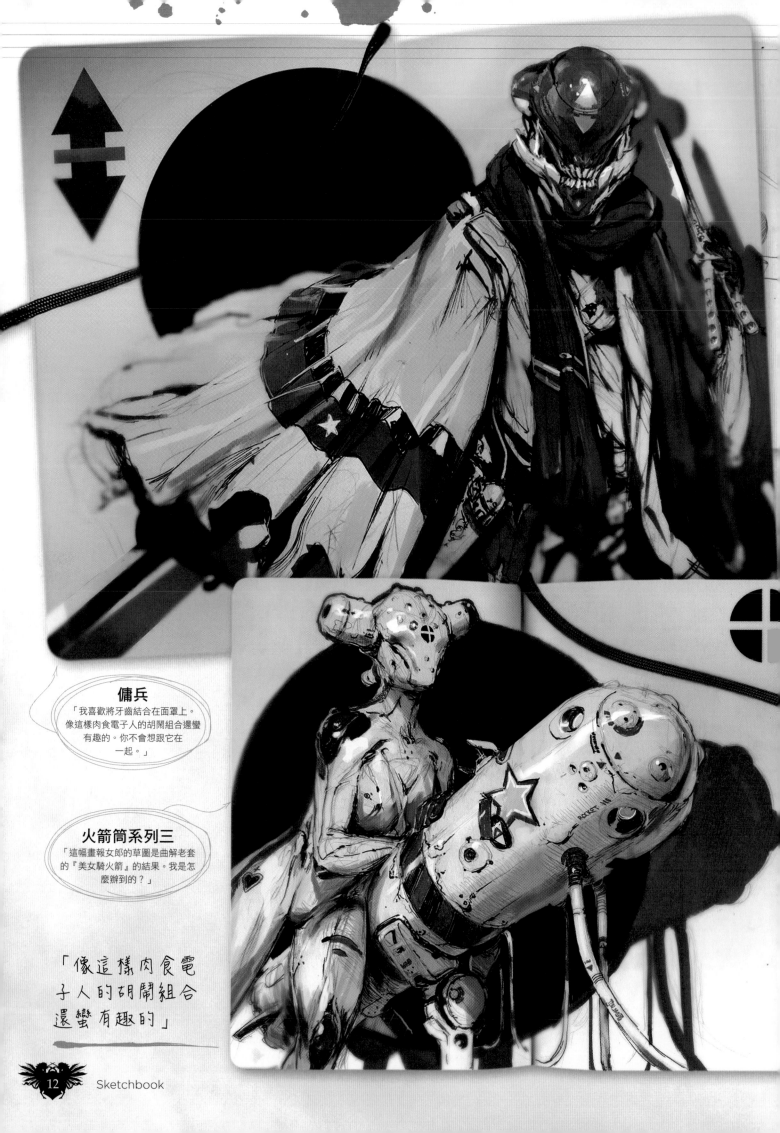

傭兵
「我喜歡將牙齒結合在面罩上。
像這樣肉食電子人的胡鬧組合還蠻
有趣的。你不會想跟它在
一起。」

火箭筒系列三
「這幅畫報女郎的草圖是曲解老套
的『美女騎火箭』的結果。我是怎
麼辦到的？」

「像這樣肉食電
子人的胡鬧組合
還蠻有趣的」

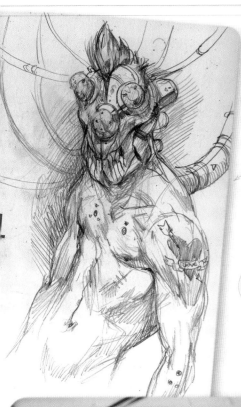

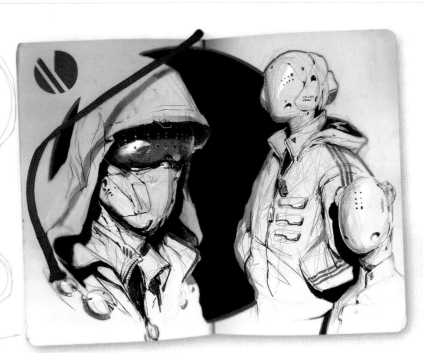

其他刺青
「這本冊子是我全部的草圖有了生命的地方，我使用的大本的 MOLESKINE 素描本和 2B 鉛筆。」

電音裝
「一些為角色設計所畫的研究草圖」

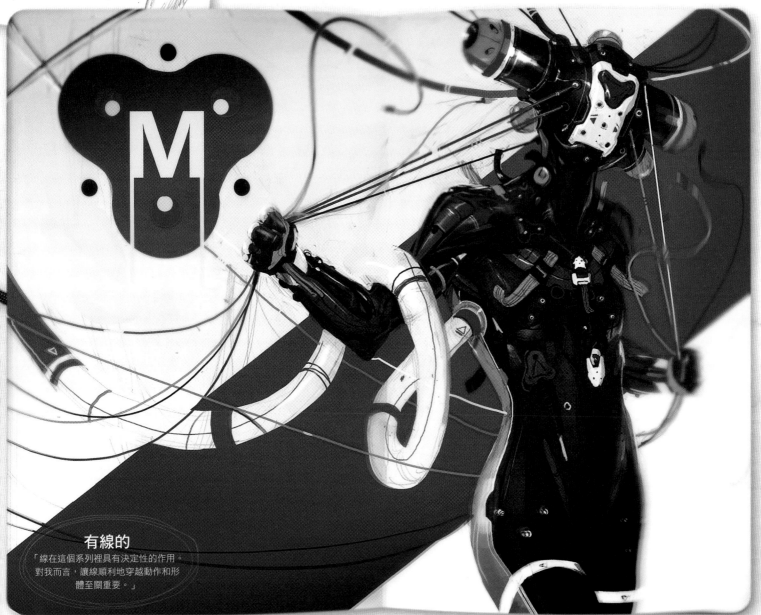

有線的
「線在這個系列裡具有決定性的作用。對我而言，讓線順利地穿越動作和形體至關重要。」

懷利・貝克爾特

畫作混合數位和傳統媒材，創作出「殘酷與戲謔並存」的畫面

Artist
藝術家檔案

懷利・貝克爾特
Wylie Beckert
國籍：美國

懷利是熱愛奇幻事物的插畫家和藝術家，其作品以鉛筆線稿結合透明墨水、水彩、油彩，創造出具流線、富質感和明暗協調的畫作。她的插畫可見於書籍、雜誌、廣告和 Spectrum 第 21 和 22 期。
www.wyliebeckert.com

鑽石之后
「我想探索盲目和明眼之間、知識和直覺之間的反差。」

棍棒之王
「找個理由來畫穿山甲！我讓這種動物鱗甲的圖樣形成盔甲設計。」

棍棒之后
「從這裡可看出我的鉛筆稿如何結合：以可拭色鉛筆確定草圖後，再用石墨筆完稿。」

「通常一件作品會從發想階段逐步形成，但在紙上記下想法仍是有幫助的。」

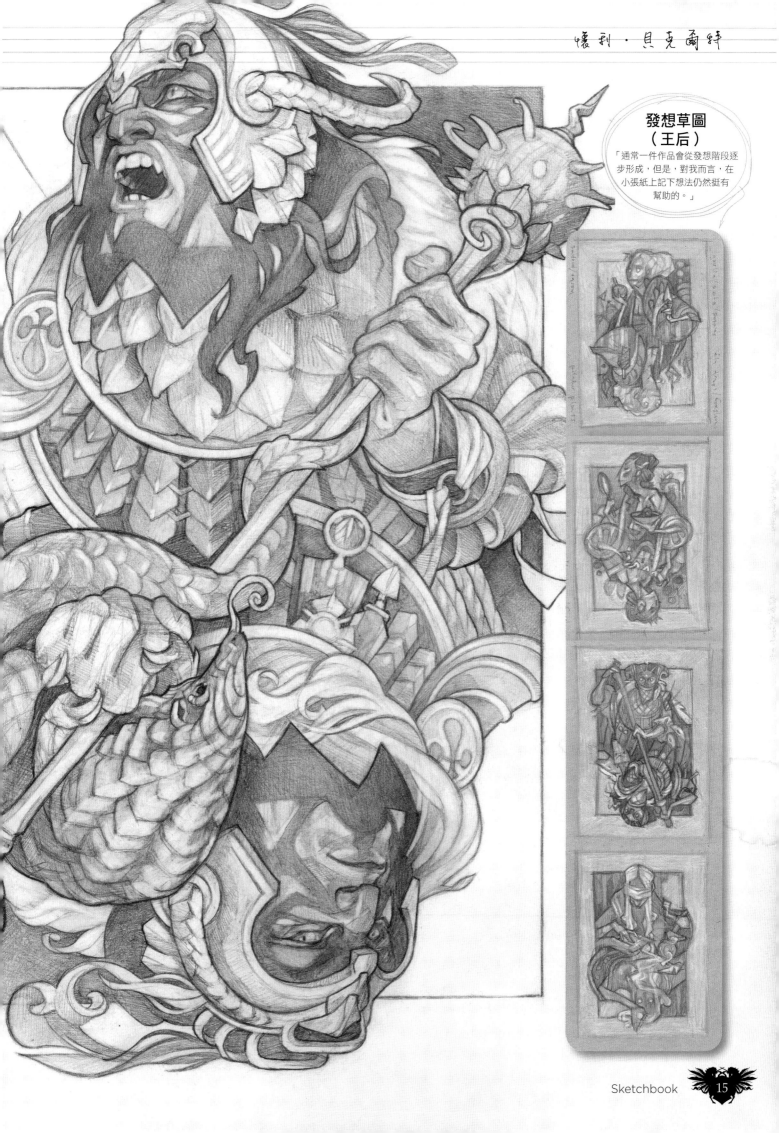

**發想草圖
（王后）**

「通常一件作品會從發想階段逐步形成，但是，對我而言，在小張紙上記下想法仍然挺有幫助的。」

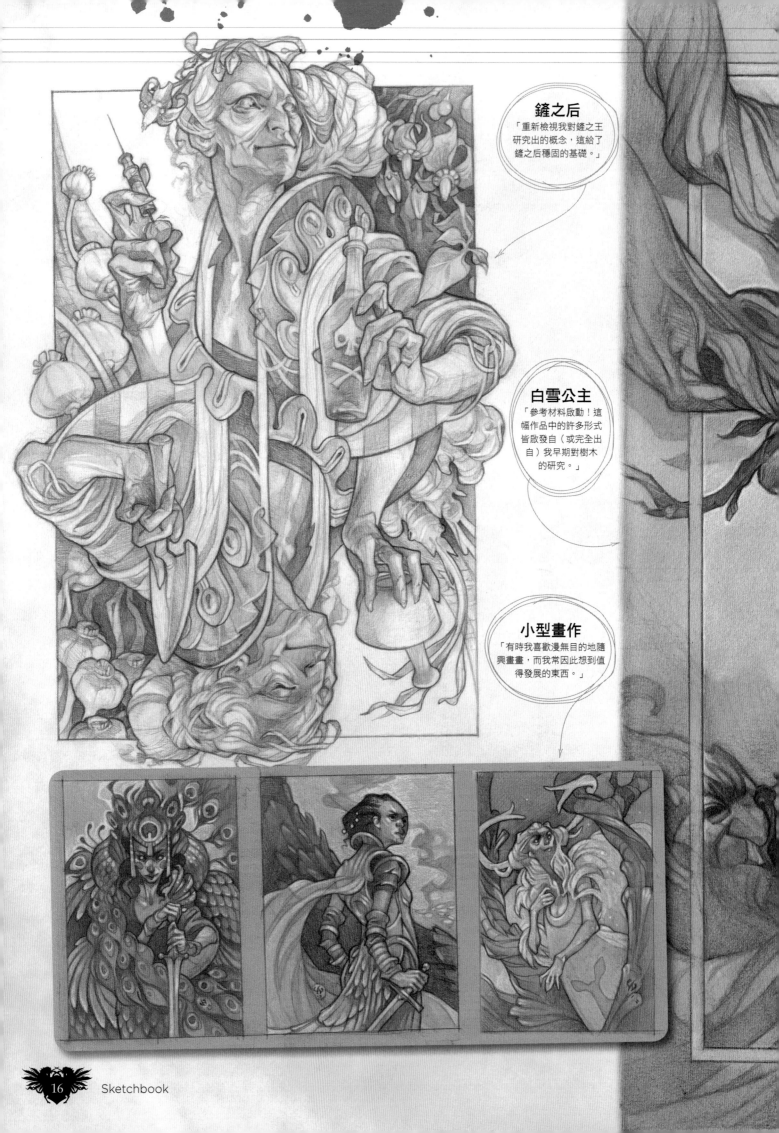

鏟之后
「重新檢視我對鏟之王研究出的概念，這給了鏟之后穩固的基礎。」

白雪公主
「參考材料啟動！這幅作品中的許多形式皆啟發自（或完全出自）我早期對樹木的研究。」

小型畫作
「有時我喜歡漫無目的地隨興畫畫，而我常因此想到值得發展的東西。」

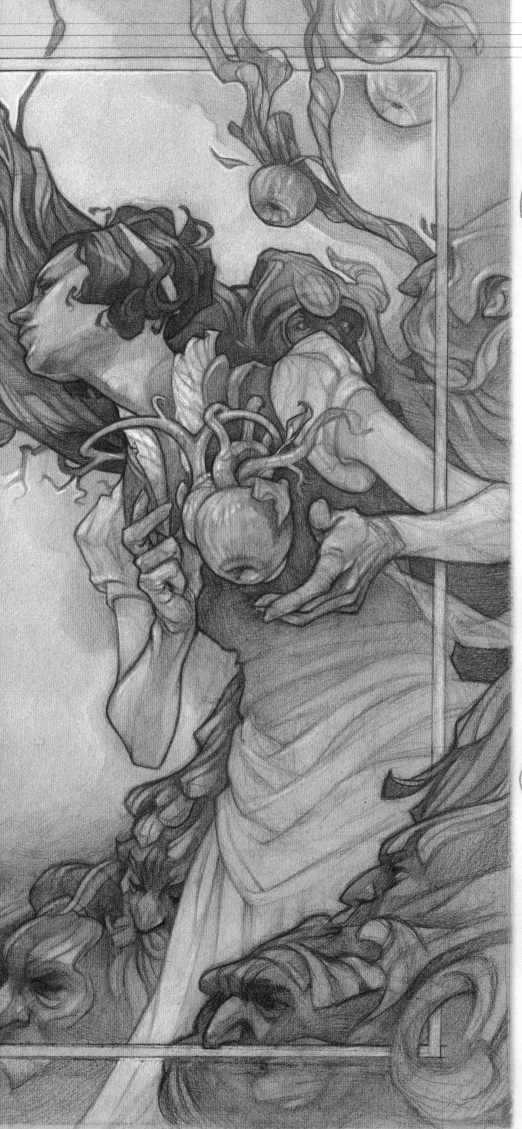

鏟之王

「這是進行中的插畫紙牌系列的第一張『邪惡王國』。緊湊的鉛筆構圖是我所有畫作的基礎。」

「我試著將畫作塞滿細節，尤其是當該細節具有敘事性時」

心之王

「我試著將畫作塞滿細節，尤其是當該細節具有敘事性時，例如這幅插畫中的鈴心草。」

蘭迪・畢夏普

除了畫畫和想故事情節以外，蘭迪喜歡畫怪異的角色……

驚喜
「我發現一張照片中的女孩帶有這個表情，覺得應該要畫下來。」

Artist 藝術家檔案

蘭迪・畢夏普
Randy Bishop
國籍：美國

蘭迪是角色設計師和插畫家，與妻兒住在愛達荷佛斯。過去數年曾為接案藝術家，起初為動畫和遊戲的角色設計師，也身兼插畫師，為出版和教育業設計作品。

www.randybishopart.com

假髮
「一些戴假髮的骷顱頭草圖。我也不知道為什麼。」

巨人
「遇到三隻比利羊（Three Billy Goats Gruff）後，他就有點沮喪。」

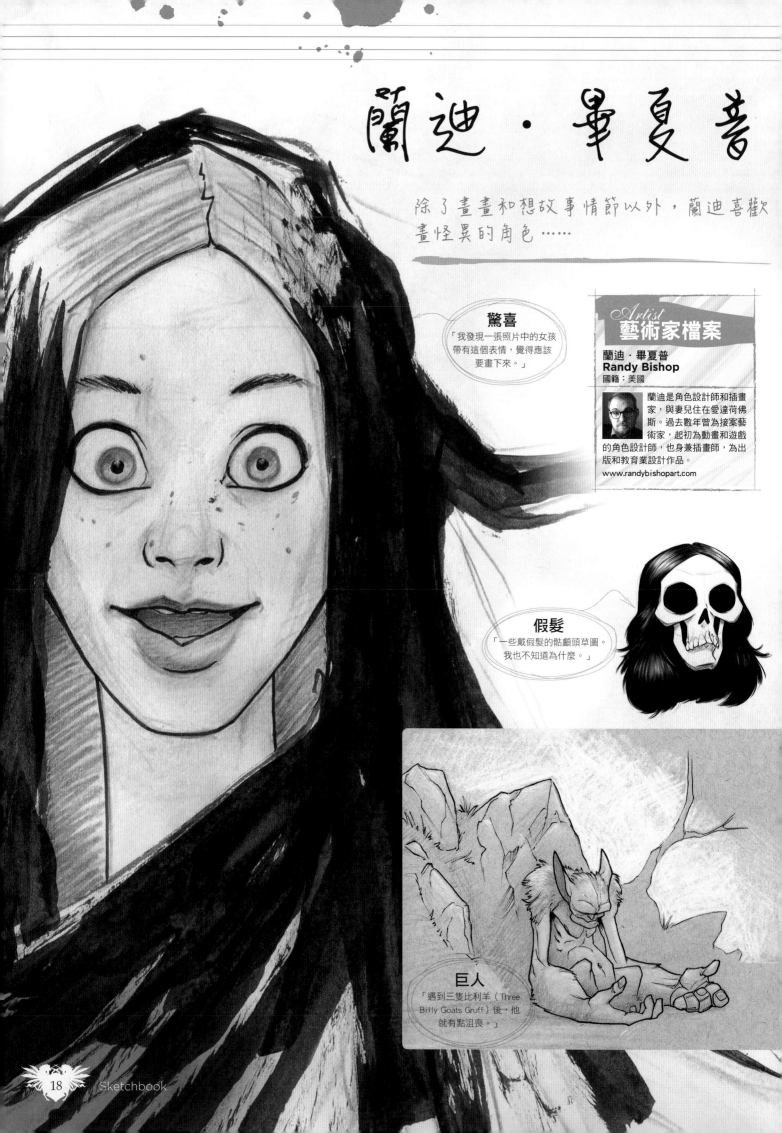

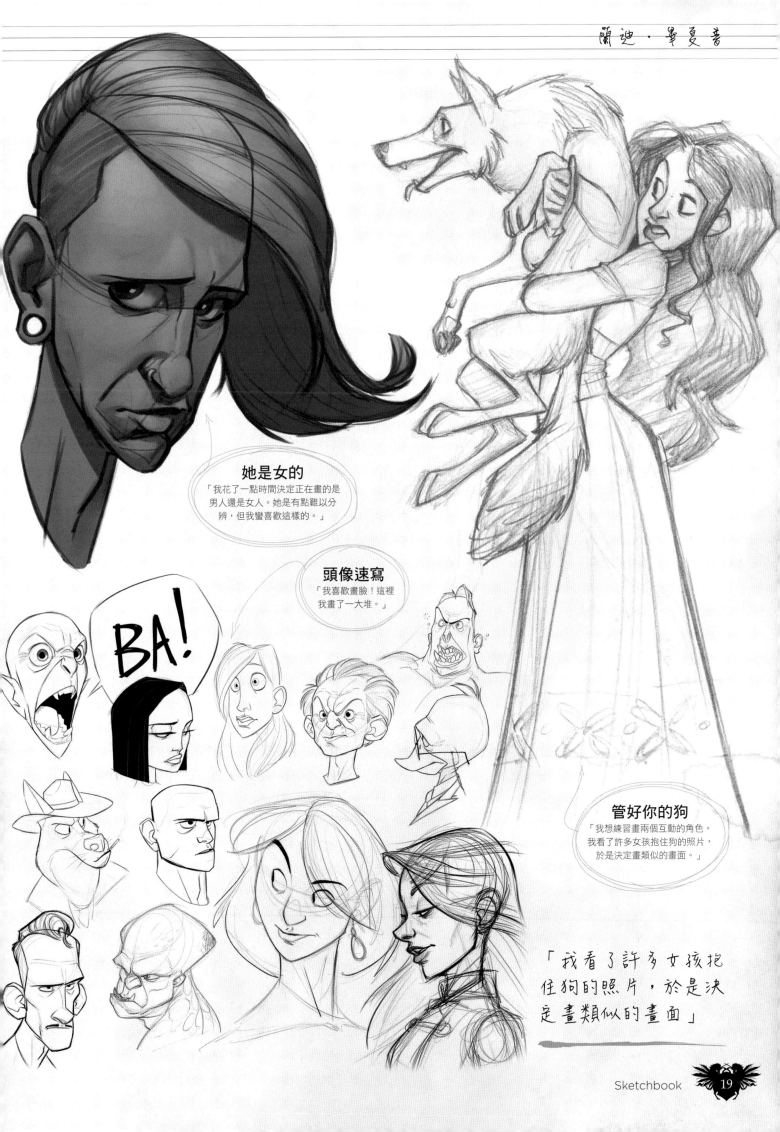

她是女的
「我花了一點時間決定正在畫的是男人還是女人。她是有點難以分辨,但我蠻喜歡這樣的。」

頭像速寫
「我喜歡畫臉!這裡我畫了一大堆。」

BA!

管好你的狗
「我想練習畫兩個互動的角色。我看了許多女孩抱住狗的照片,於是決定畫類似的畫面。」

「我看了許多女孩抱住狗的照片,於是決定畫類似的畫面」

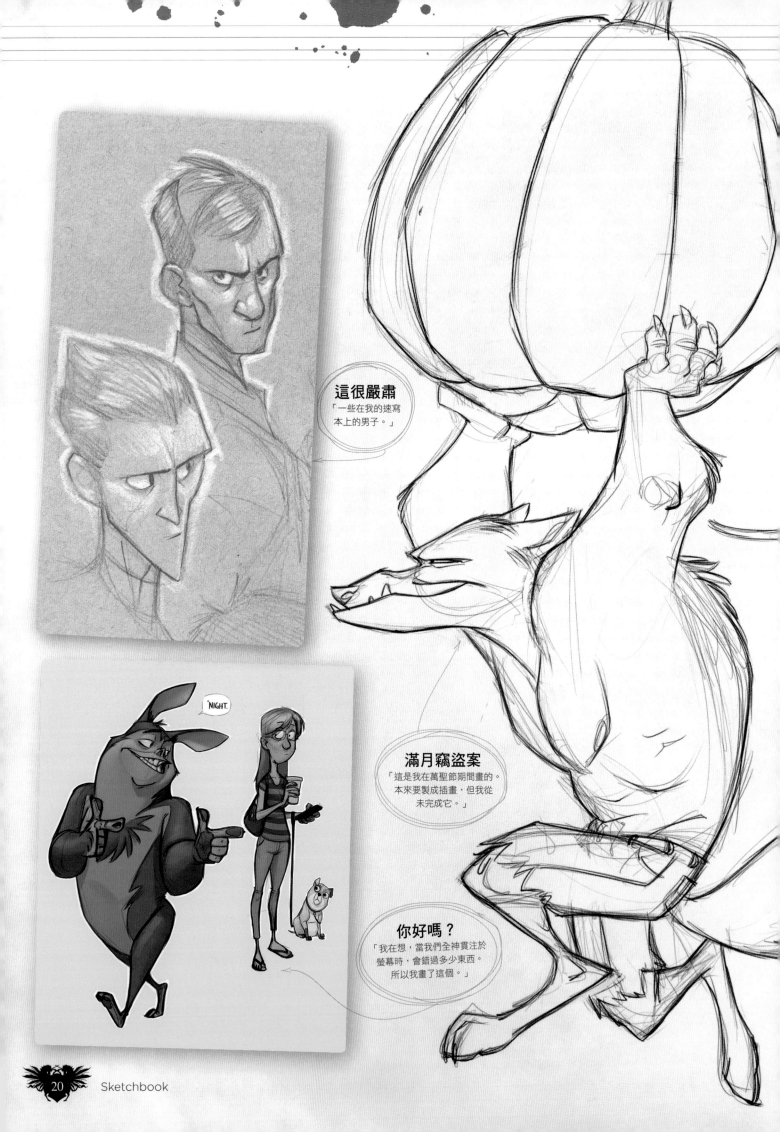

這很嚴肅
「一些在我的速寫本上的男子。」

'NIGHT.

滿月竊盜案
「這是我在萬聖節期間畫的。本來要製成插畫，但我從未完成它。」

你好嗎？
「我在想，當我們全神貫注於螢幕時，會錯過多少東西。所以我畫了這個。」

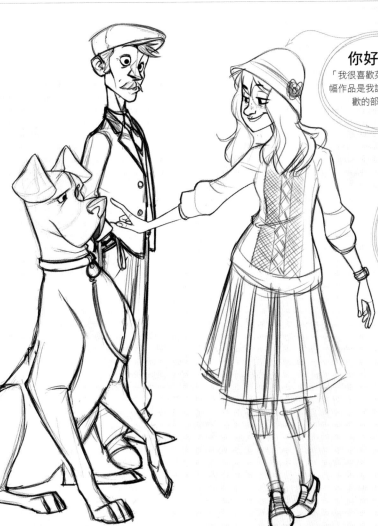

你好可愛
「我很喜歡英式時尚。這幅作品是我試圖捕捉最喜歡的部份。」

漂亮側臉
「看似堅決的側臉有種迷人魅力。我好愛把女人畫上立體的鼻子和下巴。」

圓頂禮帽
「我愛圓頂禮帽。我也喜歡隨意畫出膚色。」

「我好愛畫有立體的鼻子和下巴的女人」

白象
「這是去年我和妻子舉行的聖誕派對邀請函。」

保羅・邦納

身為經驗豐富的遊戲設計師和插畫家，保羅向我們介紹他的矮人、妖精和龍

Artist
藝術家檔案

保羅・邦納
Paul Bonner
國籍：丹麥

來自約克郡的保羅曾在哈羅學院學習插畫。多年以來，他任職於諾丁漢的遊戲工坊，包括參與製作《戰鎚40000》，還在《魔獸世界》、法國遊戲商 Rackham 和瑞典遊戲公司 Riotminds 擔任藝術設計，後者製作線上和桌上遊戲。
www.facebook.com/paulbonnerart

戴頭盔的矮人

「我很喜歡矮人，尤其是設計他們的頭髮和鬍鬚。很難看出他們對食物或麥芽酒產生任何影響，但我覺得須保持一定的標準外型。即使我很想用辮子、戒指和飾品裝飾他們，最後還是會省略成簡約的外觀。」

長牙巨人

「開始繪畫前，我的草圖都是相當雜亂的，這是一種必要之惡，但我確實陷入了角色中，需要設計一個可信的人物來使故事繼續。對鼻子、眉毛或下顎微調可以做出極大的差異，所以很難停下來。偶爾我碰巧發現並立刻知道『這就是我要的主角！』」

「我常常有很棒的點子，且愉快地塗鴉，但最後發現這些想法並不相稱」

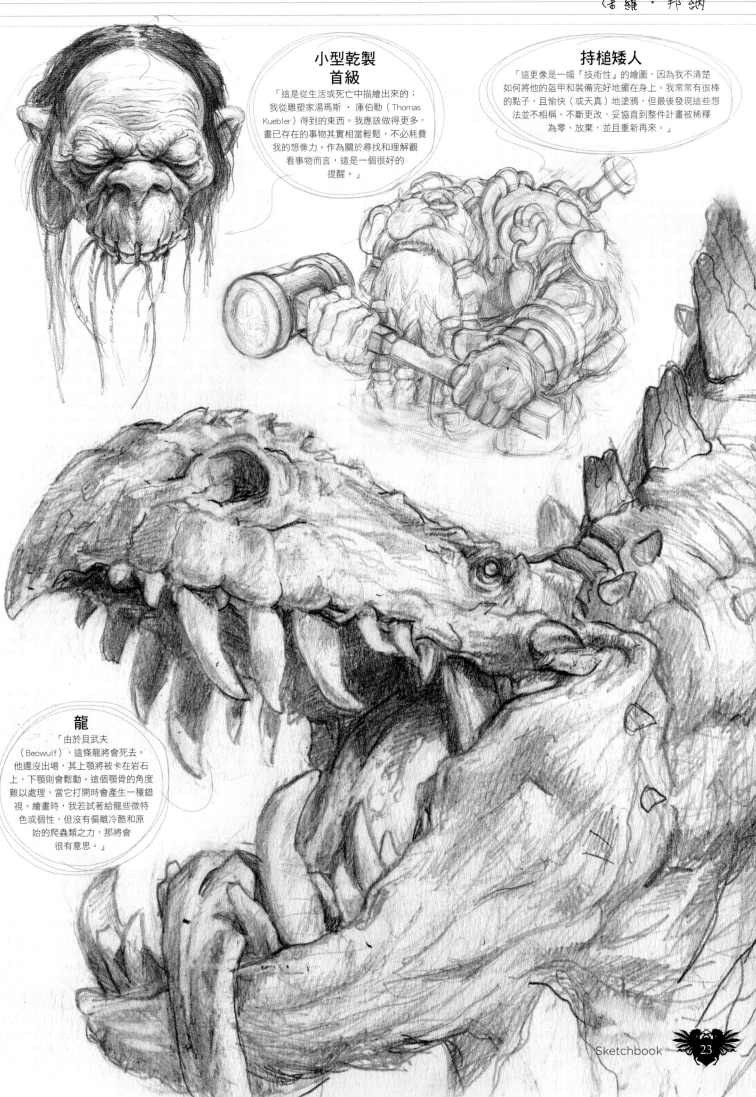

小型乾製首級

「這是從生活或死亡中描繪出來的；我從雕塑家湯瑪斯・庫伯勒（Thomas Kuebler）得到的東西。我應該做得更多，畫已存在的事物其實相當輕鬆，不必耗費我的想像力。作為關於尋找和理解觀看事物而言，這是一個很好的提醒。」

持槌矮人

「這更像是一幅『技術性』的繪圖，因為我不清楚如何將他的盔甲和裝備完好地擺在身上。我常常有很棒的點子，且愉快（或天真）地塗鴉，但最後發現這些想法並不相稱。不斷更改、妥協直到整件計畫被稀釋為零、放棄，並且重新再來。」

龍

「由於貝武夫（Beowulf），這條龍將會死去。他還沒出場，其上顎將被卡在岩石上，下顎則會鬆動。這個顎骨的角度難以處理，當它打開時會產生一種錯視。繪畫時，我若試著給龍些微特色或個性，但沒有偏離冷酷和原始的爬蟲類之力，那將會很有意思。」

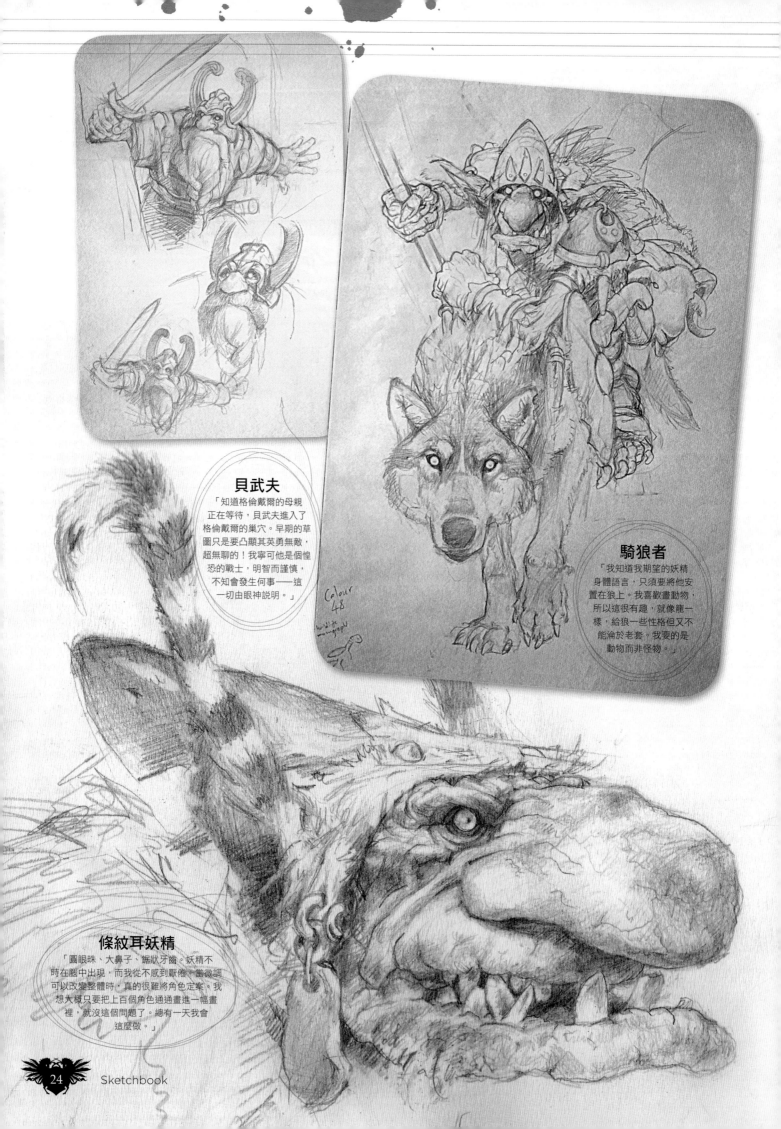

貝武夫

「知道格倫戴爾的母親
正在等待，貝武夫進入了
格倫戴爾的巢穴。早期的草
圖只是要凸顯其英勇無敵，
超無聊的！我寧可他是個惶
恐的戰士，明智而謹慎，
不知會發生何事——這
一切由眼神說明。」

騎狼者

「我知道我期望的妖精
身體語言，只須要將他安
置在狼上。我喜歡畫動物，
所以這很有趣，就像龍一
樣，給狼一些性格但又不
能淪於老套。我要的是
動物而非怪物。」

條紋耳妖精

「圓眼珠、大鼻子、鋸狀牙齒。妖精不
時在腦中出現，而我從不感到厭倦。單微調
可以改變整體時，真的很難將角色定案。我
想大概只要把上百個角色通通畫進一幅畫
裡，就沒這個問題了。總有一天我會
這麼做。」

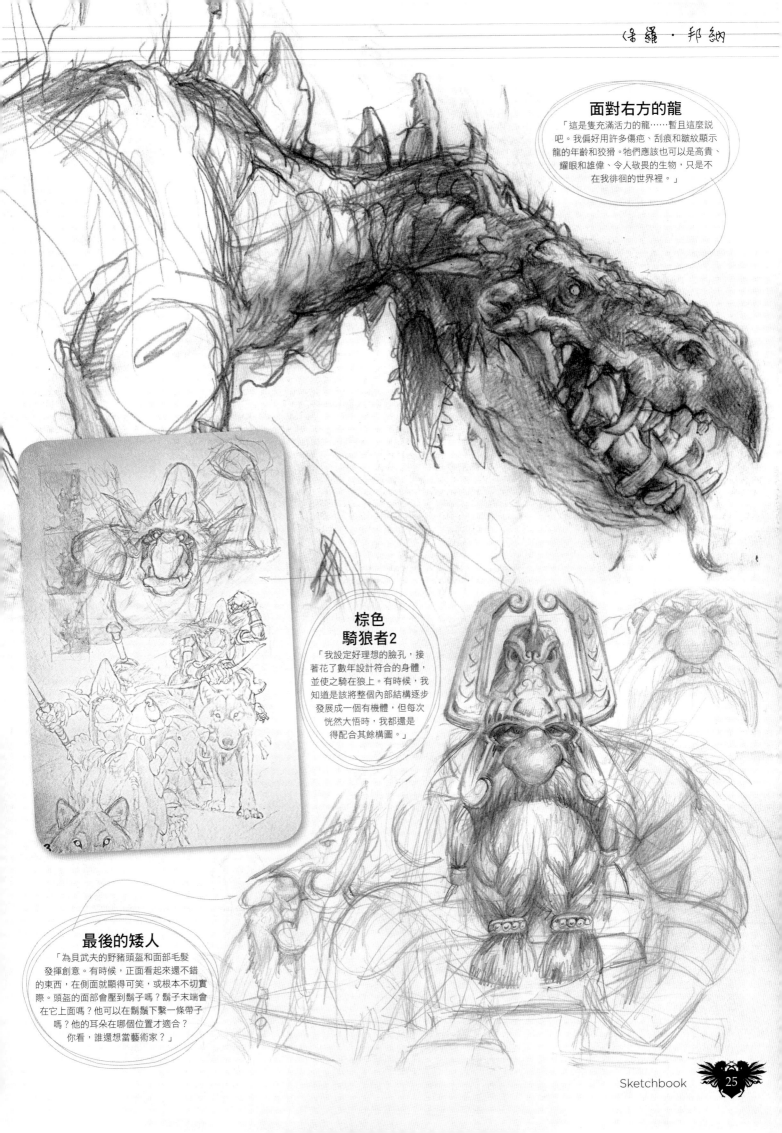

面對右方的龍

「這是隻充滿活力的龍……暫且這麼說吧。我偏好用許多傷疤、刮痕和皺紋顯示龍的年齡和狡猾。牠們應該也可以是高貴、耀眼和雄偉、令人敬畏的生物，只是不在我徘徊的世界裡。」

棕色
騎狼者2

「我設定好理想的臉孔，接著花了數年設計符合的身體，並使之騎在狼上。有時候，我知道是該將整個內部結構逐步發展成一個有機體，但每次恍然大悟時，我都還是得配合其餘構圖。」

最後的矮人

「為貝武夫的野豬頭盔和面部毛髮發揮創意。有時候，正面看起來還不錯的東西，在側面就顯得可笑，或根本不切實際。頭盔的面部會壓到鬍子嗎？鬍子末端會在它上面嗎？他可以在鬍鬚下繫一條帶子嗎？他的耳朵在哪個位置才適合？你看，誰還想當藝術家？」

查莉 · 波瓦特

這位原子隼（Atomhawk）設計團隊的藝術家展現其融合了想像和攝影的速寫作品

Artist 藝術家檔案

查莉 · 波瓦特
Charlie Bowater
國籍：英國

查莉住在英格蘭東北部，白天為原子隼設計團隊的概念藝術家，晚上則塗鴉一切事物。
www.charliebowater.co.uk

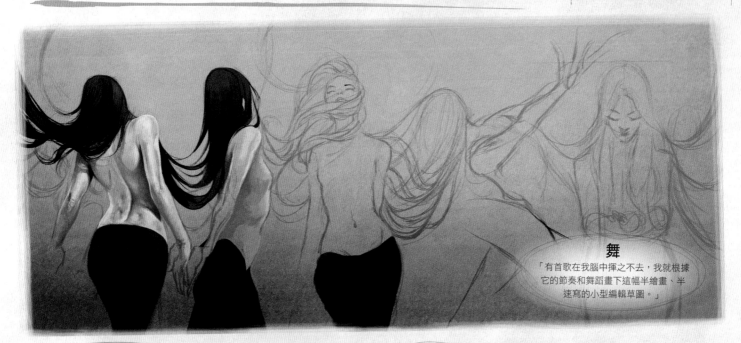

舞

「有首歌在我腦中揮之不去，我就根據它的節奏和舞蹈畫下這幅半繪畫、半速寫的小型編輯草圖。」

概念設計 莎俐納

「這些是莎俐納的早期概念草圖，她是原子隼《王國》（The Realm）計畫中的主角。」

蘭

「這是幅有趣的角色研究，靈感來自星際大戰前傳的艾米達拉公主。」

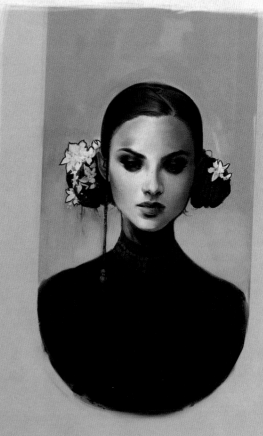

畫像
「在這個角色研究圖中，我想加入一些細微的貓科動物特徵，例如鼻子和耳朵。」

「在這個角色研究圖中，我想加入一些細微的貓科動物特徵，例如鼻子和耳朵。」

橫臥色彩

「這幅午休時間的隨筆比我預想的還有發展性！當初沒有想著特定的角色，但靈感確定來自《權力遊戲》和《星際大戰》的組合。」

兔子洞

「這幅速寫靈感來自愛麗絲夢遊仙境。最近我開始製作童話故事系列，這是該系列中下一個具潛力的作品。」

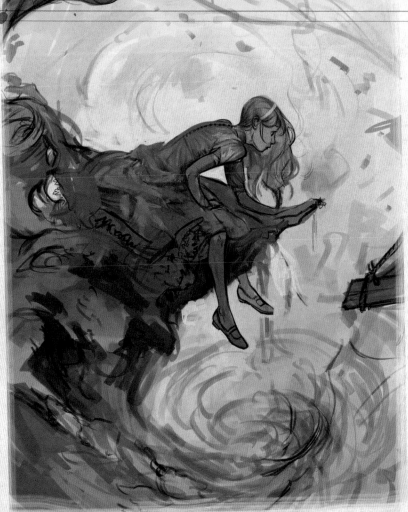

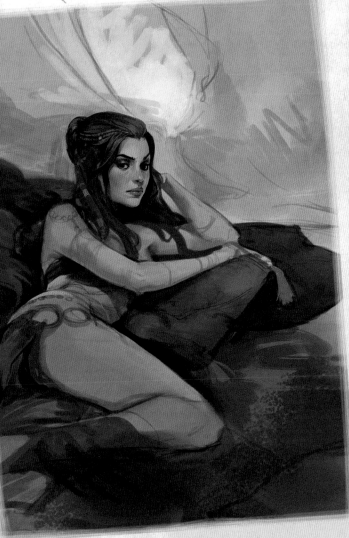

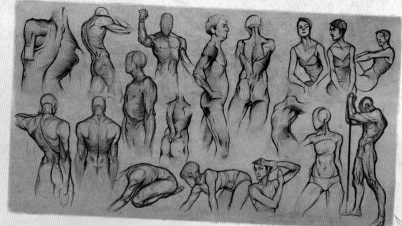

解剖學速寫

「這組速寫基於些微的解剖學基礎，為融合想像和參考照片的速寫。」

速寫示範組合

「這一部分的速寫最初是在原子隼設計的現場示範所繪製，都與概念藝術相關。」

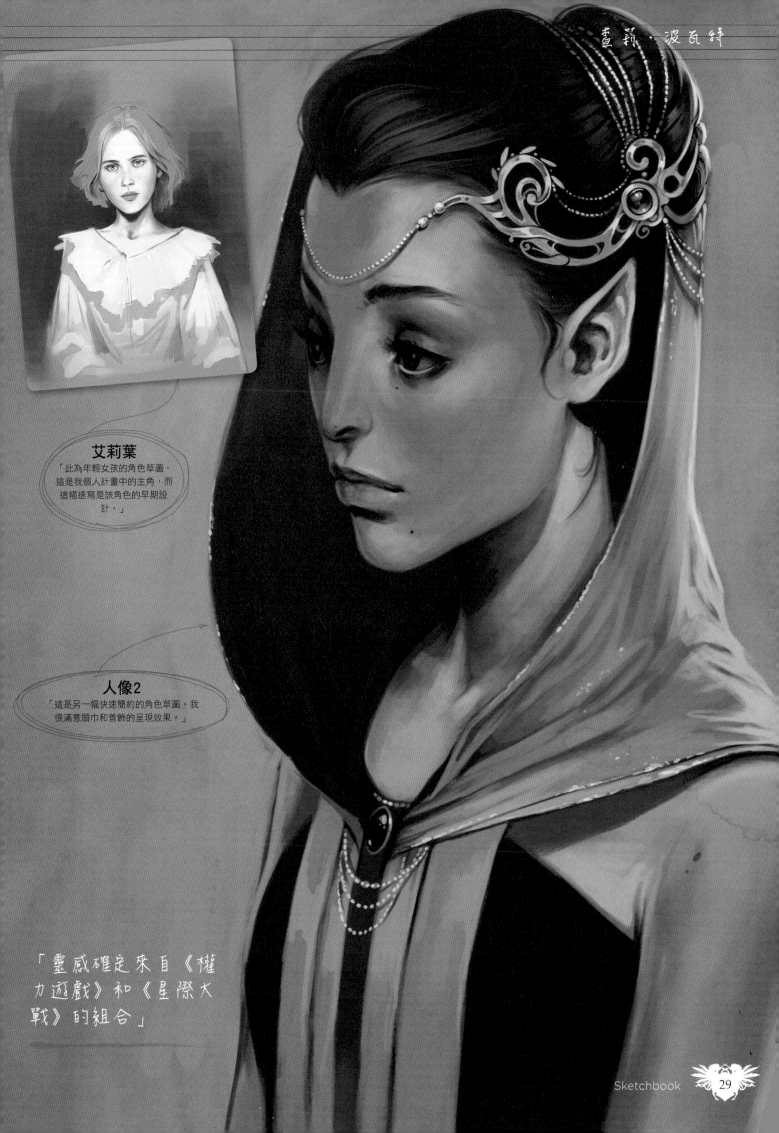

艾莉葉

「此為年輕女孩的角色草圖。
這是我個人計畫中的主角,而
這幅速寫是該角色的早期設
計。」

人像2

「這是另一幅快速簡約的角色草圖。我
很滿意頭巾和首飾的呈現效果。」

「靈感確定來自《權
力遊戲》和《星際大
戰》的組合」

賽及・波羅沙

這位西班牙藝術家的速寫本擠滿了他個人的角色、概念和場景設計

Artist
藝術家檔案

賽及・波羅沙
Sergi Brosa
國籍：西班牙

這位來自西班牙的藝術家目前在巴賽隆納經營個人工作室「狂暴衝擊」（Fury Beats），並專注於電玩遊戲的概念設計。他正根據自己設計的角色製作一組乙烯人偶，同時在 Patreon 經營相當出色的網站。他說：「我喜歡開發角色和交通工具，思考時尚設計和色彩組合。」
www.sergibrosa.blogspot.com

齊亞

「這是主角。以女孩而言她相當堅強，其童年過得相當艱苦，這使她更加堅韌。她和哥哥一起在荒原上搶劫馬車，很快地，這個角色將會發現改變其命運的事情。」

齊亞的摩托車

「齊亞是少數懸浮摩托車的使用者之一。其靈感來自星際大戰和衝鋒越野車。齊亞以劍作為車鑰匙，所以她是唯一可以騎乘的人。」

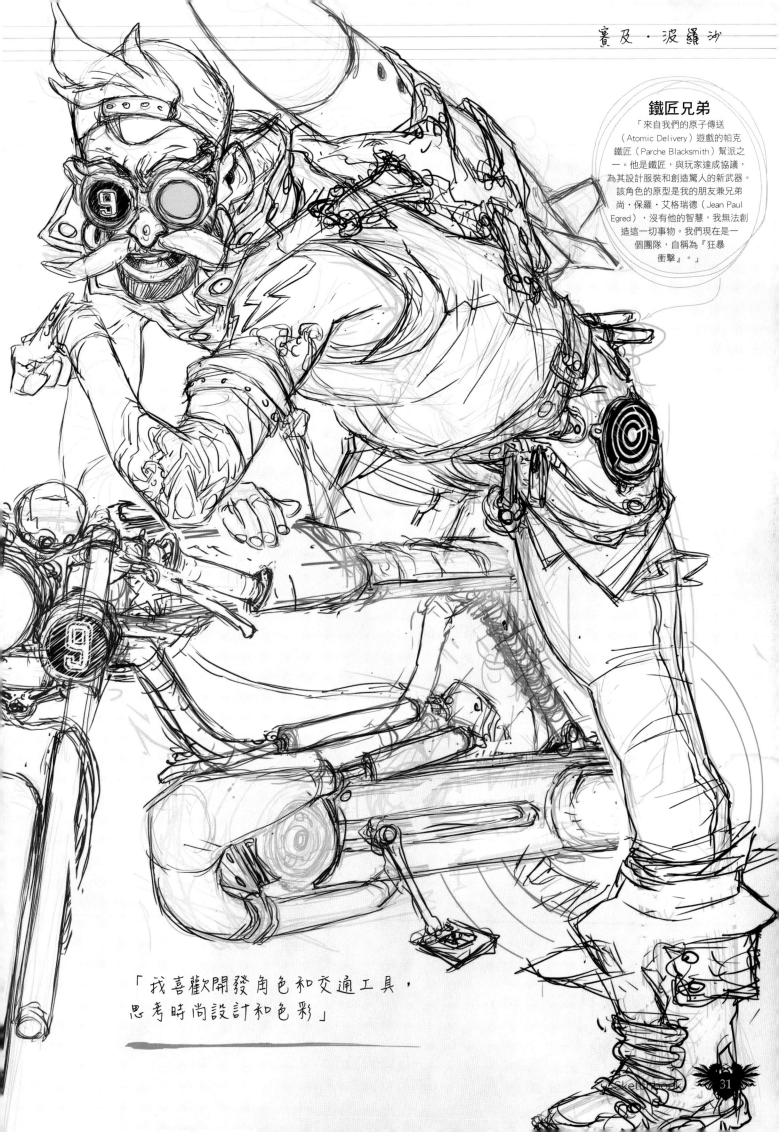

鐵匠兄弟

「來自我們的原子傳送（Atomic Delivery）遊戲的帕克鐵匠（Parche Blacksmith）幫派之一。他是鐵匠，與玩家達成協議，為其設計服裝和創造驚人的新武器。該角色的原型是我的朋友兼兄弟尚・保羅・艾格瑞德（Jean Paul Egred），沒有他的智慧，我無法創造這一切事物。我們現在是一個團隊，自稱為『狂暴衝擊』。」

「我喜歡開發角色和交通工具，思考時尚設計和色彩」

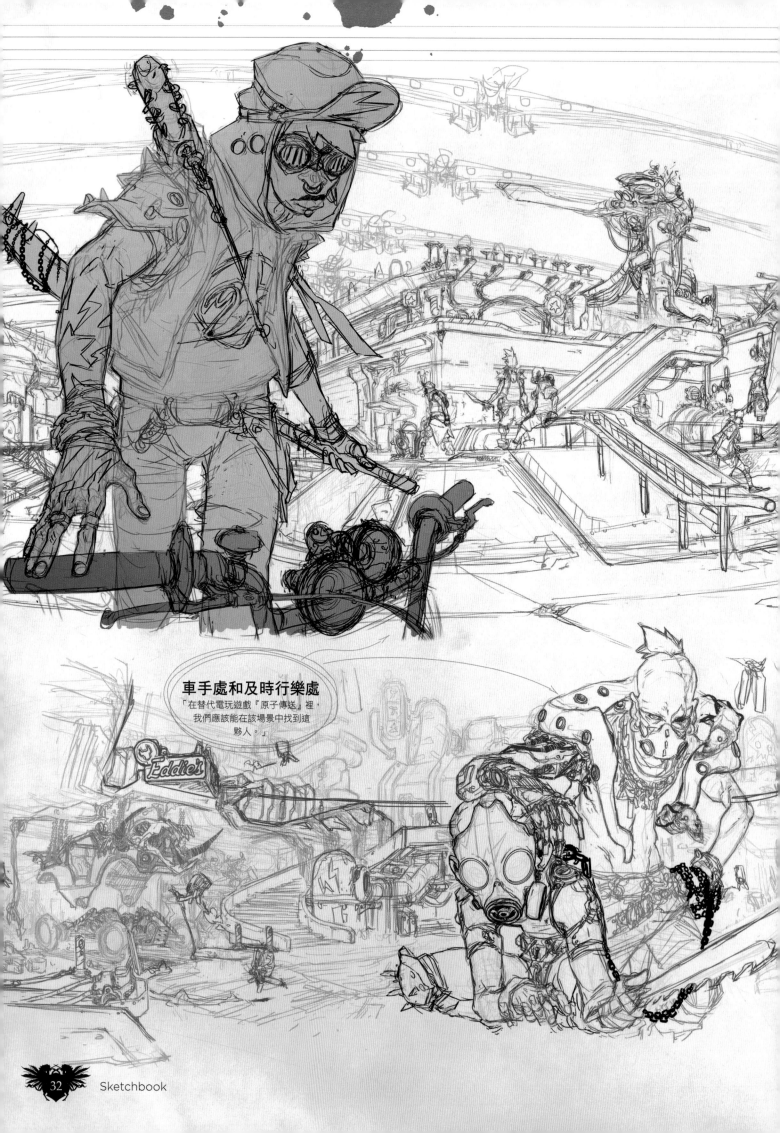

車手處和及時行樂處

「在替代電玩遊戲『原子傳送』裡，我們應該能在該場景中找到這夥人。」

Eddie's

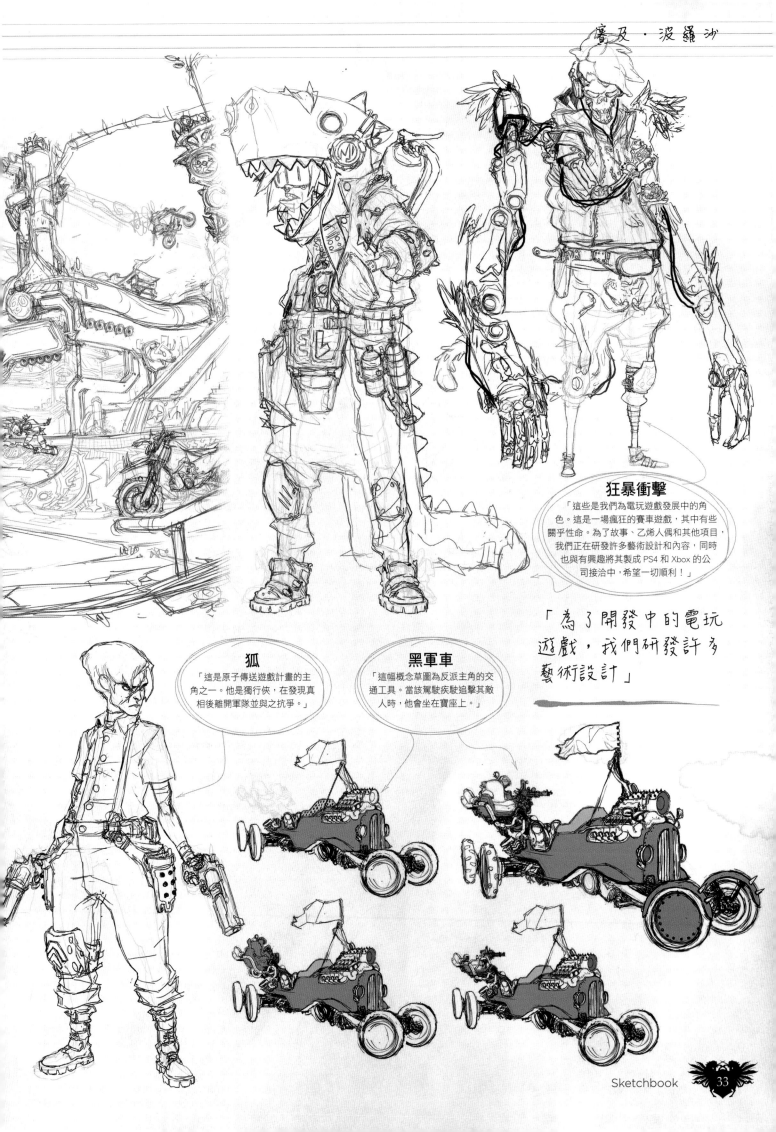

狂暴衝擊

「這些是我們為電玩遊戲發展中的角色。這是一場瘋狂的賽車遊戲,其中有些關乎性命。為了故事、乙烯人偶和其他項目,我們正在研發許多藝術設計和內容,同時也與有興趣將其製成 PS4 和 Xbox 的公司接洽中,希望一切順利!」

「為了開發中的電玩遊戲,我們研發許多藝術設計」

狐

「這是原子傳送遊戲計畫的主角之一。他是獨行俠,在發現真相後離開軍隊並與之抗爭。」

黑軍車

「這幅概念草圖為反派主角的交通工具。當該駕駛疾駛追擊其敵人時,他會坐在寶座上。」

韋斯·伯特

這位無極黑（Massive Black）設計公司的高手打開了他的 Moleskine 素描本，揭示其驚人願景背後的思想

Artist 藝術家檔案

韋斯·伯特
Wes Burt
國籍：美國

作為概念藝術家，韋斯在無極黑單位於舊金山的辦公室工作。他為電影和遊戲做藝術設計，近期作品有《變形金剛4：絕跡重生》的恐龍金剛和《模擬市民4》。散落在桌上的 Moleskine 素描本或 Bristol 插畫本都可使他沈浸在畫草圖的快樂中。
wesleyburt.tumblr.com

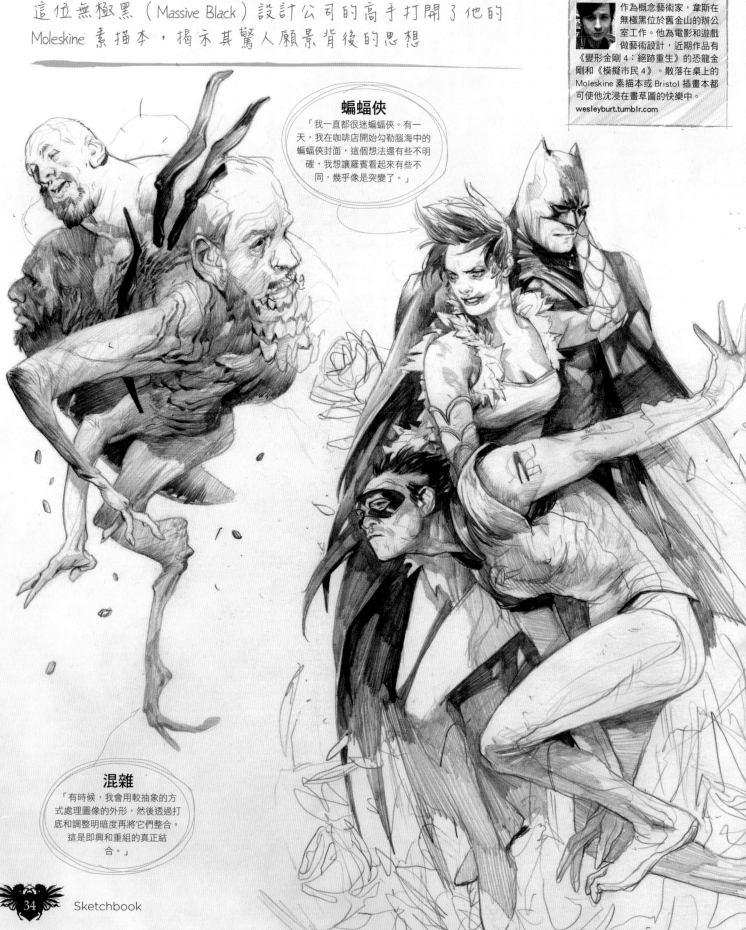

蝙蝠俠
「我一直都很迷蝙蝠俠。有一天，我在咖啡店開始勾勒腦海中的蝙蝠俠封面，這個想法還有些不明確，我想讓羅賓看起來有些不同，幾乎像是突變了。」

混雜
「有時候，我會用較抽象的方式處理圖像的外形，然後透過打底和調整明暗度再將它們整合。這是即興和重組的真正結合。」

**法國
機甲獵人駕駛員**

「看了《環太平洋》後,我在城裡的早午餐店愉快地畫了這幅草圖。」

霹靂貓

「這一開始為音樂家霹靂貓的草圖,加入了一點天空海盜RPG 的想法。我為這幅作品進一步採用初稿,並對全身做了處理。」

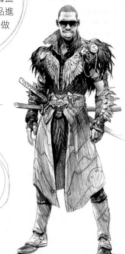

飛蓮之音

「在繪製霹靂貓時,我有另一個想法:畫他的夥伴飛蓮之音。」

「有時候,我會用較抽象的方式處理圖像的外形……」

糾纏

「在我腦中有了這幅景象:如大海般充滿人頭的一整個頁面。並非一大群人,而是形式可以相互流動,且有許多有趣的面貌可以四處漂移和看看。」

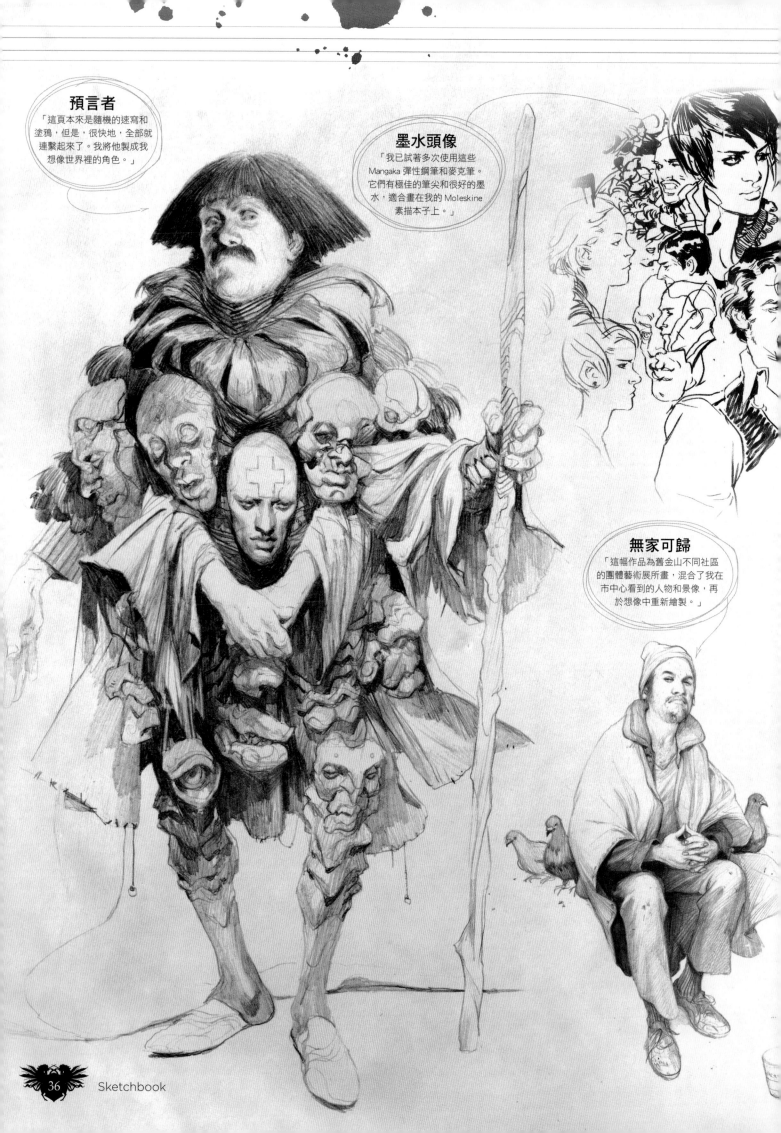

預言者

「這頁本來是隨機的速寫和塗鴉，但是，很快地，全部就連繫起來了。我將他製成我想像世界裡的角色。」

墨水頭像

「我已試著多次使用這些 Mangaka 彈性鋼筆和麥克筆。它們有極佳的筆尖和很好的墨水，適合畫在我的 Moleskine 素描本子上。」

無家可歸

「這幅作品為舊金山不同社區的團體藝術展所畫，混合了我在市中心看到的人物和景像，再於想像中重新繪製。」

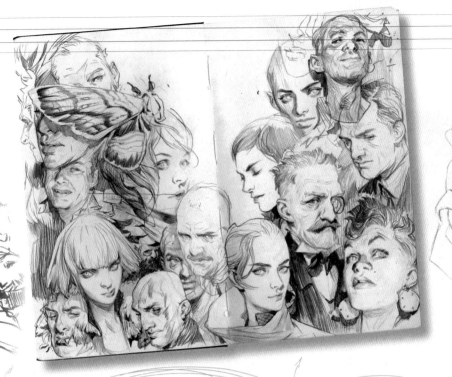

MOLESKINE素描本

「這幅有趣的作品是為舊金山的聯展所繪製,當時所有藝術家在一本 MOLESKINE 素描本上各畫兩頁,再將這些作品裝框。看到每位藝術家在各頁面使用的不同點子和媒材,真的很酷。」

苦行僧

「這幅圖剛開始相當即興,但在初稿階段時,我發現了一些有趣的線條和形狀,於是這個點子變得相當可行。」

「我發現了一些有趣的線條和形狀,於是這個點子變得相當可行」

墨西哥摔角手

「舊金山教會區有間店面,裡頭展售一大面牆的墨西哥摔角手面具。我一直對其外觀感興趣,並認定這會是幅厲害的草圖。」

戴文・凱第－李

長期著迷於弗蘭克・赫伯特的沙丘，形塑了這位藝術家的速寫本……

Artist 藝術家檔案

戴文・凱第-李
Devon Cady-Lee
國籍：美國

戴文為來自紐約的插畫家，在遊戲和娛樂業工作了近10年。他目前住在西雅圖，於遊戲公司 Motiga 擔任《巨獸》（Gigantic）概念設計師。
www.gorrem.tumblr.com

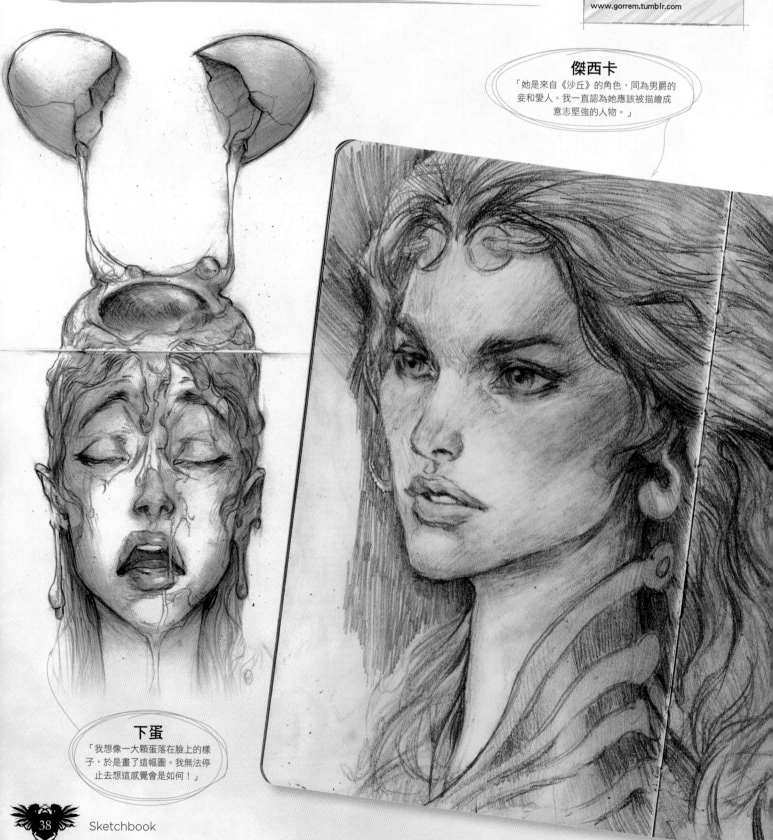

傑西卡
「她是來自《沙丘》的角色，同為男爵的妾和愛人。我一直認為她應該被描繪成意志堅強的人物。」

下蛋
「我想像一大顆蛋落在臉上的樣子，於是畫了這幅圖。我無法停止去想這感覺會是如何！」

帶子狼

「我想這幅作品啟發自著名漫畫《帶子狼》。坐在咖啡店裡畫草圖使我充滿創作靈感。」

「我的《沙丘》角色呈現是基於文本描述的深究。」

史帝加和查霓

「此為《沙丘》的角色畫像。我的角色呈現是基於文本描述的深究，以及我個人的藝術感。」

刺眼

「我最怕眼睛被刺傷了，這正是該草圖的靈感來源。」

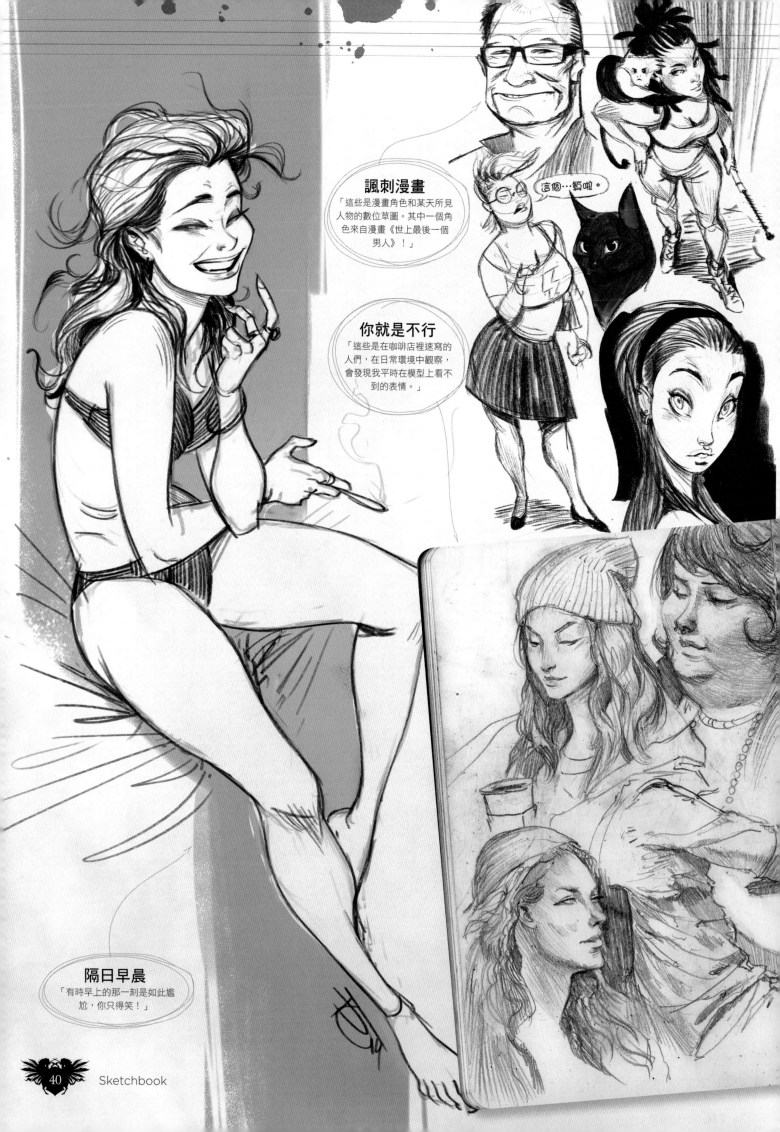

諷刺漫畫
「這些是漫畫角色和某天所見人物的數位草圖。其中一個角色來自漫畫《世上最後一個男人》!」

這個…算啦。

你就是不行
「這些是在咖啡店裡速寫的人們,在日常環境中觀察,會發現我平時在模型上看不到的表情。」

隔日早晨
「有時早上的那一刻是如此尷尬,你只得笑!」

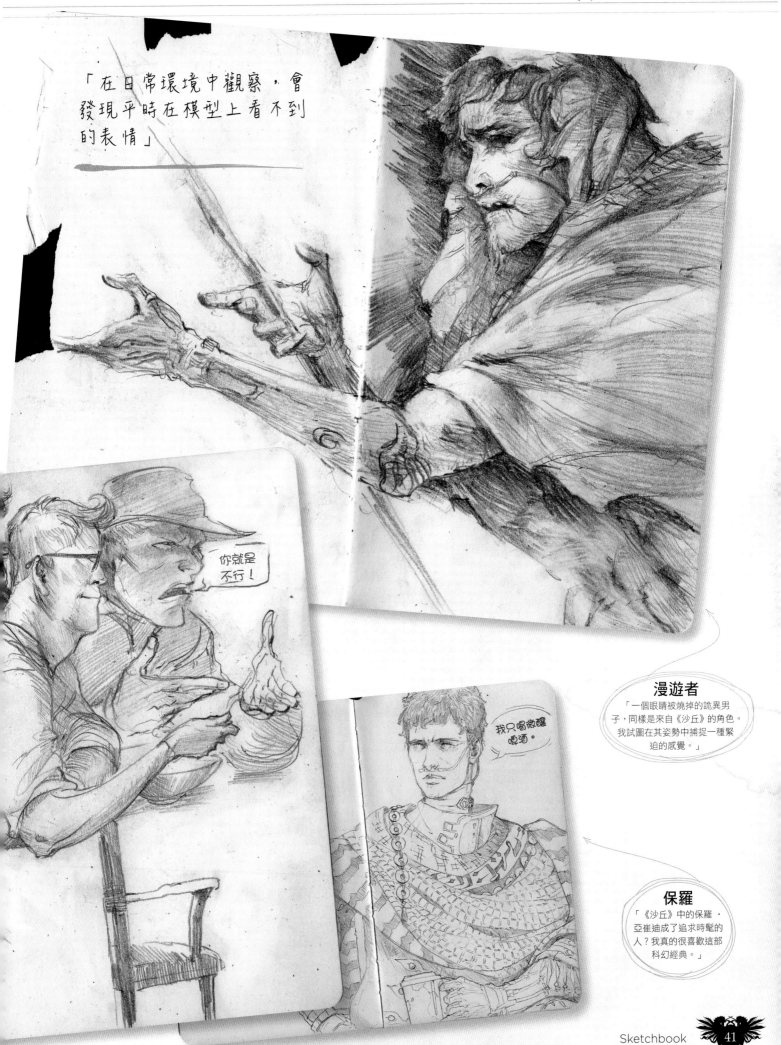

「在日常環境中觀察，會發現平時在模型上看不到的表情」

你就是不行！

我只喝微醺啤酒。

漫遊者
「一個眼睛被燒掉的詭異男子，同樣是來自《沙丘》的角色。我試圖在其姿勢中捕捉一種緊迫的感覺。」

保羅
「《沙丘》中的保羅・亞崔迪成了追求時髦的人？我真的很喜歡這部科幻經典。」

比爾・卡門

這位插畫師兼藝術家的作品被形容為「與眾不同、奇妙，有時甚至有些怪誕……」

Artist
藝術家檔案

比爾・卡門
Bill Carman
國籍：美國

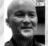

自得到插畫和視覺傳播藝術學士、繪畫藝術碩士學位後，比爾開始自由接案和辦展，其作品被收至許多年鑑，如插畫家協會、Spectrum、3×3 和美國插畫獎，甚至獲得一些獎項。他也和藍燈書屋合作童書繪製。
billcarman.blogspot.com

怪獸
「這是一個相當大的計畫，我為劇院設計了許多怪獸繪畫。我很難拒絕與怪獸相關的案子。」

任意走
「讓筆自動遊走真的很棒。我的速寫本是安全的避風港。」

有點怪怪的
「我抓了很多魚，其中幾隻毛茸茸的。」

「在本子上運用不同工具只是標準程序。我嗜筆如命」

BaTman vs. erectile dYsfunction

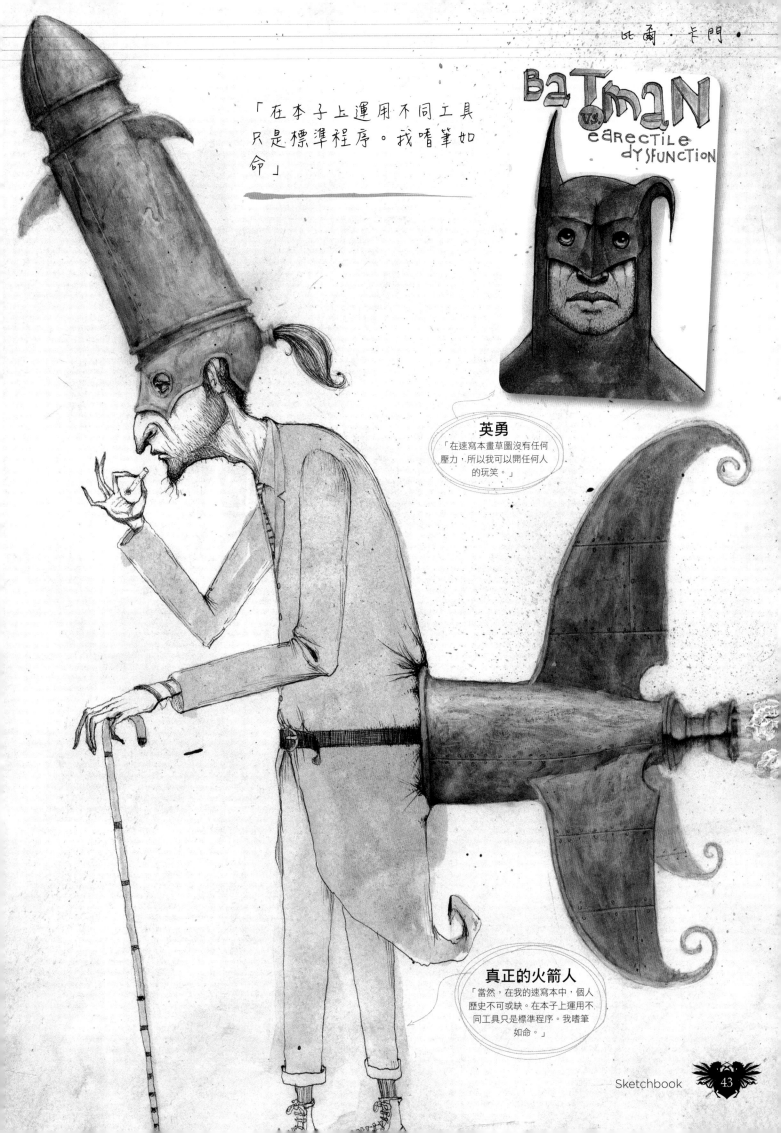

英勇
「在速寫本畫草圖沒有任何壓力，所以我可以開任何人的玩笑。」

真正的火箭人
「當然，在我的速寫本中，個人歷史不可或缺。在本子上運用不同工具只是標準程序。我嗜筆如命。」

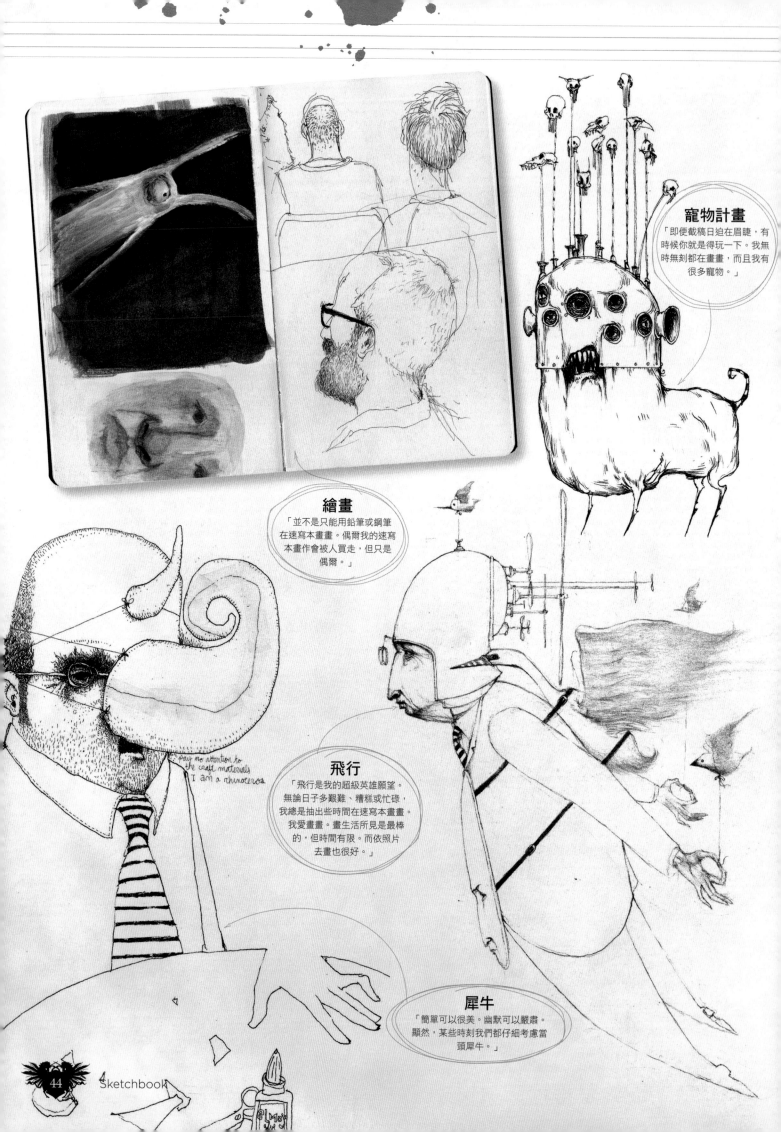

寵物計畫
「即便截稿日迫在眉睫，有時候你就是得玩一下。我無時無刻都在畫畫，而且我有很多寵物。」

繪畫
「並不是只能用鉛筆或鋼筆在速寫本畫畫。偶爾我的速寫本畫作會被人買走，但只是偶爾。」

pay no attention to the craft materials I am a rhinoceros.

飛行
「飛行是我的超級英雄願望。無論日子多艱難、糟糕或忙碌，我總是抽出些時間在速寫本畫畫。我愛畫畫。畫生活所見是最棒的，但時間有限。而依照片去畫也很好。」

犀牛
「簡單可以很美。幽默可以嚴肅。顯然，某些時刻我們都仔細考慮當頭犀牛。」

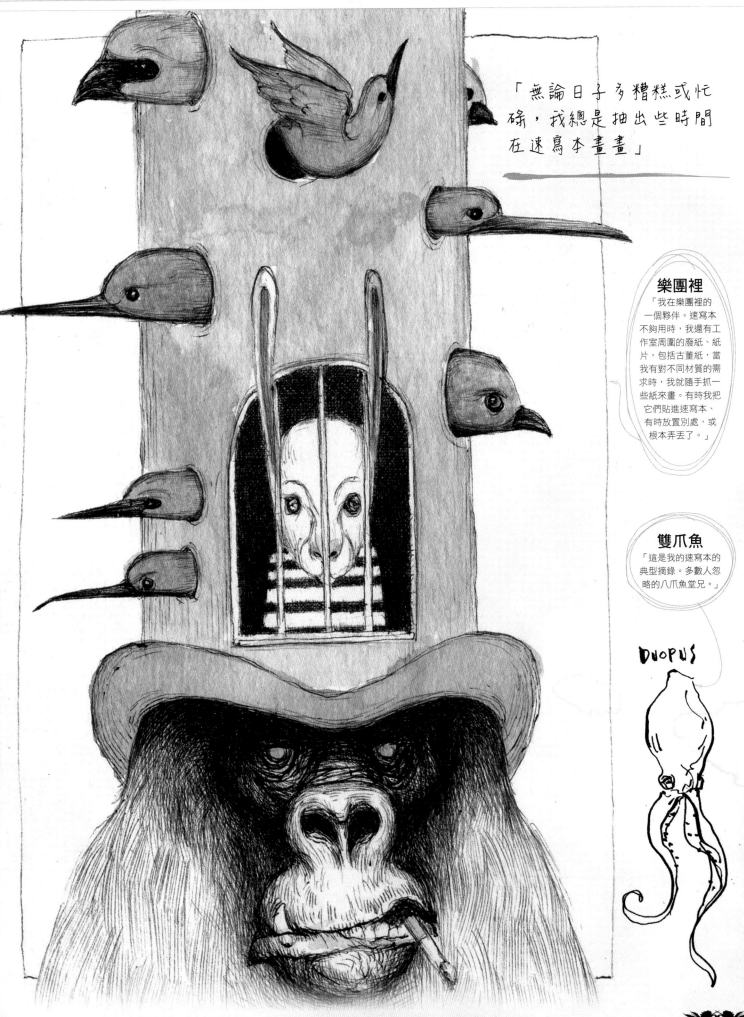

「無論日子多糟糕或忙碌，我總是抽出些時間在速寫本畫畫」

樂團裡

「我在樂團裡的一個夥伴。速寫本不夠用時，我還有工作室周圍的廢紙、紙片，包括古董紙，當我有對不同材質的需求時，我就隨手抓一些紙來畫。有時我把它們貼進速寫本、有時放置別處，或根本弄丟了。」

雙爪魚

「這是我的速寫本的典型摘錄。多數人忽略的八爪魚堂兄。」

DUOPUS

保羅・多蘭

這位電玩藝術家以人像寫生磨練技巧，而他坦承自己會被怪異的事物吸引

Artist
藝術家檔案

保羅・多蘭
Paul Dolan
國籍：英國

身為受過傳統訓練的藝術家，保羅有 16 年的電玩產業工作經驗。涉及THQ 遊戲公司的《戰鎚40000：殺戮小隊》和索尼公司的《駕駛俱樂部》。目前，他正透過電視、電影和廣告來拓展客戶群，並在西北英格蘭和倫敦兩地工作。

pauldolan.artstation.com

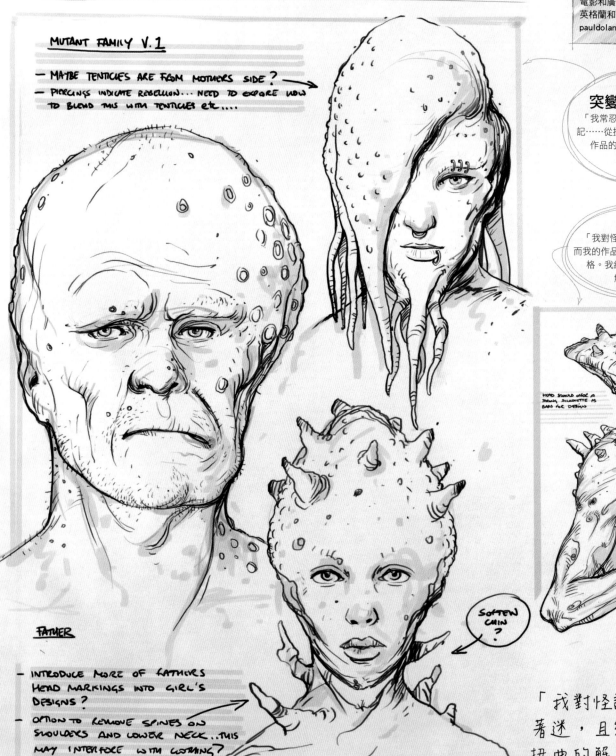

突變家族畫像
「我常忍不住在頁面寫滿筆記……從批評工作本身、下幅作品的想法到設計如何發展。」

扁頭
「我對怪誕的事物很著迷，而我的作品最後總帶有這樣的風格。我純粹喜歡玩扭曲的解剖學。」

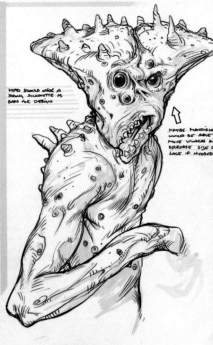

「我對怪誕的事物很著迷，且純粹喜歡玩扭曲的解剖學」

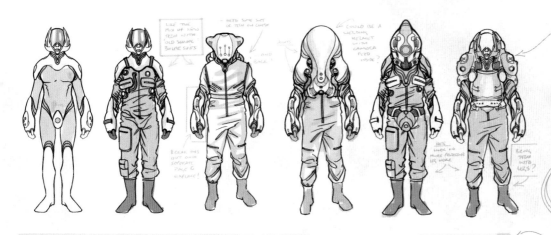

工業作業員
「在這幅作品裡，我將基本服裝與技術相混合，在這個情況下，鍋爐工的服裝讓設計帶來工業感。」

扭曲的臉
「我總是試著創造大膽的樣貌，同時在設計中帶入些角色的本性。」

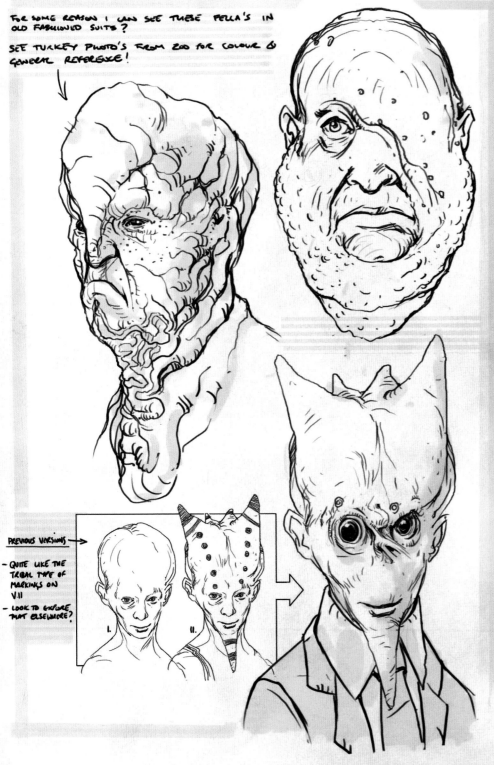

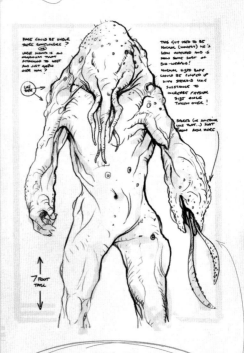

觸角頭
「這是某種生物的初稿，而另一頁畫有手臂的細節。以數位和可重複複製的方式進行對整體進程有莫大幫助。」

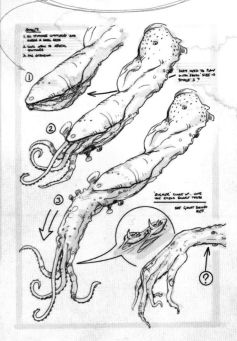

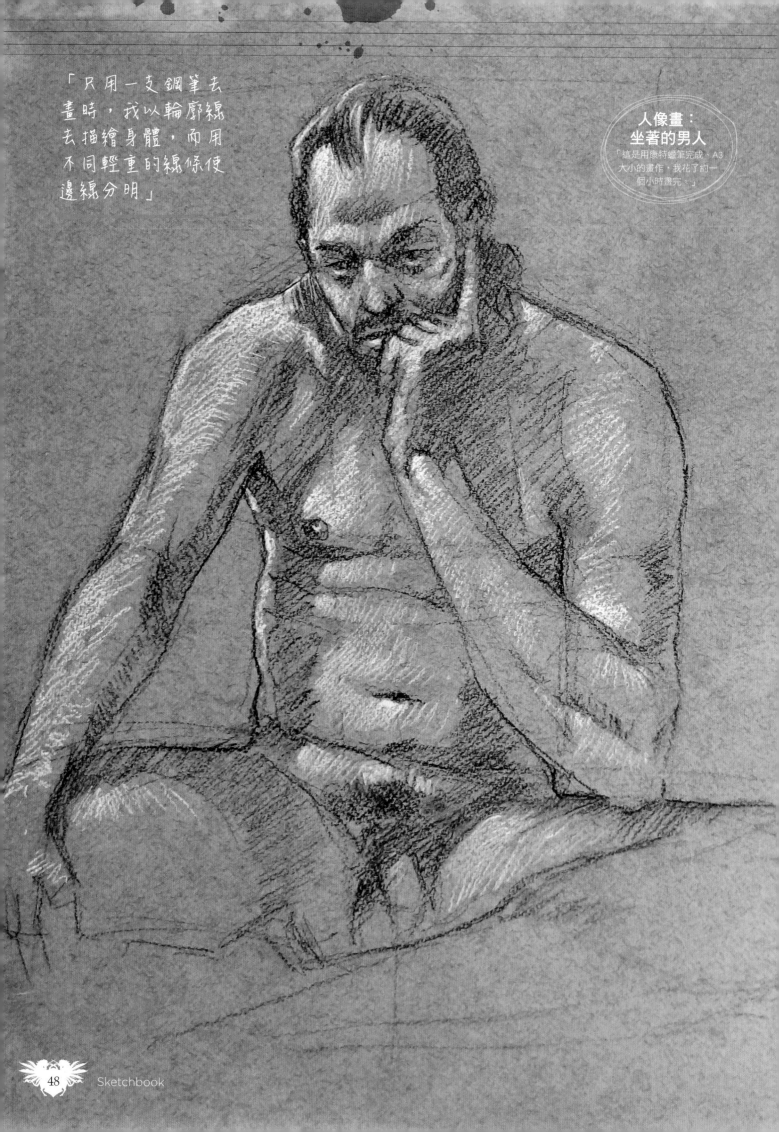

「只用一支鋼筆去畫時，我以輪廓線去描繪身體，而用不同輕重的線條使邊線分明」

人像畫：
女人
「我開始直接以鋼筆作畫，這使我在下筆前思考更多。這是幅 15 分鐘的人體速寫。」

人像畫：
坐著的男人
「以簽字筆試驗，使這幅圖更有蓬亂的感覺。」

人像畫：頭部速寫
「五分鐘的速寫時間相當有限，但對培養繪畫技巧至關重要。請注意，這些線條比一般來的鬆散，這是為了即時完成而奮力的結果。」

人物畫：坐著的男人
「只用一支鋼筆去畫時，我發現自己以輪廓線去描繪身體外形，而不同輕重的線條有助於使邊線分明。」

人物畫：
站著的男人
「這是一幅 20 分鐘的鋼筆速寫。圖上滿佈的小『點』是我最初的標記和測量點。」

艾丁・杜米賽維斯

這位藝術家對電影的熱愛體現於角色設計和動畫作品中，由其速寫本可見一斑……

Artist
藝術家檔案

艾丁・杜米賽維斯
Edin Durmisevic
國籍：來自波士尼亞與赫塞哥維納

艾丁很明顯地有藝術天賦，而他在教育學習上繼續深造，畢業於塞拉耶佛藝術學院。此外，他在線上學習網站 Animationmentor 的角色動畫設計也相當成功。艾丁特別喜愛創造和發展不同的生物和有趣的角色，作為角色動畫師已逾 5 年，他目前在設計機構擔任角色和概念藝術設計，並喜歡在業餘時間看電影。
www.edind.artstation.com

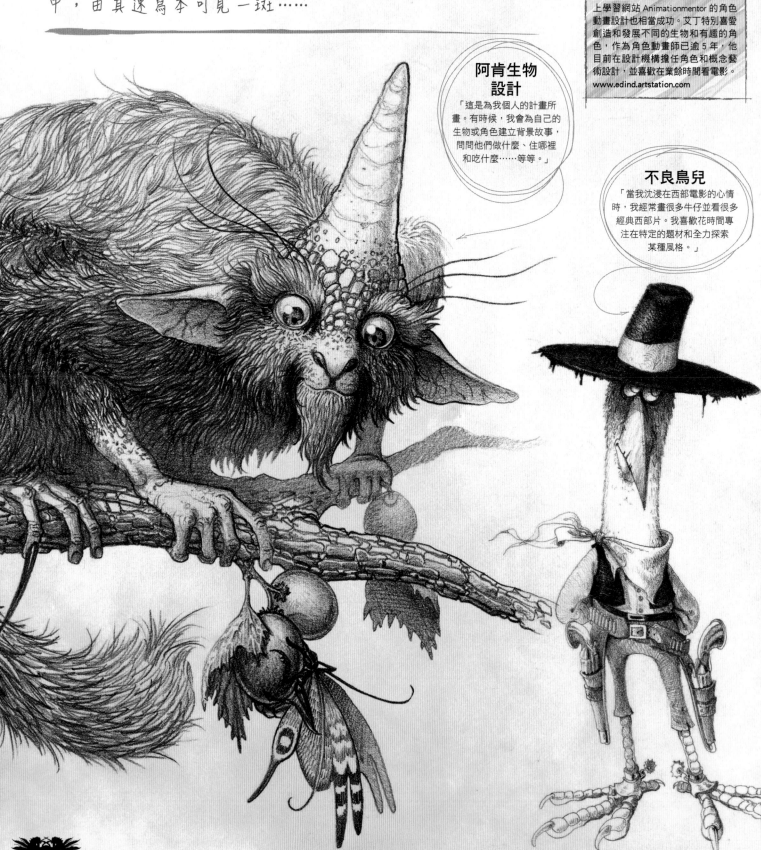

阿肯生物設計
「這是為我個人的計畫所畫。有時候，我會為自己的生物或角色建立背景故事，問問他們做什麼、住哪裡和吃什麼……等等。」

不良鳥兒
「當我沈浸在西部電影的心情時，我經常畫很多牛仔並看很多經典西部片。我喜歡花時間專注在特定的題材和全力探索某種風格。」

人像畫：
女人
「我開始直接以鋼筆作畫，這使我在下筆前思考更多。這是幅 15 分鐘的人體速寫。」

人像畫：
坐著的男人
「以簽字筆試驗，使這幅圖更有蓬亂的感覺。」

人像畫：頭部速寫
「五分鐘的速寫時間相當有限，但對培養繪畫技巧至關重要。請注意，這些線條比一般來的鬆散，這是為了即時完成而奮力的結果。」

人物畫：坐著的男人
「只用一支鋼筆去畫時，我發現自己以輪廓線去描繪身體外形，而不同輕重的線條有助於使邊線分明。」

人物畫：
站著的男人
「這是一幅 20 分鐘的鋼筆速寫。圖上滿佈的小『點』是我最初的標記和測量點。」

艾丁‧杜米賽維斯

這位藝術家對電影的熱愛體現於角色設計和動畫作品中，由其速寫本可見一斑……

Artist
藝術家檔案

艾丁‧杜米賽維斯
Edin Durmisevic
國籍：來自波士尼亞與赫塞哥維納

艾丁很明顯地有藝術天賦，而他在教育學習上繼續深造，畢業於塞拉耶佛藝術學院。此外，他在線上學習網站 Animationmentor 的角色動畫設計也相當成功。艾丁特別喜愛創造和發展不同的生物和有趣的角色，作為角色動畫師已逾 5 年，他目前在設計機構擔任角色和概念藝術設計，並喜歡在業餘時間看電影。
www.edind.artstation.com

阿肯生物設計
「這是為我個人的計畫所畫。有時候，我會為自己的生物或角色建立背景故事，問問他們做什麼、住哪裡和吃什麼……等等。」

不良鳥兒
「當我沈浸在西部電影的心情時，我經常畫很多牛仔並看很多經典西部片。我喜歡花時間專注在特定的題材和全力探索某種風格。」

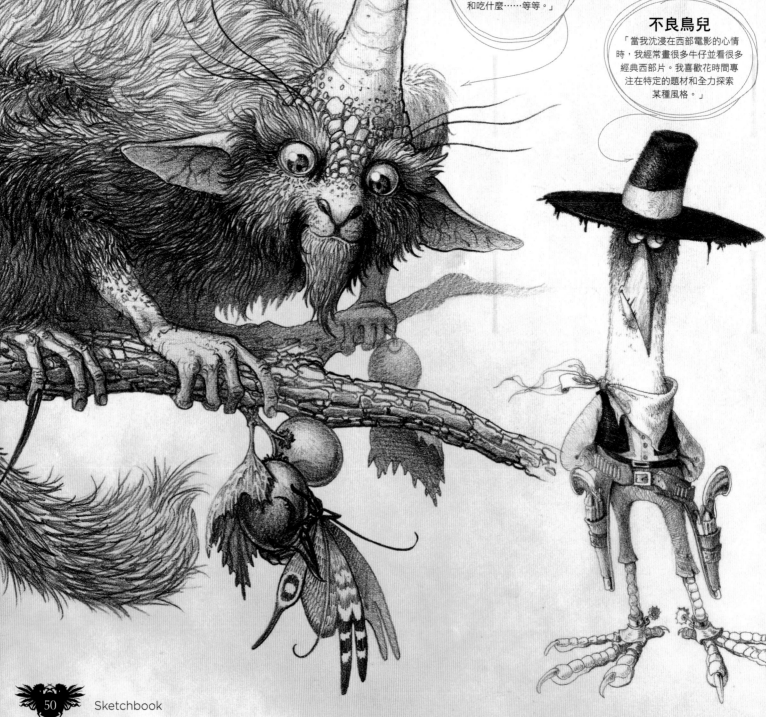

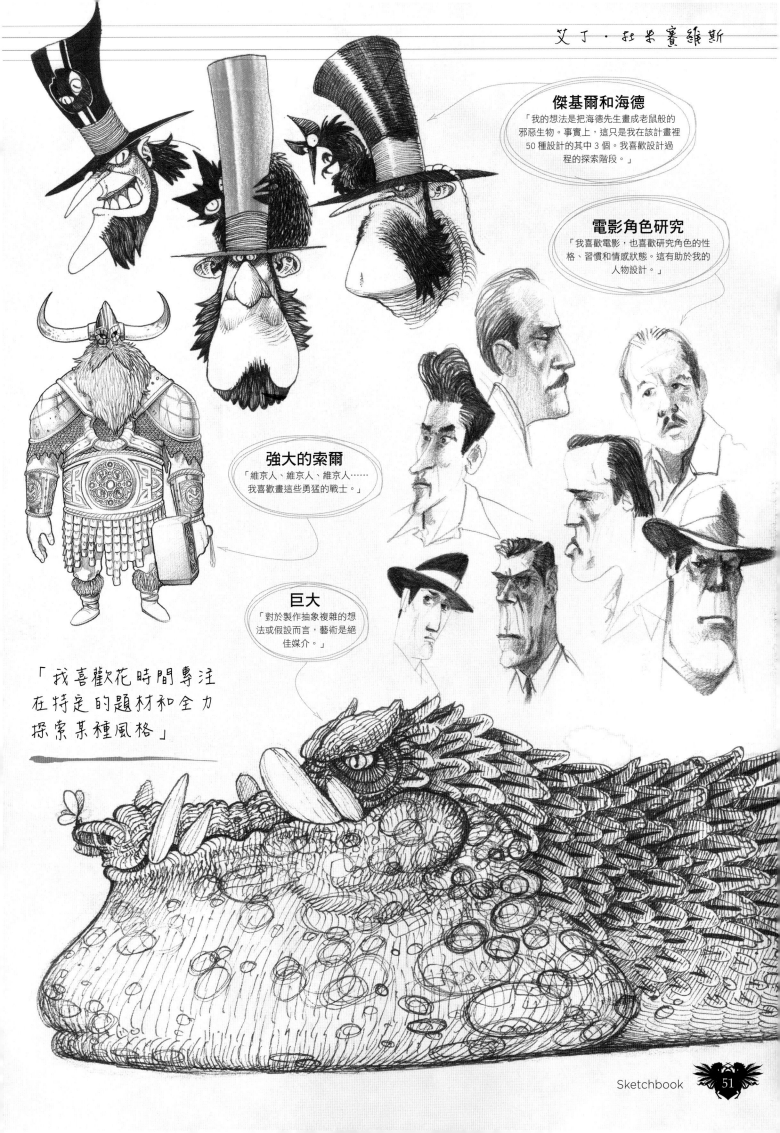

傑基爾和海德
「我的想法是把海德先生畫成老鼠般的邪惡生物。事實上,這只是我在該計畫裡50種設計的其中3個。我喜歡設計過程的探索階段。」

電影角色研究
「我喜歡電影,也喜歡研究角色的性格、習慣和情感狀態。這有助於我的人物設計。」

強大的索爾
「維京人、維京人、維京人……我喜歡畫這些勇猛的戰士。」

巨大
「對於製作抽象複雜的想法或假設而言,藝術是絕佳媒介。」

「我喜歡花時間專注在特定的題材和全力探索某種風格」

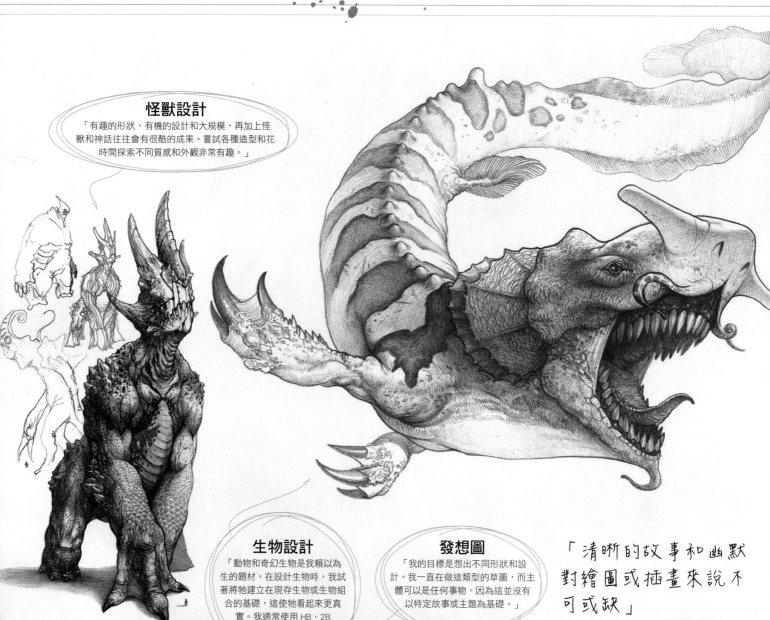

怪獸設計

「有趣的形狀、有機的設計和大規模，再加上怪獸和神話往往會有很酷的成果。嘗試各種造型和花時間探索不同質感和外觀非常有趣。」

生物設計

「動物和奇幻生物是我賴以為生的題材。在設計生物時，我試著將牠建立在現存生物或生物組合的基礎，這使牠看起來更真實。我通常使用 HB、2B 或 3B 鉛筆畫畫。」

發想圖

「我的目標是想出不同形狀和設計。我一直在做這類型的草圖，而主體可以是任何事物，因為這並沒有以特定故事或主題為基礎。」

「清晰的故事和幽默對繪圖或插畫來說不可或缺」

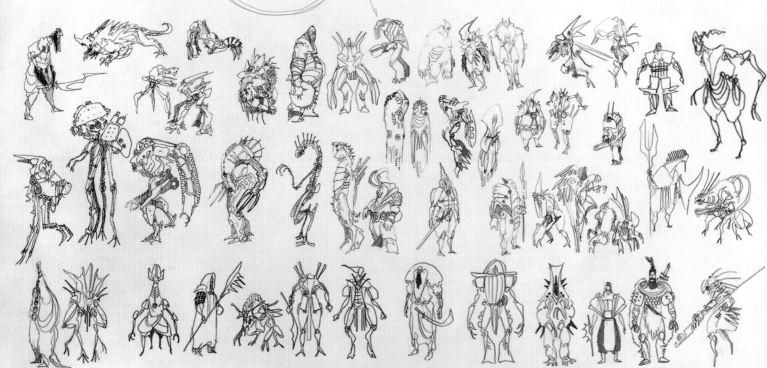

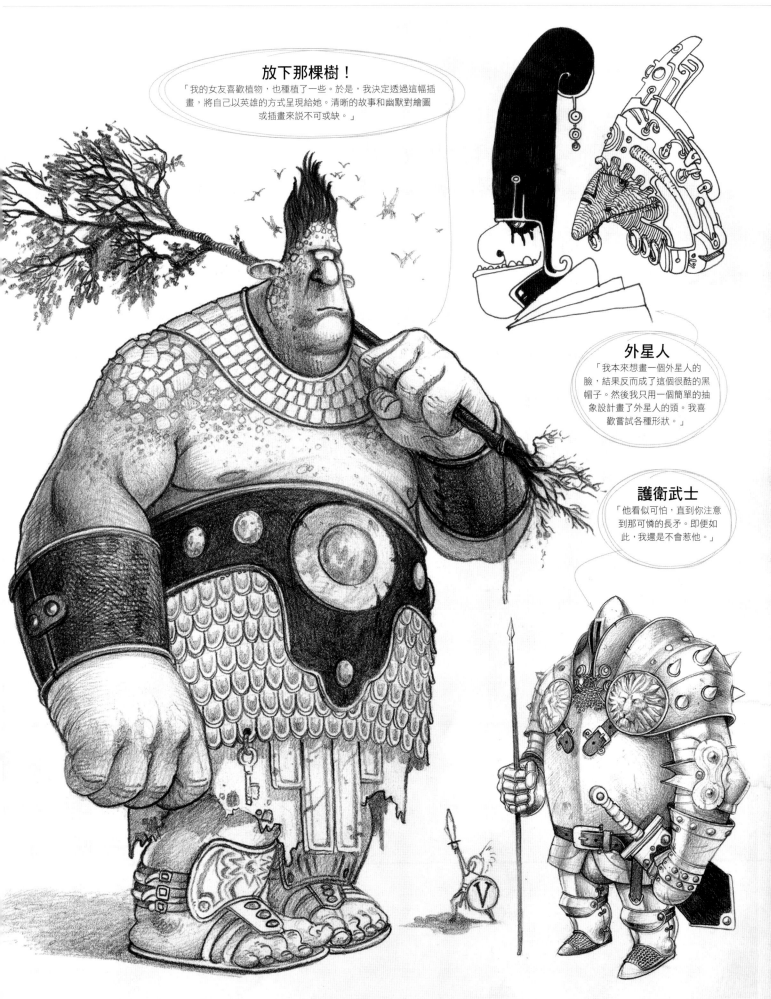

放下那棵樹！

「我的女友喜歡植物，也種植了一些。於是，我決定透過這幅插畫，將自己以英雄的方式呈現給她。清晰的故事和幽默對繪圖或插畫來說不可或缺。」

外星人

「我本來想畫一個外星人的臉，結果反而成了這個很酷的黑帽子。然後我只用一個簡單的抽象設計畫了外星人的頭。我喜歡嘗試各種形狀。」

護衛武士

「他看似可怕，直到你注意到那可憐的長矛。即便如此，我還是不會惹他。」

塔拉・費儂

不論是友善或具侵略性的，野生動物的吸引力在這位
藝術家的速寫本中清晰可見

Artist
藝術家檔案

塔拉・費儂
Tara Fernon
國籍：美國

塔拉在華盛頓雷德蒙德的
一間永續生活農場工作。
在被 Jon Schindehette 選
為威世智的夏季概念藝術
／插畫的實習生時，她開始嶄露頭
角。
www.tarafernon.carbonmade.com

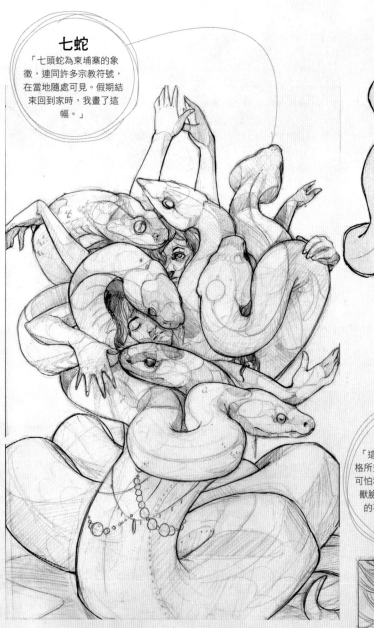

七蛇

「七頭蛇為柬埔寨的象
徵，連同許多宗教符號，
在當地隨處可見。假期結
束回到家時，我畫了這
幅。」

喀邁拉

「這是我為一個藝術部落
格所畫的作品，應該聚焦於
可怕和奇特處。我試圖將怪
獸臉畫成正看著令人震驚
的事物。我喜歡山羊的
表情。」

猴爪

「猴爪是個很棒的故
事。若牠的爪子有毒，
那麼其餘部分肯定相
當病態。」

「我試圖將怪獸臉畫成正看著令人
震驚的事物。我喜歡山羊的表情」

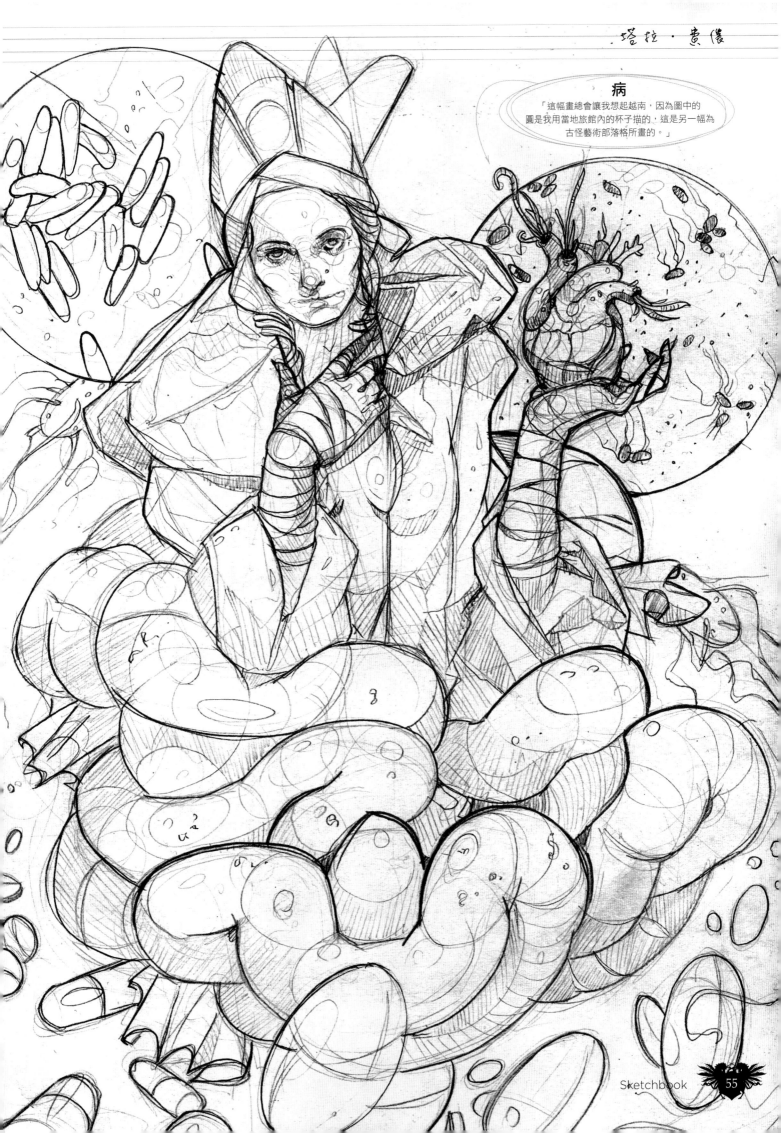

病

「這幅畫總會讓我想起越南，因為圖中的
圓是我用當地旅館內的杯子描的，這是另一幅為
古怪藝術部落格所畫的。」

戰犬

「畫這幅的時候，我想像著躺在雪地裡究竟會有多冷。那就是科羅拉多州的高中於冬季時的感覺！」

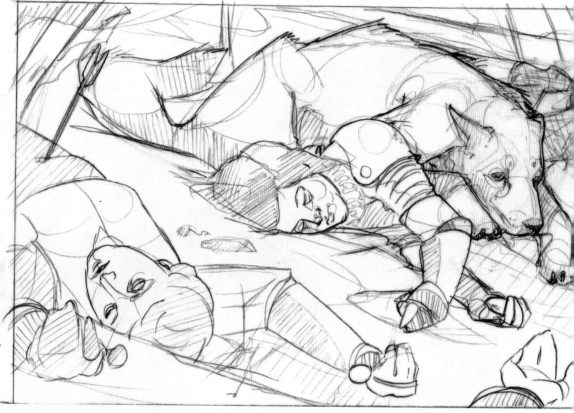

虎心

「老虎似乎經常出現在我的畫作中。我只覺得有時候，應該要在一大盤獻祭的心臟上畫隻惡魔般的老虎。嗯，那看起來不錯。」

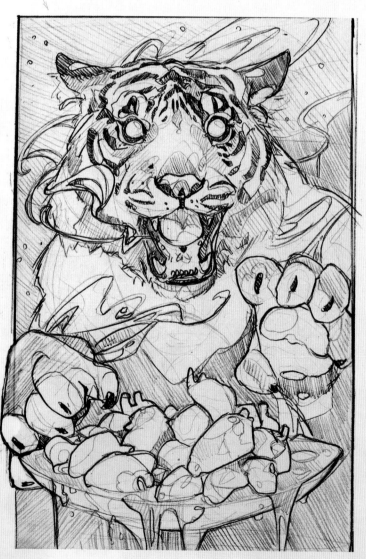

「有時候，應該
要在一大盤獻祭
的心臟上畫隻惡
魔般的老虎」

奧德賽／喀爾刻

「我開始研究藝術家約翰・沃
特豪斯的〈虛榮〉，並試圖將之轉
化。我喜歡描繪故事，由於受到神話
啟發，我將它變成〈奧德賽〉的喀爾
刻。我好愛這幅畫作，所以決定繪
製更多與奧德修斯之旅相關的
作品，而現在正著手製作
該系列。」

奧德賽／賽壬

「這是我現在最喜歡的畫作，
它是我個人計畫中的第二幅、用
於奧德賽的插畫部分。看到奧
德修斯在浪中的船嗎？」

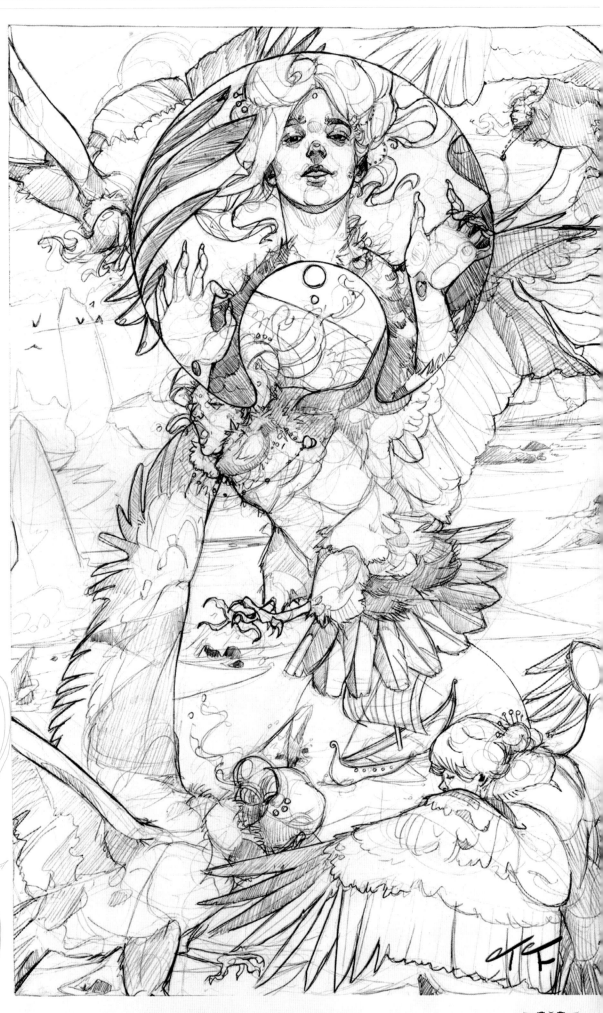

東尼・佛第

以卡片和遊戲插畫而聞名，這位藝術家展示一些早期的速寫和他逐步形成的技巧

Artist 藝術家檔案

東尼・佛第
Tony Foti
國籍：美國

東尼・佛第是一位自由插畫家，首部作品為可交換卡片遊戲《Warlord》的插畫，並為書籍、雜誌、圖板遊戲、桌遊、電玩、卡片遊戲和電影繪製圖像。最近他經常為多款遊戲繪製作品，包括《龍與地下城》、FFG 的《星際大戰》和《魔戒》以及《克蘇魯的呼喚》。
tonyfotiart.com

神行客
「我為 FFG 的卡片遊戲《魔戒》繪製這幅草圖。由此可見，初步階段仍相當強調明暗度，而我現在已不這麼做了。」

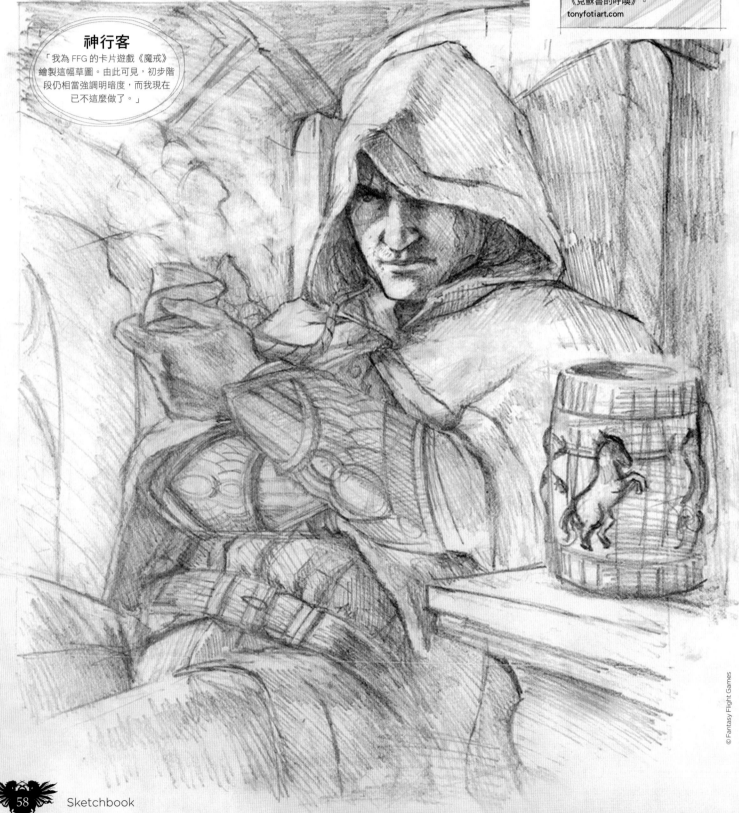

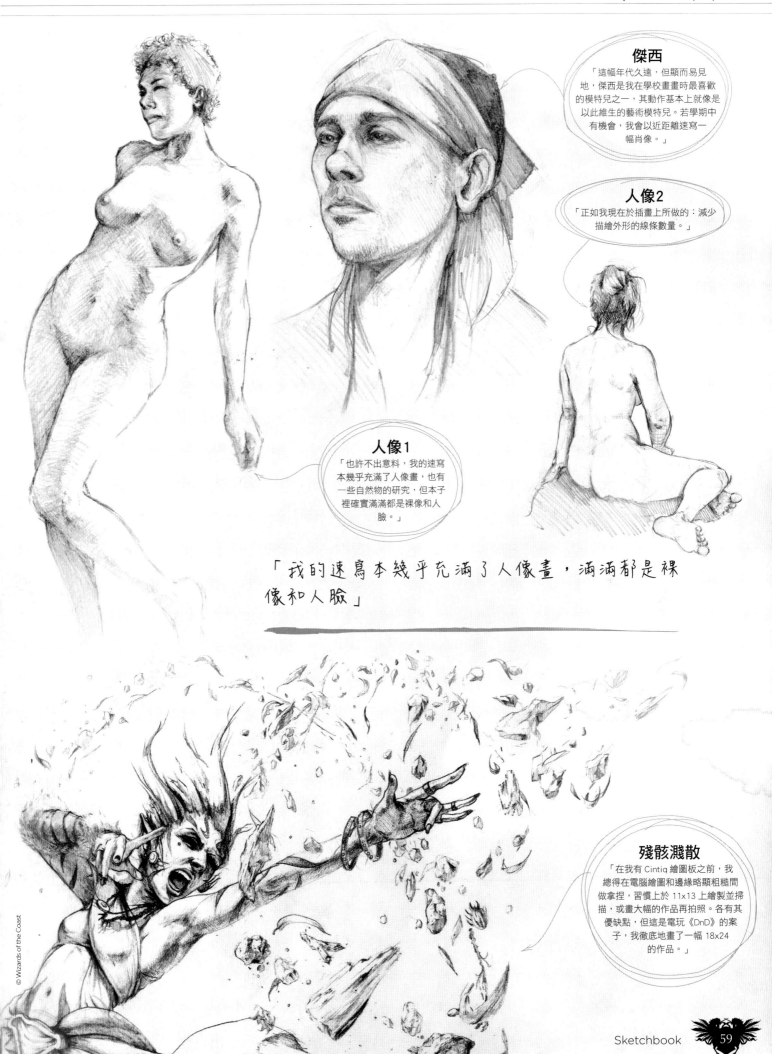

傑西
「這幅年代久遠，但顯而易見地，傑西是我在學校畫畫時最喜歡的模特兒之一，其動作基本上就像是以此維生的藝術模特兒。若學期中有機會，我會以近距離速寫一幅肖像。」

人像2
「正如我現在於插畫上所做的：減少描繪外形的線條數量。」

人像1
「也許不出意料，我的速寫本幾乎充滿了人像畫，也有一些自然物的研究，但本子裡確實滿滿都是裸像和人臉。」

「我的速寫本幾乎充滿了人像畫，滿滿都是裸像和人臉」

殘骸濺散
「在我有 Cintiq 繪圖板之前，我總得在電腦繪圖和邊緣略顯粗糙間做拿捏，習慣上於 11x13 上繪製並掃描，或畫大幅的作品再拍照。各有其優缺點，但這是電玩《DnD》的案子，我徹底地畫了一幅 18x24 的作品。」

© Wizards of the Coast

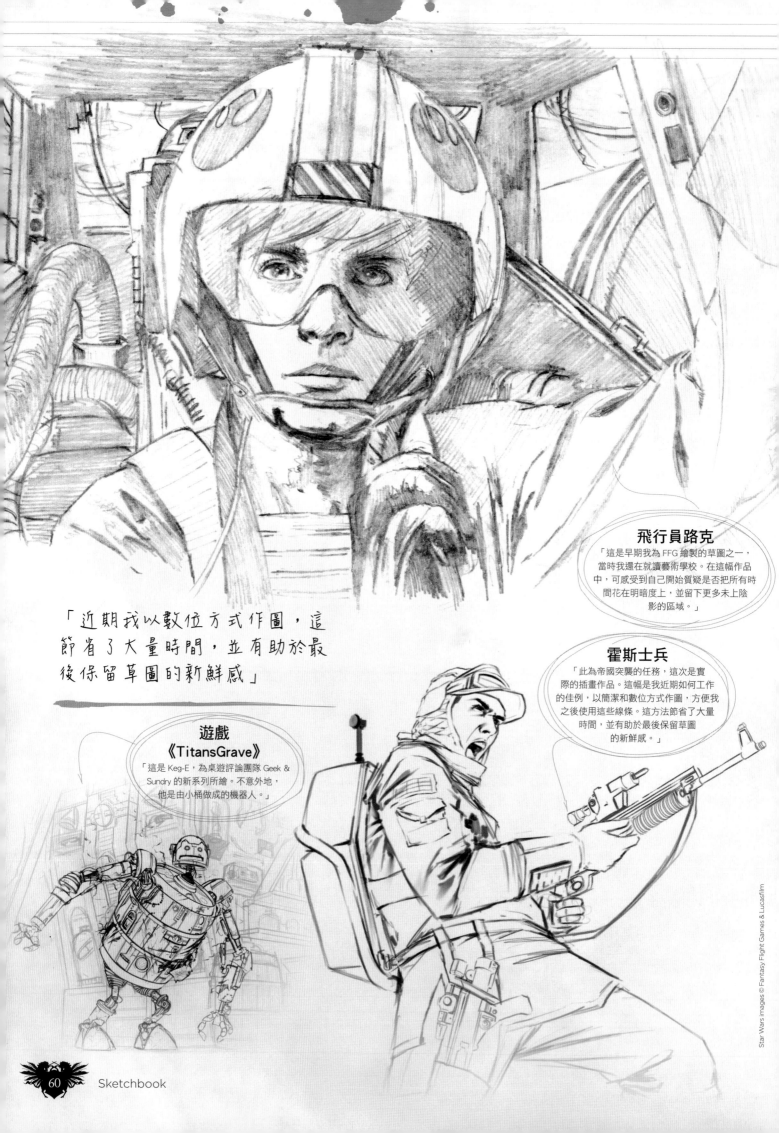

「近期我以數位方式作圖，這節省了大量時間，並有助於最後保留草圖的新鮮感」

飛行員路克
「這是早期我為 FFG 繪製的草圖之一，當時我還在就讀藝術學校。在這幅作品中，可感受到自己開始質疑是否把所有時間花在明暗度上，並留下更多未上陰影的區域。」

霍斯士兵
「此為帝國突襲的任務，這次是實際的插畫作品。這幅是我近期如何工作的佳例，以簡潔和數位方式作圖，方便我之後使用這些線條。這方法節省了大量時間，並有助於最後保留草圖的新鮮感。」

遊戲
《TitansGrave》
「這是 Keg-E，為桌遊評論團隊 Geek & Sundry 的新系列所繪。不意外地，他是由小桶做成的機器人。」

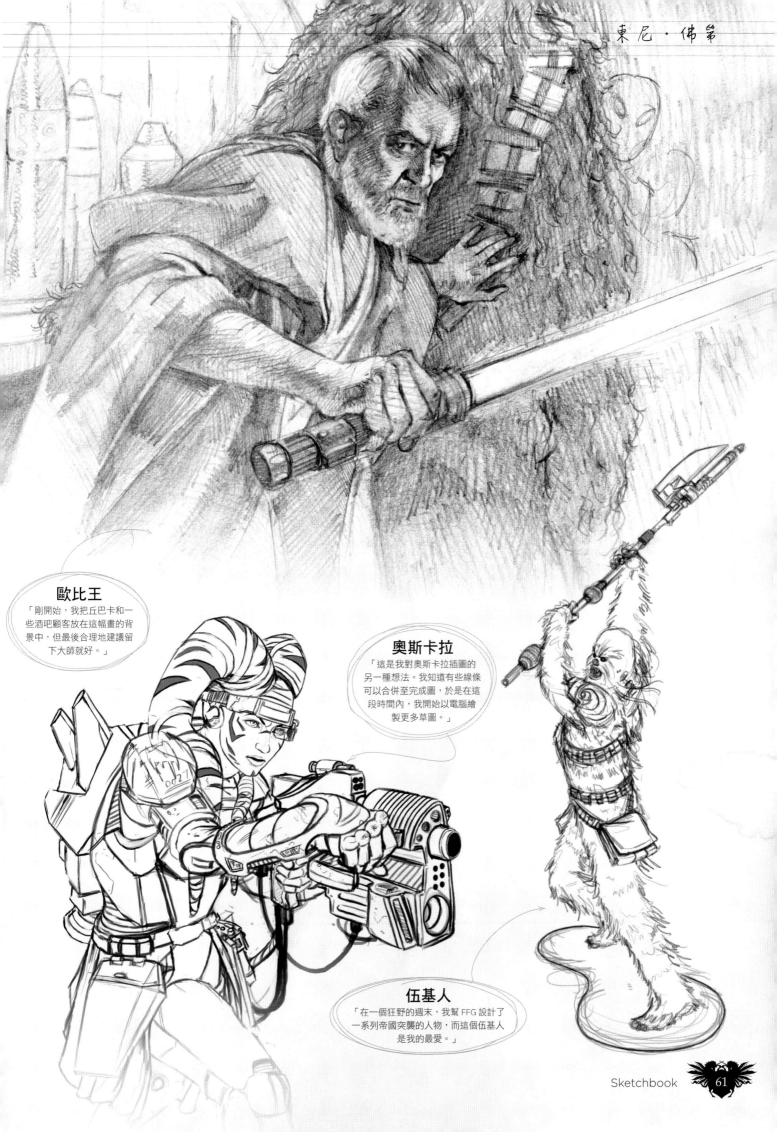

歐比王

「剛開始，我把丘巴卡和一些酒吧顧客放在這幅畫的背景中，但最後合理地建議留下大師就好。」

奧斯卡拉

「這是我對奧斯卡拉插圖的另一種想法。我知道有些線條可以合併至完成圖，於是在這段時間內，我開始以電腦繪製更多草圖。」

伍基人

「在一個狂野的週末，我幫 FFG 設計了一系列帝國突襲的人物，而這個伍基人是我的最愛。」

湯姆・福勒

這位插畫兼漫畫家介紹了他的各種角色和生物

Artist
藝術家檔案

湯姆・福勒
Tom Fowler
國籍：加拿大

湯姆曾為迪士尼、漫威和威世智等客戶設計漫畫、廣告、電影和遊戲。有時，他也為《瑞克和莫蒂》漫畫系列寫作和繪畫。湯姆的部落格取名為『D&D&D』是因為他畫畫時會玩《龍與地下城》。這些草圖會出現在湯姆即將出版的書。
www.tomfowlerddd.tumblr.com

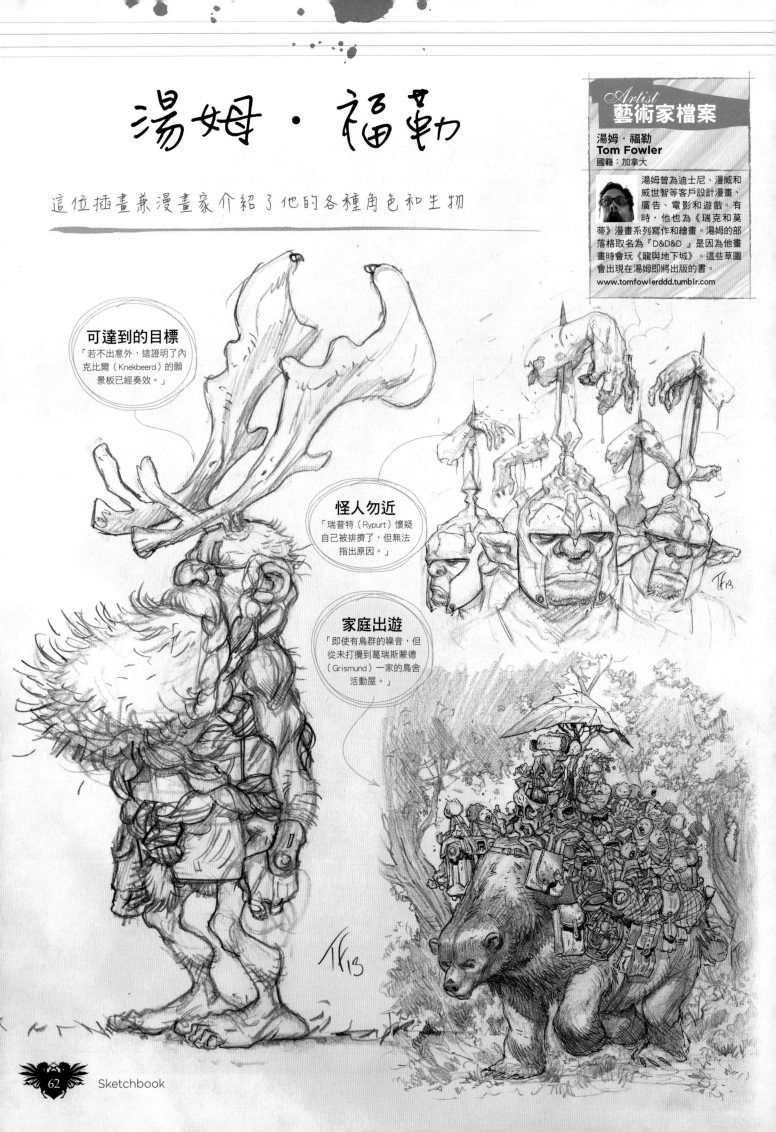

可達到的目標
「若不出意外，這證明了內克比爾（Knekbeerd）的願景板已經奏效。」

怪人勿近
「瑞普特（Rypurt）懷疑自己被排擠了，但無法指出原因。」

家庭出遊
「即使有鳥群的噪音，但從未打擾到葛瑞斯蒙德（Grismund）一家的鳥舍活動屋。」

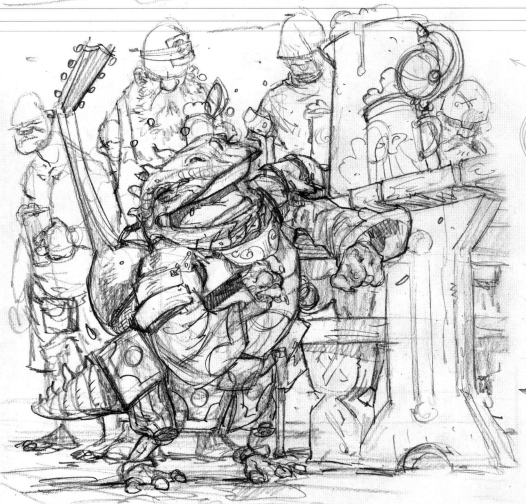

派對人生
「他唱道『姆包咚嗶，啵噹啵，包咚嗶，啵噹啵』但沒人加入他，嘿嘿。」

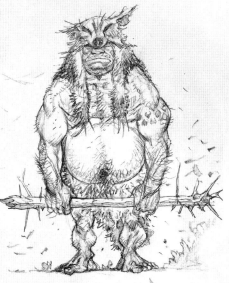

「他唱道『姆包咚嗶，啵噹啵，包咚嗶，啵噹啵』但沒人加入他，嘿嘿」

壞傑爾
「壞傑爾對人生有點後悔，這只是他的本性，老是這麼想。」

小喇嘛
「奧姆斯提德的方向感很差，在一日遊後，他曾經把它帶回家。」

無賴
「據說，這艘船和船員一樣飢餓。在這種情況下，這是一個非常精確的觀察。」

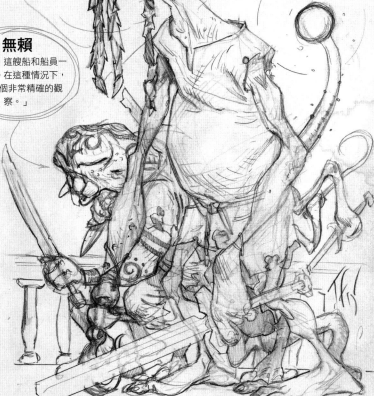

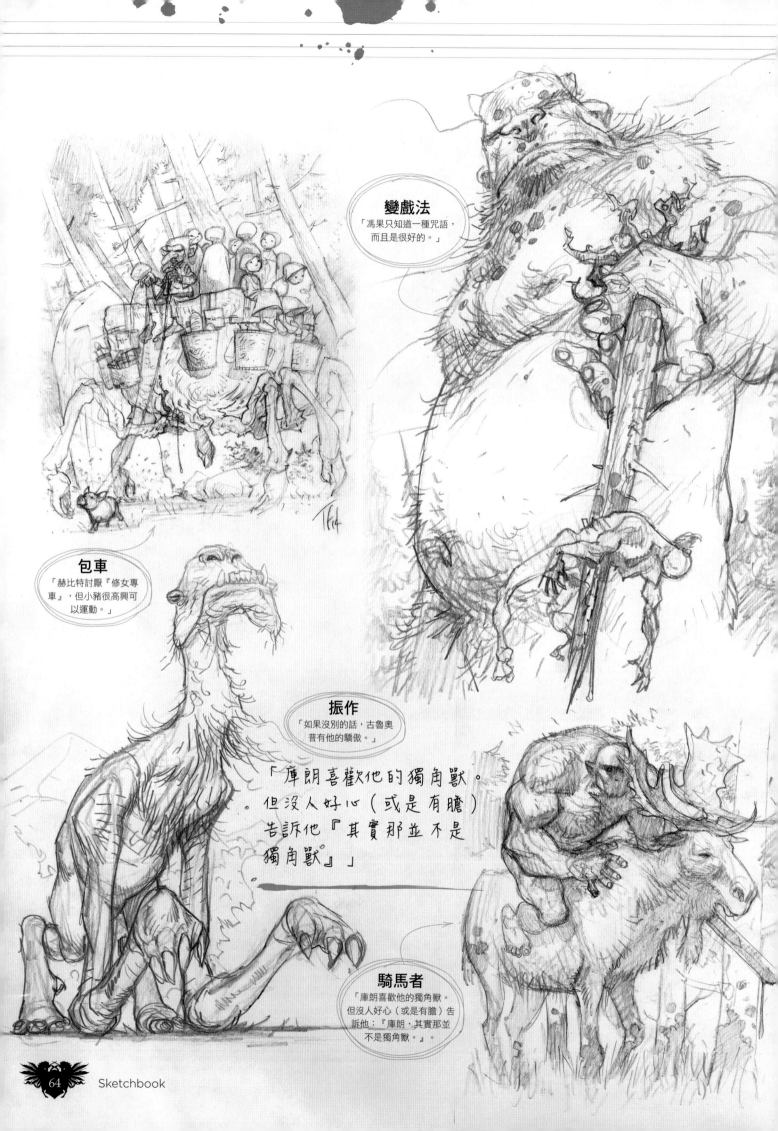

變戲法
「馮果只知道一種咒語，
而且是很好的。」

包車
「赫比特討厭『修女專
車』，但小豬很高興可
以運動。」

振作
「如果沒別的話，古魯奧
普有他的驕傲。」

「庫朗喜歡他的獨角獸。
但沒人好心（或是有膽）
告訴他『其實那並不是
獨角獸』」

騎馬者
「庫朗喜歡他的獨角獸。
但沒人好心（或是有膽）告
訴他：『庫朗，其實那並
不是獨角獸。』」

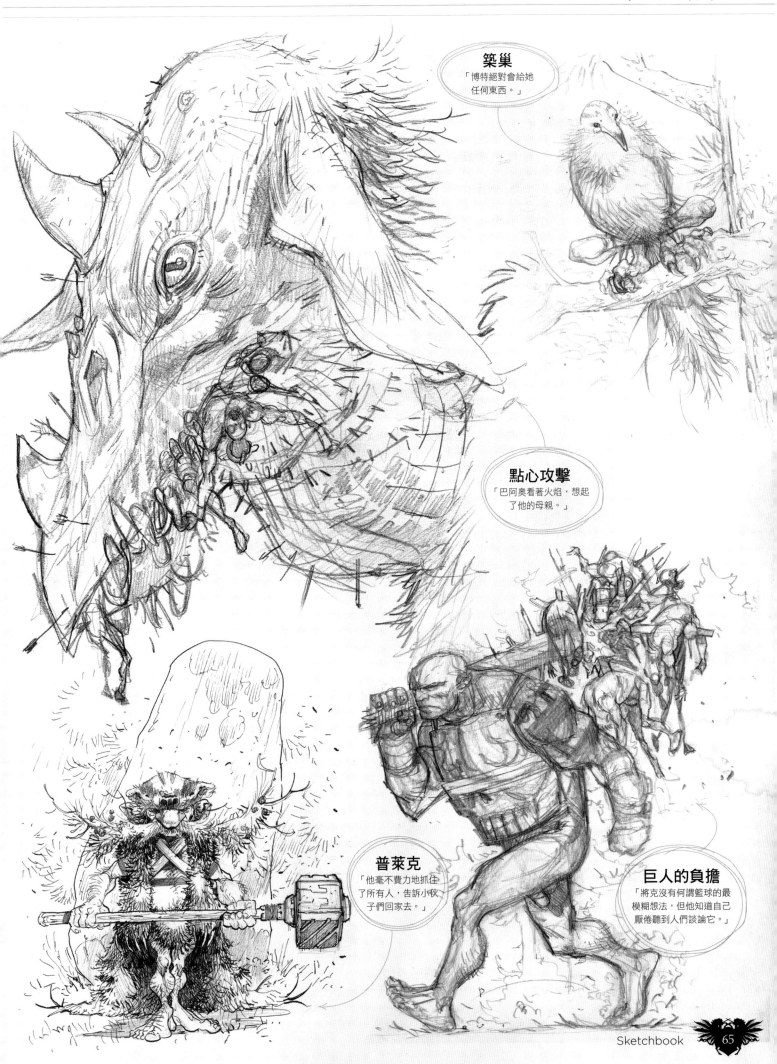

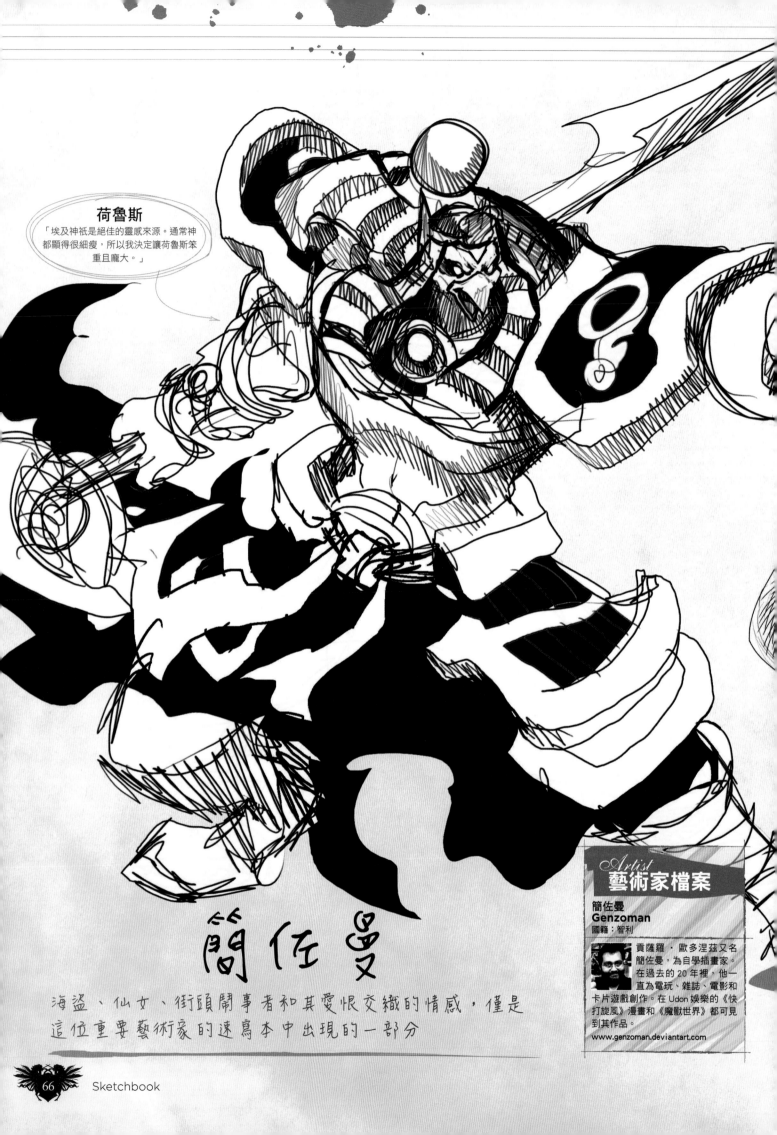

荷魯斯
「埃及神祇是絕佳的靈感來源。通常神都顯得很細瘦，所以我決定讓荷魯斯笨重且龐大。」

簡佐曼

海盜、仙女、街頭鬧事者和其愛恨交織的情感，僅是這位重要藝術家的速寫本中出現的一部分

Artist
藝術家檔案

簡佐曼
Genzoman
國籍：智利

貢薩羅・歐多涅茲又名簡佐曼，為自學插畫家。在過去的 20 年裡，他一直為電玩、雜誌、電影和卡片遊戲創作。在 Udon 娛樂的《快打旋風》漫畫和《魔獸世界》都可見到其作品。
www.genzoman.deviantart.com

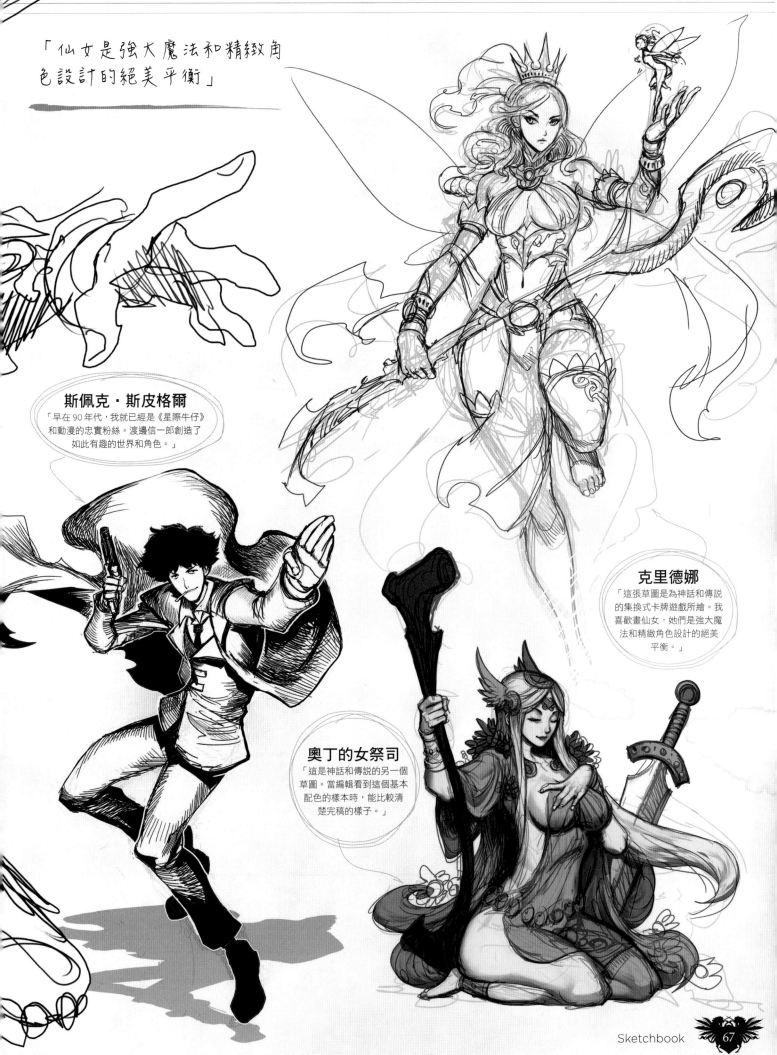

「仙女是強大魔法和精緻角
色設計的絕美平衡」

斯佩克・斯皮格爾
「早在90年代，我就已經是《星際牛仔》
和動漫的忠實粉絲。渡邊信一郎創造了
如此有趣的世界和角色。」

克里德娜
「這張草圖是為神話和傳說
的集換式卡牌遊戲所繪。我
喜歡畫仙女，她們是強大魔
法和精緻角色設計的絕美
平衡。」

奧丁的女祭司
「這是神話和傳說的另一個
草圖。當編輯看到這個基本
配色的樣本時，能比較清
楚完稿的樣子。」

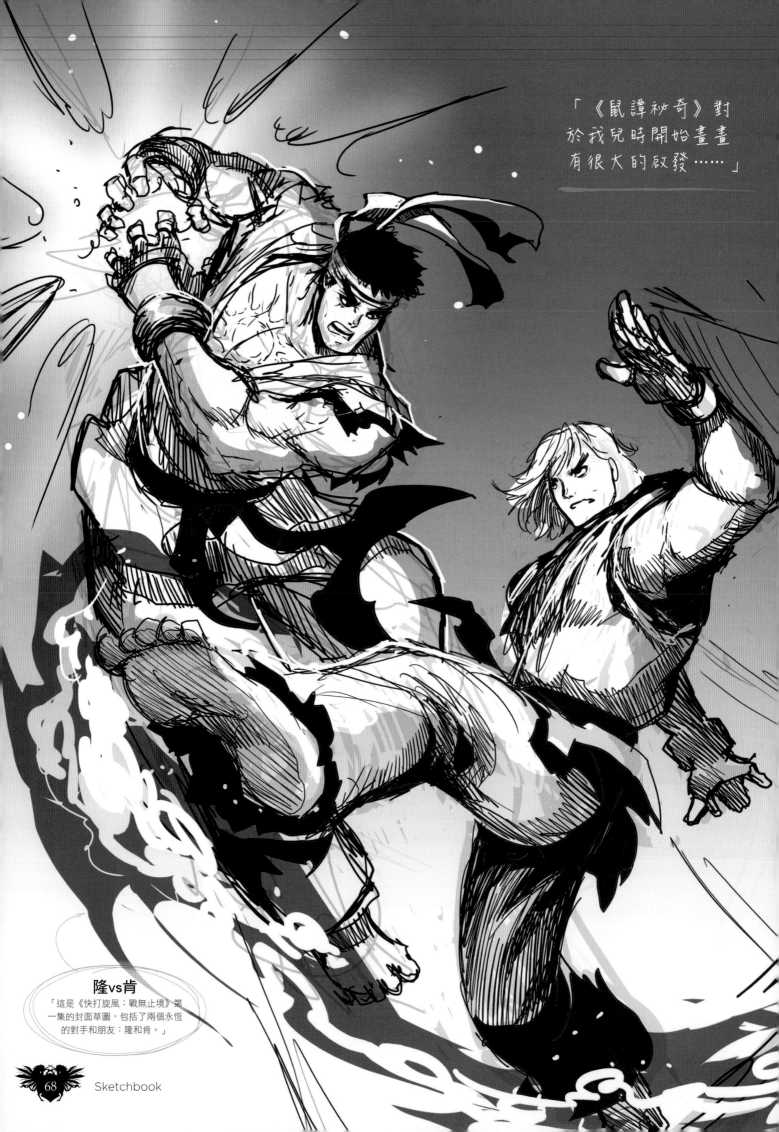

「《鼠譚祕奇》對
於我兒時開始畫畫
有很大的啟發……」

隆vs肯
「這是《快打旋風：戰無止境》第
一集的封面草圖，包括了兩個永恆
的對手和朋友：隆和肯。」

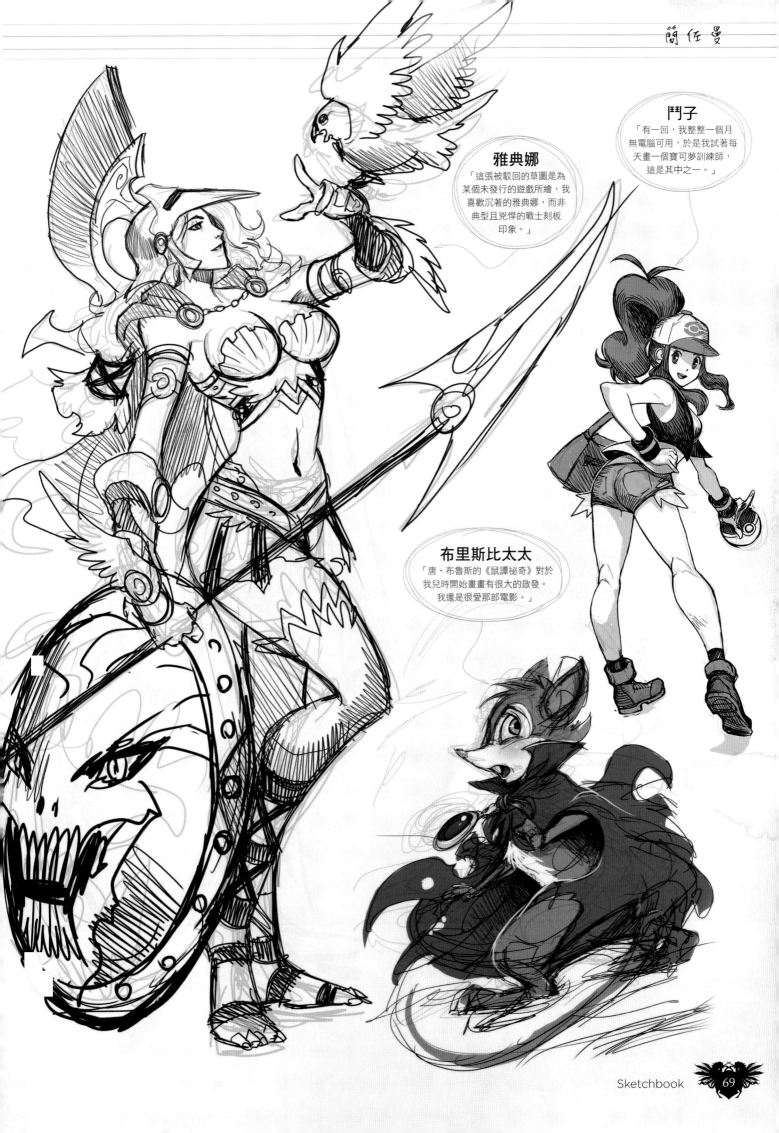

雅典娜
「這張被駁回的草圖是為某個未發行的遊戲所繪,我喜歡沉著的雅典娜,而非典型且兇悍的戰士刻板印象。」

鬥子
「有一回,我整整一個月無電腦可用,於是我試著每天畫一個寶可夢訓練師,這是其中之一。」

布里斯比太太
「唐·布魯斯的《鼠譚祕奇》對於我兒時開始畫畫有很大的啟發。我還是很愛那部電影。」

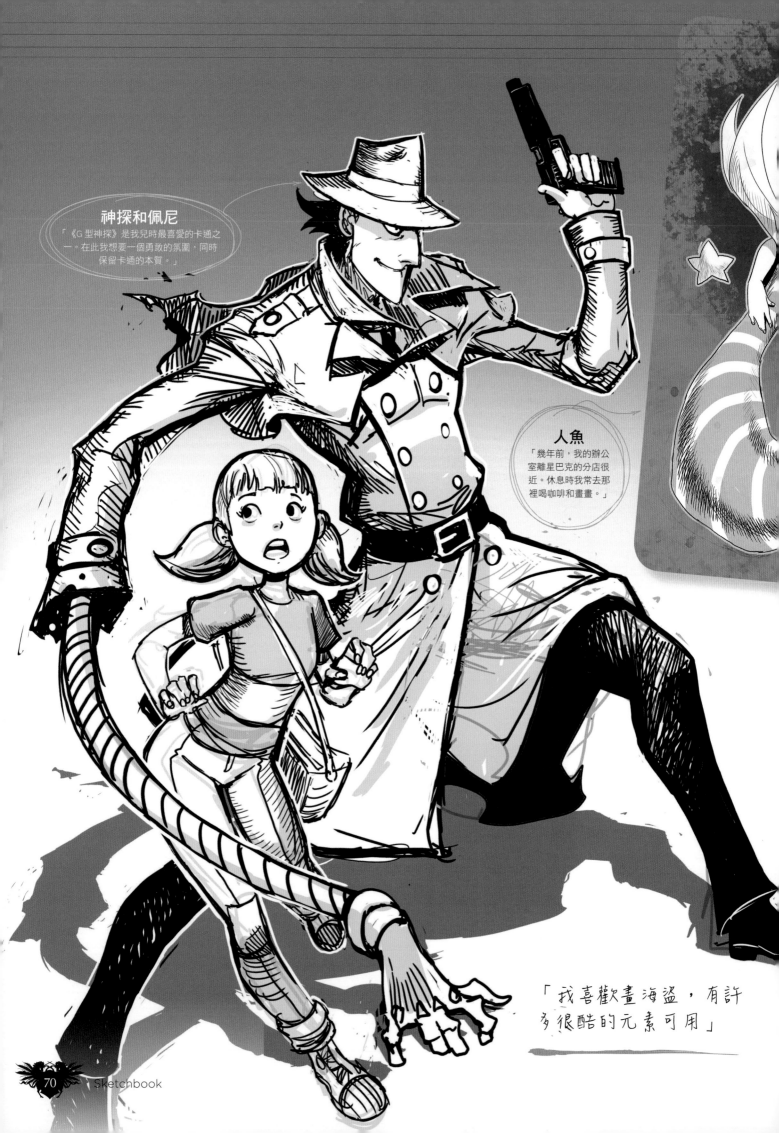

神探和佩尼
「《G型神探》是我兒時最喜愛的卡通之一。在此我想要一個勇敢的氛圍，同時保留卡通的本質。」

人魚
「幾年前，我的辦公室離星巴克的分店很近。休息時我常去那裡喝咖啡和畫畫。」

「我喜歡畫海盜，有許多很酷的元素可用」

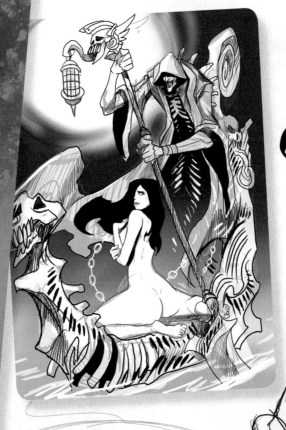

阿刻戎河

「這是未發行遊戲的草圖。我試圖在阿刻戎河的
設計上保留H‧R‧吉格爾的氛圍。
希臘神話太棒了！」

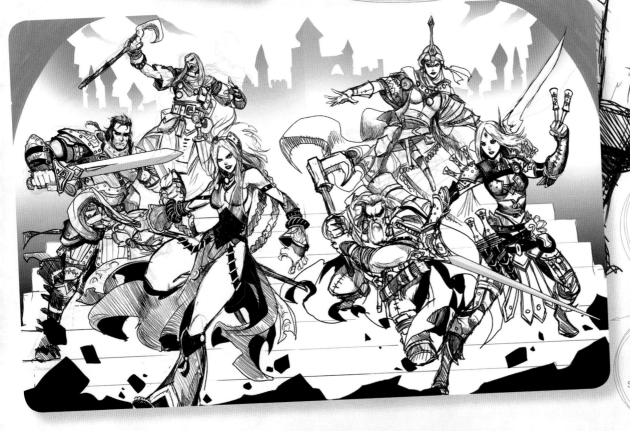

女海盜

「這是即將上市的桌遊
《海盜旗》（The Pirate's
Flag）的草圖。我喜歡
畫海盜，有許多很酷
的元素可用。」

開拓者

「《開拓者：秘之城》
（Pathfinder: City of
Secrets）第一和第二集
的封面構圖草稿。」

丹‧豪爾德

這位插畫家打開他的速寫本，展現了飄浮的樹木、長角的女人和突變的烏龜

Artist
藝術家檔案

丹‧豪爾德
Dan Howard
國籍：美國

在加州洛杉磯的丹是位自由概念的藝術家和插畫師。他的客戶包括育碧、Rocket Games、Gaia Interactive、巧克科技新媒體……等。
www.danhowardart.com

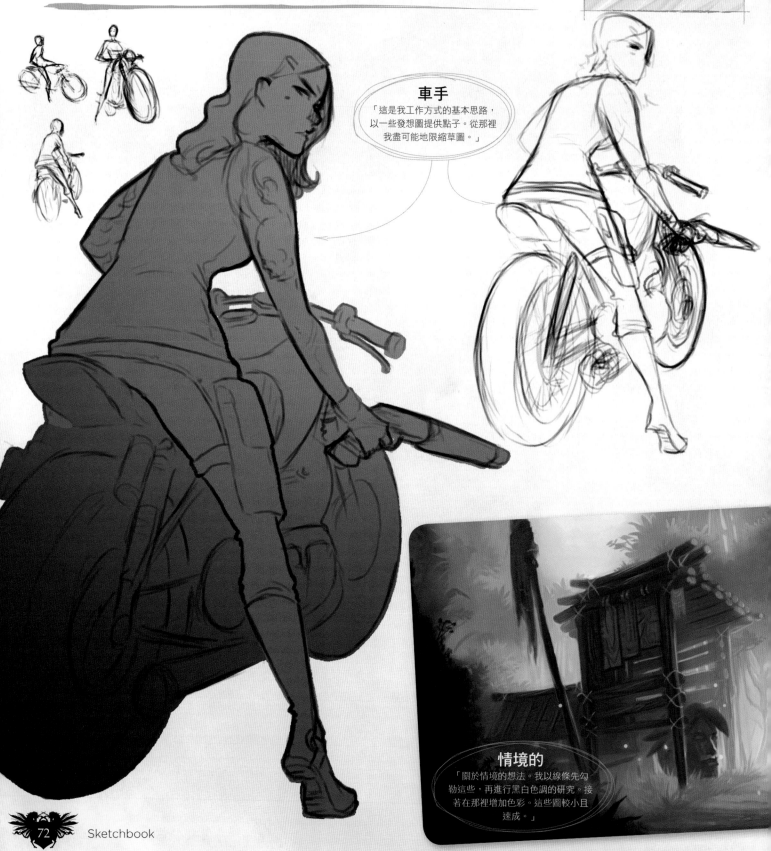

車手
「這是我工作方式的基本思路，以一些發想圖提供點子。從那裡我盡可能地限縮草圖。」

情境的
「關於情境的想法。我以線條先勾勒這些，再進行黑白色調的研究。接著在那裡增加色彩。這些圖較小且速成。」

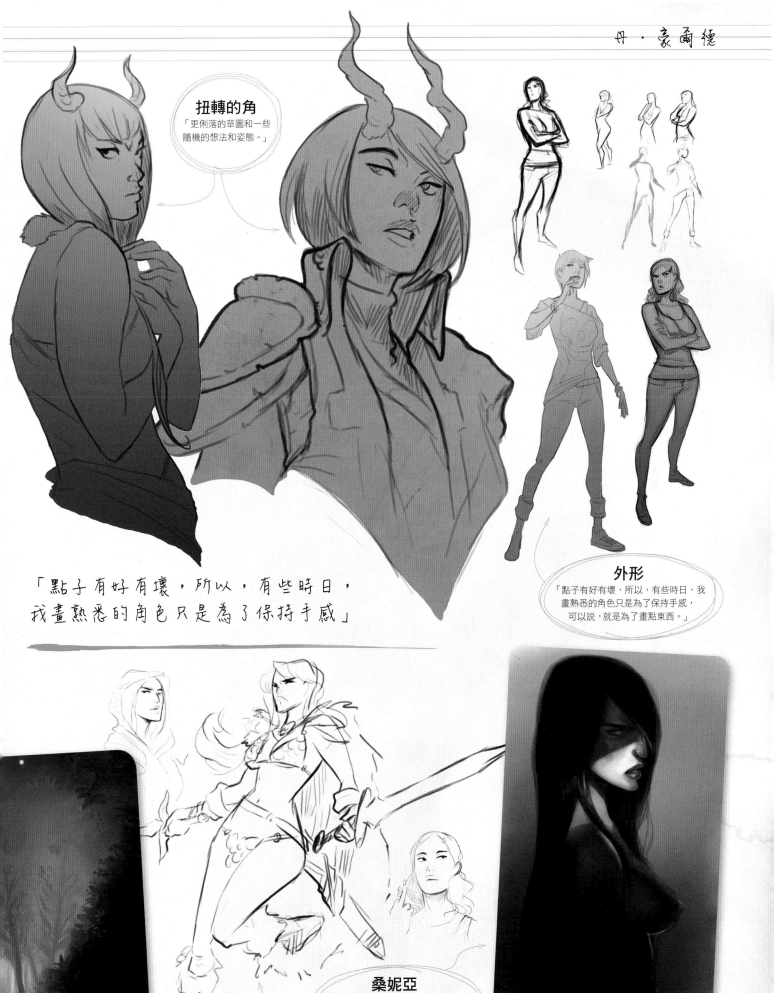

扭轉的角
「更俐落的草圖和一些隨機的想法和姿態。」

「點子有好有壞，所以，有些時日，我畫熟悉的角色只是為了保持手感」

外形
「點子有好有壞，所以，有些時日，我畫熟悉的角色只是為了保持手感，可以說，就是為了畫點東西。」

桑妮亞
「一些隨意的草圖和桑妮亞。我會進行小幅的黑白色調研究，以探究明暗度和色調。」

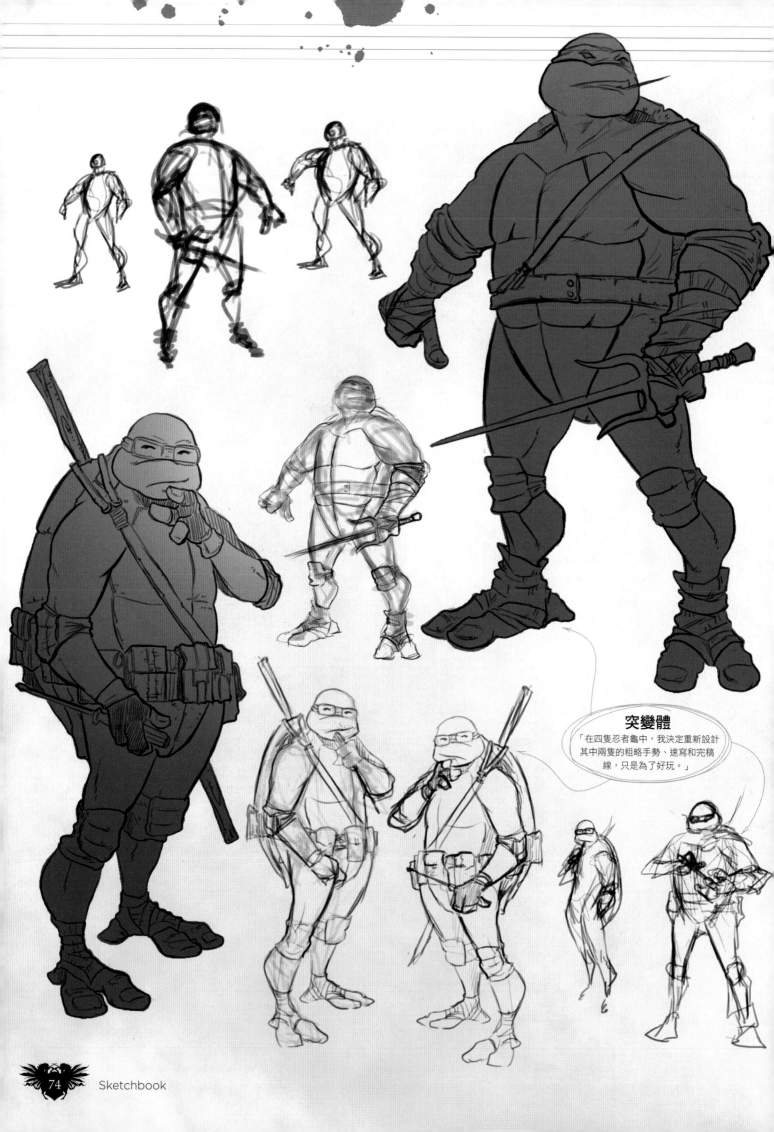

突變體
「在四隻忍者龜中，我決定重新設計其中兩隻的粗略手勢、速寫和完稿線，只是為了好玩。」

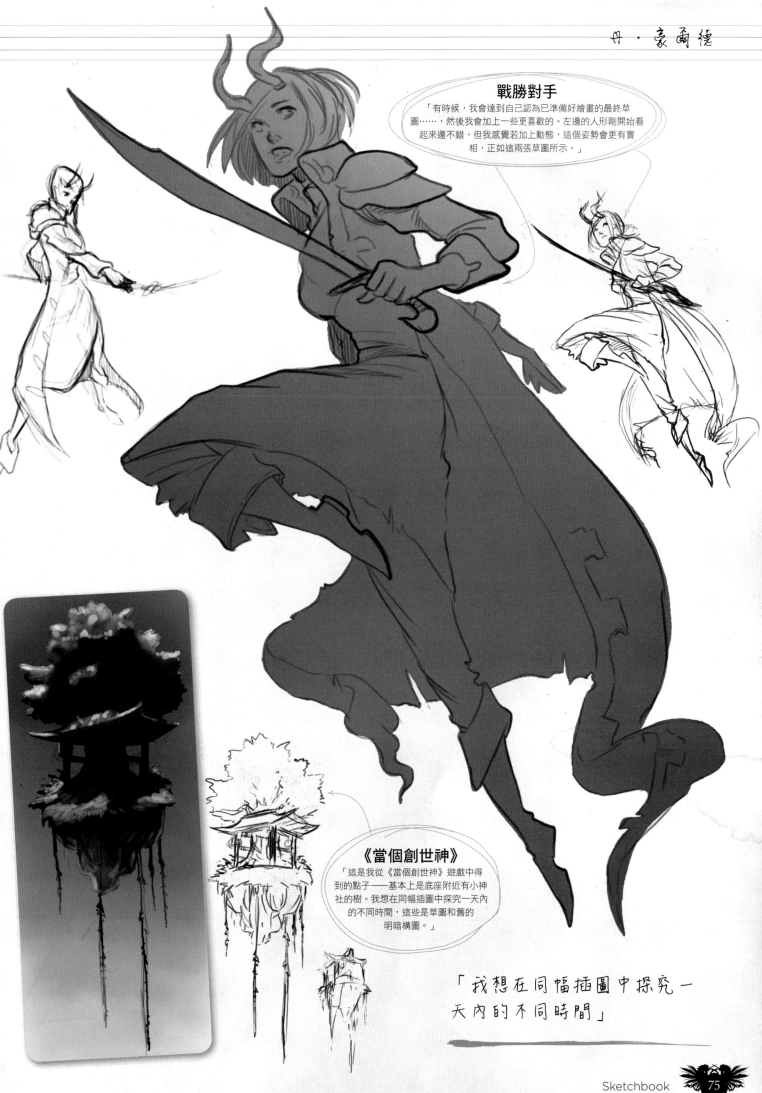

戰勝對手

「有時候，我會達到自己認為已準備好繪畫的最終草圖……然後我會加上一些更喜歡的。左邊的人形剛開始看起來還不錯，但我感覺若加上動態，這個姿勢會更有賣相，正如這兩張草圖所示。」

《當個創世神》

「這是我從《當個創世神》遊戲中得到的點子——基本上是底座附近有小神社的樹。我想在同幅插圖中探究一天內的不同時間，這些是草圖和舊的明暗構圖。」

「我想在同幅插圖中探究一天內的不同時間」

馴龍高手 2

這些致力於龍和維京人傳說的藝術家們展示了一些速寫，這些草圖導致了《猛烈衝擊》的續集

Studio 藝術家檔案

夢工廠動畫公司
DreamWorks Animation
國籍：美國

自1998年，有伍迪·艾倫演出的《小蟻雄兵》以來，夢工廠動畫公司製作了許多動畫長片，《馴龍高手2》為第29部電影，連同泰坦圖書出版的《馴龍高手2》官方美術設定集（收錄超過300張概念圖、初稿、建築設計和數位作品）已上市。
http://ifxm.ag/ifxHTTYD2

跩爺
尼可·馬勒特率先提出這個角色的想法。經過其他多位藝術家贊同後，尼可畫上龍皮斗篷並完成了它。

沒牙
概念藝術家創恩·麥、萊恩·薩法斯、保羅·費雪和約翰·麥特解決了沒牙的問題。角色設計師尼可·馬勒特：『我們做了一些微調，讓他看起來年紀稍長了。』

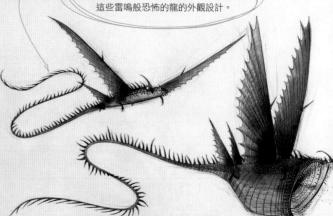

雷鼓龍
尼可·馬勒特用可靠的鉛筆和麥克筆畫出了這些雷鳴般恐怖的龍的外觀設計。

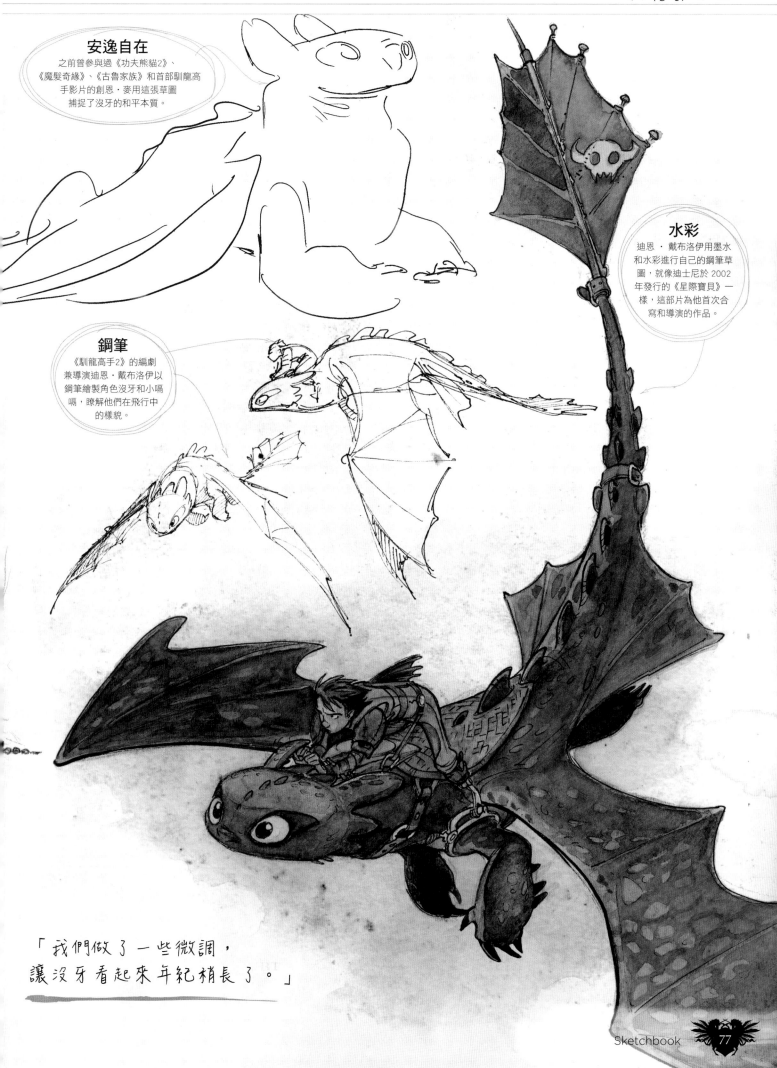

安逸自在
之前曾參與過《功夫熊貓2》、《魔髮奇緣》、《古魯家族》和首部馴龍高手影片的創恩·麥用這張草圖捕捉了沒牙的和平本質。

水彩
迪恩·戴布洛伊用墨水和水彩進行自己的鋼筆草圖，就像迪士尼於 2002 年發行的《星際寶貝》一樣，這部片為他首次合寫和導演的作品。

鋼筆
《馴龍高手2》的編劇兼導演迪恩·戴布洛伊以鋼筆繪製角色沒牙和小嗝嗝，瞭解他們在飛行中的樣貌。

「我們做了一些微調，讓沒牙看起來年紀稍長了。」

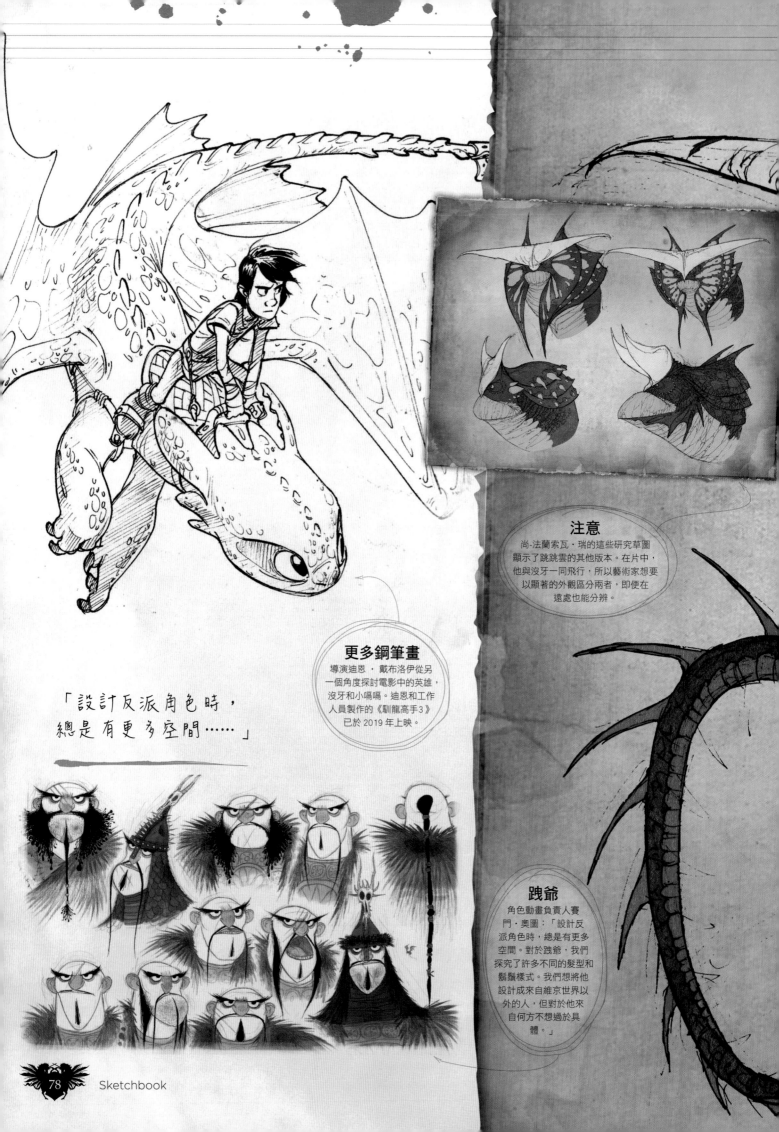

注意

尚-法蘭索瓦·瑞的這些研究草圖顯示了跳跳雲的其他版本。在片中，他與沒牙一同飛行，所以藝術家想要以顯著的外觀區分兩者，即便在遠處也能分辨。

更多鋼筆畫

導演迪恩·戴布洛伊從另一個角度探討電影中的英雄，沒牙和小嗝嗝。迪恩和工作人員製作的《馴龍高手3》已於 2019 年上映。

「設計反派角色時，總是有更多空間……」

跩爺

角色動畫負責人賽門·奧圖：「設計反派角色時，總是有更多空間。對於跩爺，我們探究了許多不同的髮型和鬍鬚樣式。我們想將他設計成來自維京世界以外的人，但對於他來自何方不想過於具體。」

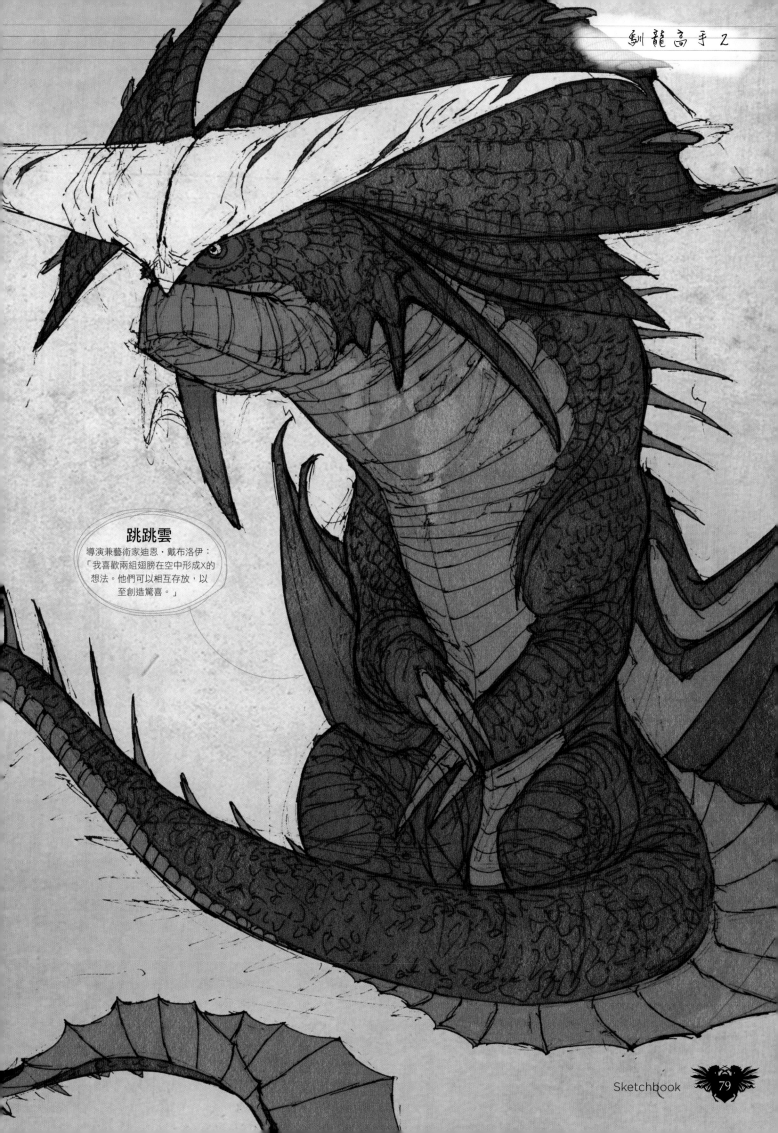

跳跳雲

導演兼藝術家迪恩‧戴布洛伊：
「我喜歡兩組翅膀在空中形成X的
想法。他們可以相互存放，以
至創造驚喜。」

邁爾斯 · 瓊斯頓

這位英國插畫家打開速寫本，並分享他對視覺隱喻和創意構圖的熱愛

Artist 藝術家檔案

邁爾斯·瓊斯頓
Miles Johnston
國籍：英國

英國藝術家邁爾斯是廣泛自學的插畫家，最近搬到瑞典並在一家工作室學習。完成學業後，現為自由接案者並經營播客「Dirty Sponge」，主持過程中，他與最喜愛的科幻和奇幻藝術家進行即興採訪。
http://ifxm.ag/miles-j

無標題

「我喜歡這個人的樣子。石墨是有光澤的，而紅色鋼筆則完全相反。當我在光線中移動這幅作品時，它讓我想起了老式且閃亮的寶可夢卡片。」

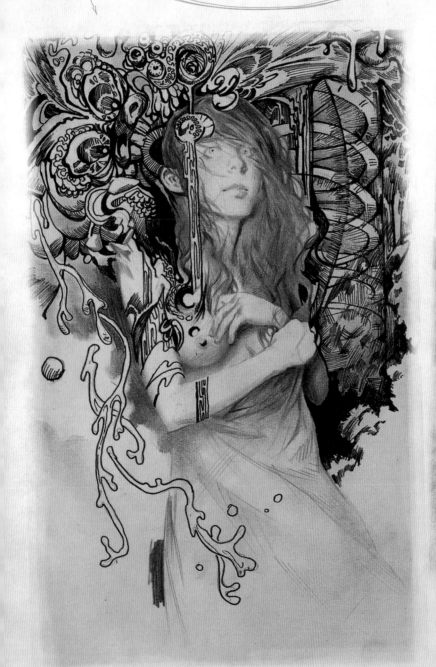

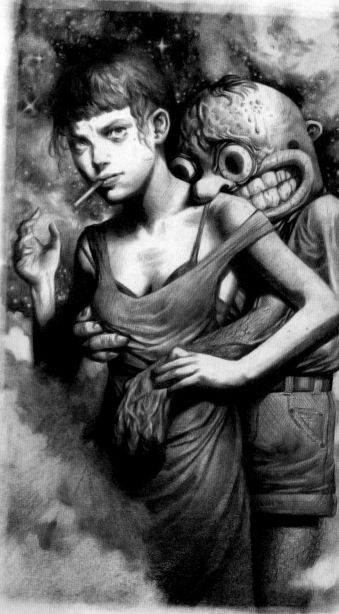

怪人

「藝術家已奉獻大量心力來美化失敗的關係和無償的愛帶來的痛苦與渴望。我想做些什麼來凸顯我們慾望的荒謬，尤其以真正的宇宙規模來觀看時。在無限的一切之外，有時候，我感覺更像一個詭異、好色的傀儡，而非其他任何東西。」

成長

「這是生物壽命隨時間變化方式
的視覺隱喻。從有機體到有機體，由
物種到物種，這一切就是個巨大的、
數十億年的無縫成長，由我們居
住的星球出現。」

「這一切就是個巨大、
數十億年的無縫成長，
由我們居住的星球出現」

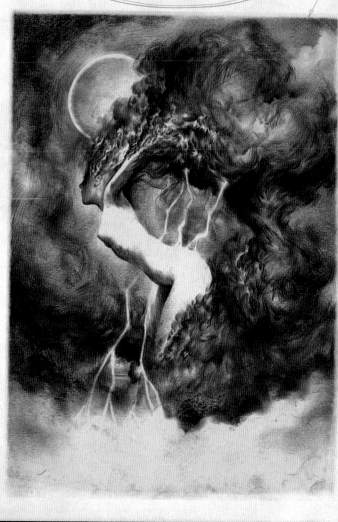

網路鴨

「這幅沒什麼好說的……這是我開自己玩笑,
因為自己不是很擅長設計很多概念藝術標
準。所以囉,網路鴨。」

問候

「這是舊金山 Spoke 藝廊的 Moleskine 計畫 3
的跨頁廣告。想法為:一位少女在哀悼逝去的情人時,
有個門在她身旁打開,微小的生物們就散落下來,
牠們被迷住了,也不知怎麼地同情起她的
哀傷。」

「一位少女在哀悼逝去
的情人時,有個門在她
身旁打開」

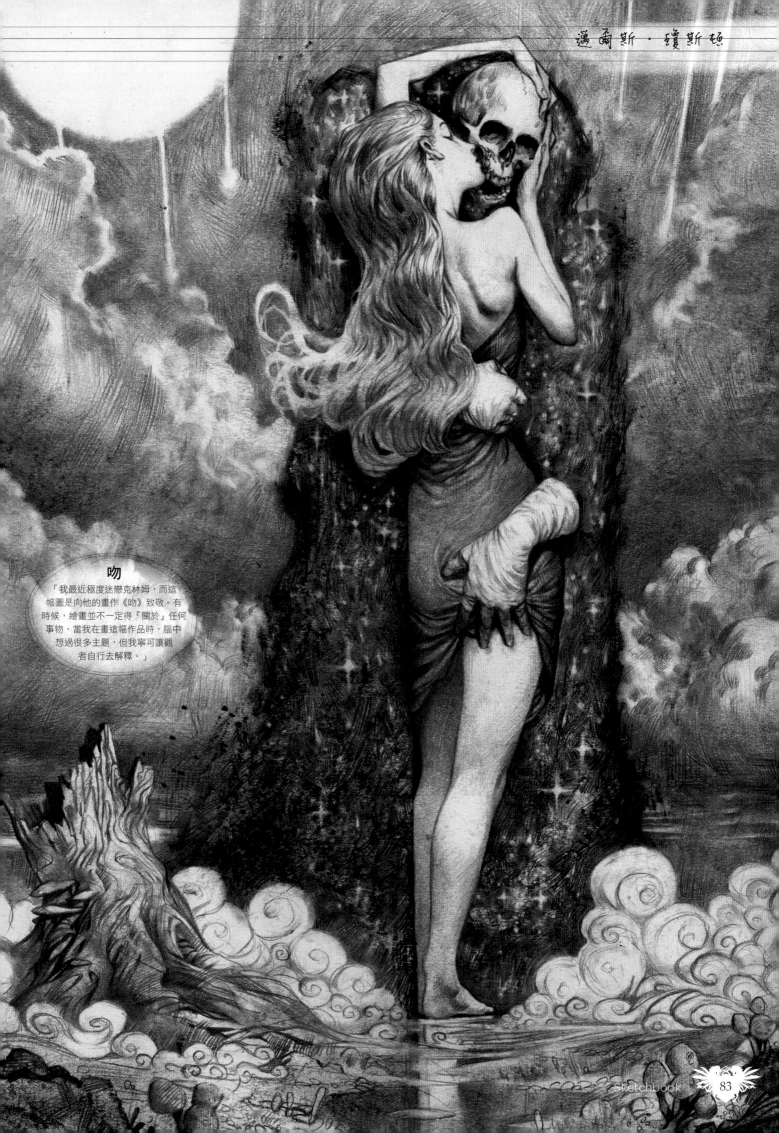

吻

「我最近極度迷戀克林姆，而這幅圖是向他的畫作《吻》致敬。有時候，繪畫並不一定得『關於』任何事物，當我在畫這幅作品時，腦中想過很多主題，但我寧可讓觀者自行去解釋。」

維克托・卡爾瓦切夫

這位獲艾斯納獎提名的藝術家在速寫本中混合了風格化和寫實的畫報女郎

Artist
藝術家檔案

維克托・卡爾瓦切夫
Viktor kalvachev
國籍：法國

維克托生於保加利亞，在那裡獲得了藝術碩士學位，接著搬去美國從事電玩產業，並製作圖像小說《Pherone》和犯罪系列《藍金》，後者獲得兩項艾斯納獎提名。他現在住在巴黎，並開設工作室和開發電玩遊戲。更多
www.kalvachev.com

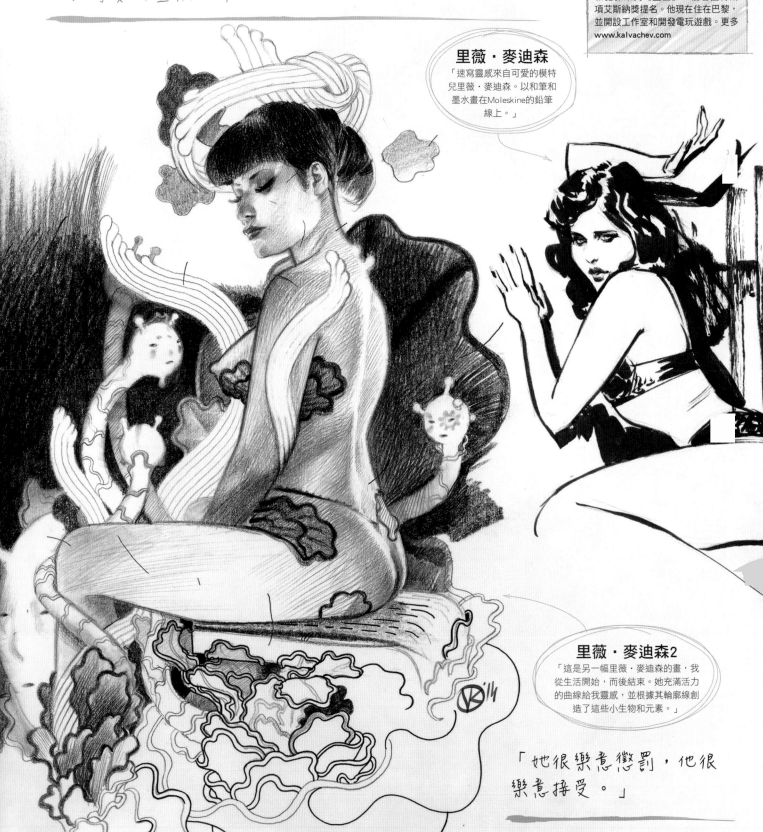

里薇・麥迪森
「速寫靈感來自可愛的模特兒里薇・麥迪森。以和筆和墨水畫在Moleskine的鉛筆線上。」

里薇・麥迪森2
「這是另一幅里薇・麥迪森的畫，我從生活開始，而後結束。她充滿活力的曲線給我靈感，並根據其輪廓線創造了這些小生物和元素。」

「她很樂意懲罰，他很樂意接受。」

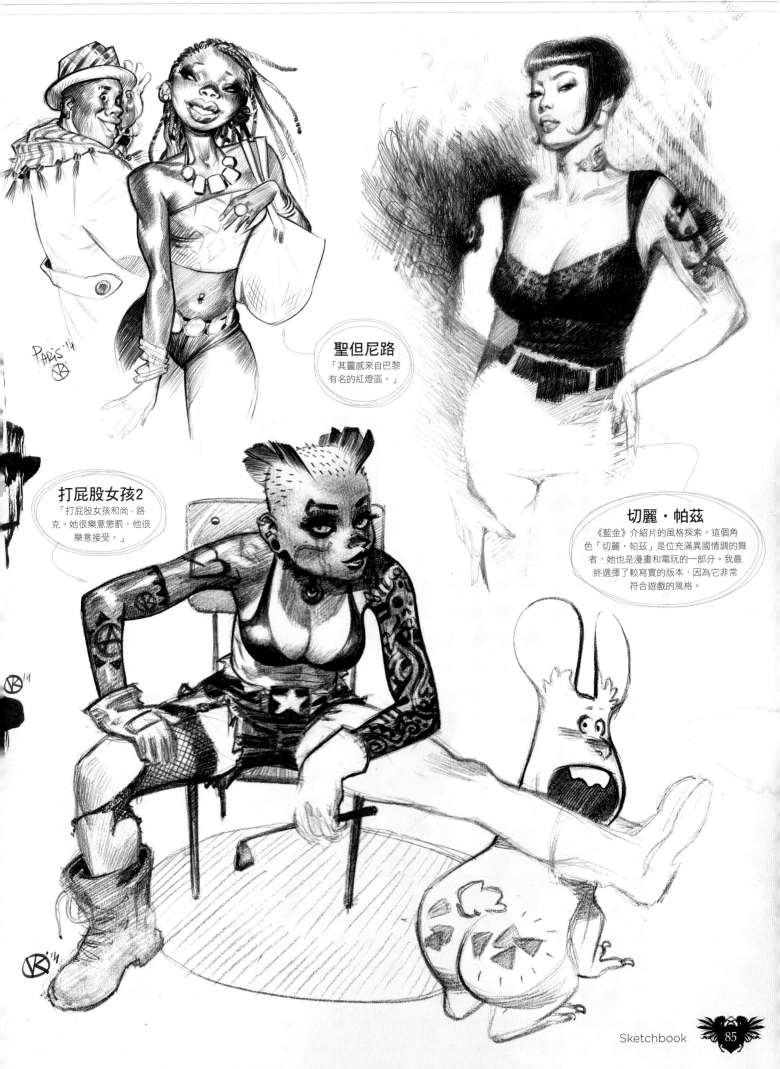

聖但尼路

「其靈感來自巴黎
有名的紅燈區。」

打屁股女孩2

「打屁股女孩和尚-路
克。她很樂意懲罰，他很
樂意接受。」

切麗·帕茲

《藍金》介紹片的風格探索。這個角
色「切麗·帕茲」是位充滿異國情調的舞
者，她也是漫畫和電玩的一部分。我最
終選擇了較寫實的版本，因為它非常
符合遊戲的風格。

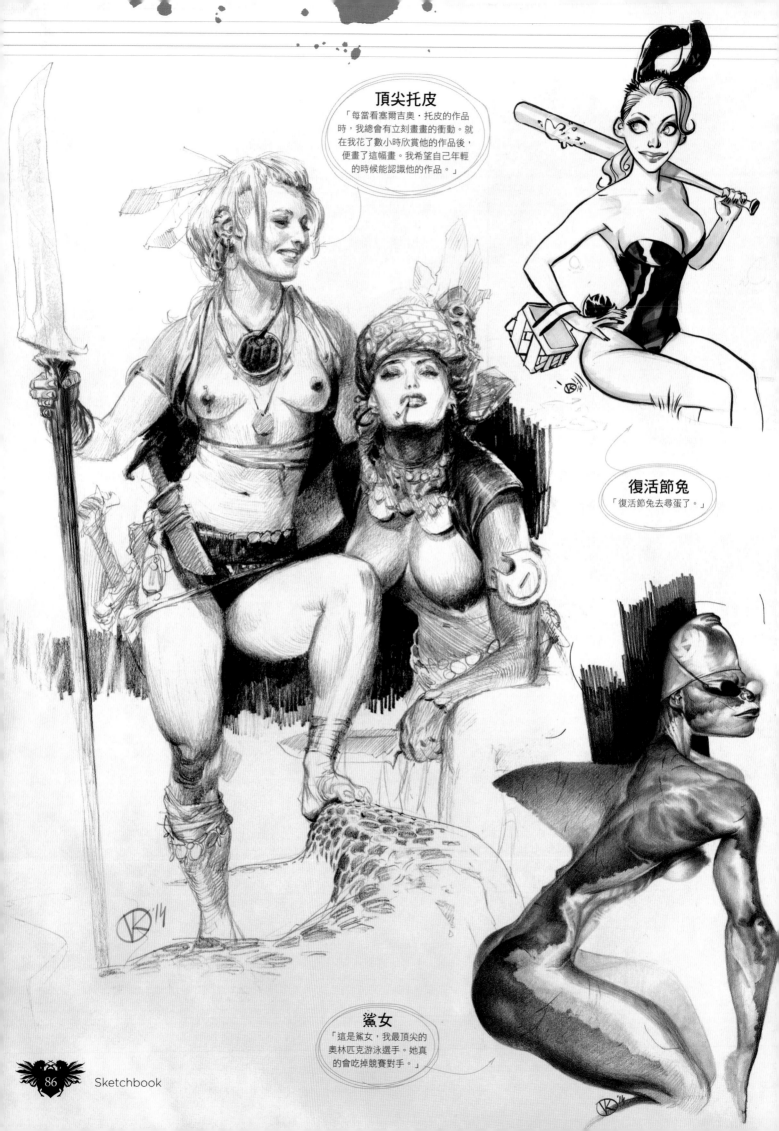

頂尖托皮

「每當看塞爾吉奧·托皮的作品時，我總會有立刻畫畫的衝動。就在我花了數小時欣賞他的作品後，便畫了這幅畫。我希望自己年輕的時候能認識他的作品。」

復活節兔

「復活節兔去尋蛋了。」

鯊女

「這是鯊女，我最頂尖的奧林匹克游泳選手。她真的會吃掉競賽對手。」

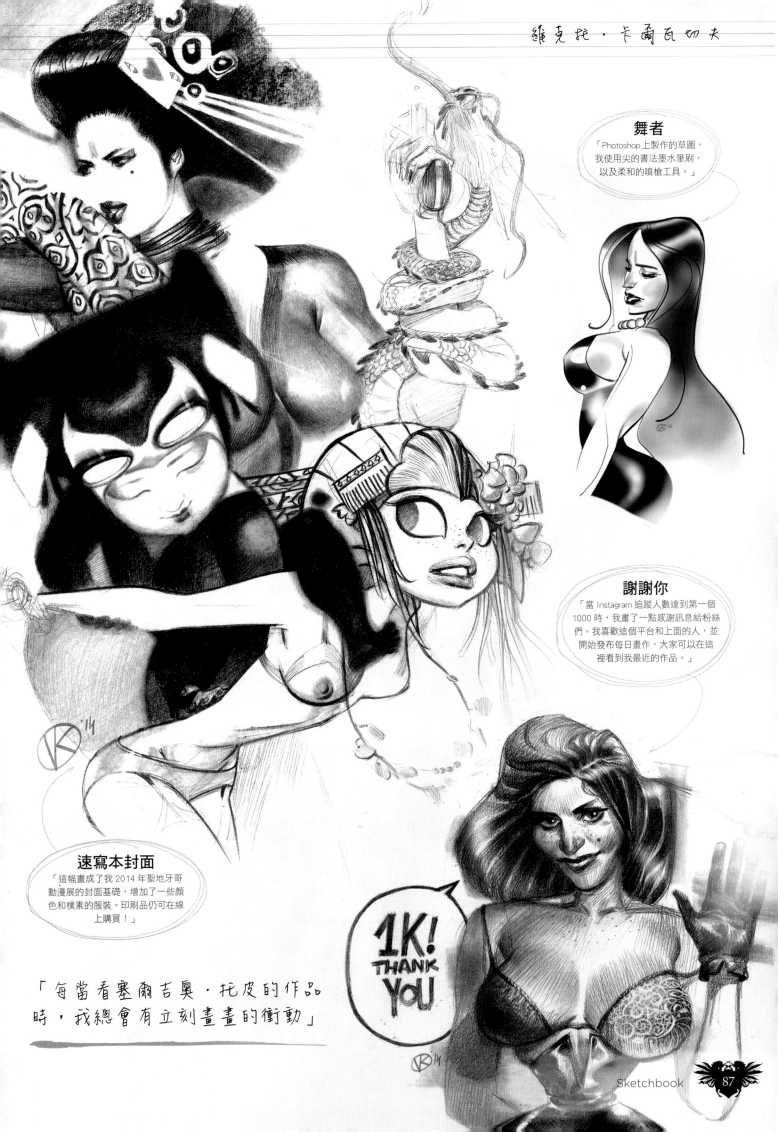

舞者

「Photoshop 上製作的草圖。我使用尖的書法墨水筆刷，以及柔的的噴槍工具。」

謝謝你

「當 Instagram 追蹤人數達到第一個 1000 時，我畫了一點感謝訊息給粉絲們。我喜歡這個平台和上面的人，並開始發布每日畫作，大家可以在這裡看到我最近的作品。」

速寫本封面

「這幅畫成了我 2014 年聖地牙哥動漫展的封面基礎，增加了一些顏色和樸素的服裝。印刷品仍在線上購買！」

1K! THANK YOU

「每當看塞爾吉奧・托皮的作品時，我總會有立刻畫畫的衝動」

瓦爾迪馬・卡薩克

這位來自俄羅斯的藝術家有著愛，以及一路走來滿滿的素描本之樂

Artist 藝術家檔案

瓦爾迪馬・卡薩克
Waldemar kazak
國籍：俄羅斯

瓦爾迪馬住在莫斯科和聖彼得堡之間的一個小鎮，1994 年於大學畢業並取得藝術學位，接著從事書籍設計。同時，他為酒瓶生產包裝，但有天他受夠了，並聯繫一位莫斯科男性雜誌的藝術總監，進而開始為時7 年的雜誌設計師職涯。
www.waldemarkazak.com

科幻海報女郎
「在這幅進行中的草圖中，可看到有人以手操作電腦。這是我為一間能源公司的行事曆畫的。」

蘋果海報女郎
「這只是件個人作品，雖然我在畫她的時候，腦中閃過一個設計撲克牌的想法。」

歷史的兩個男人
「這兩個角色是插畫的角色，來自一本關於時間旅者的故事書，故事以二戰作為背景。」

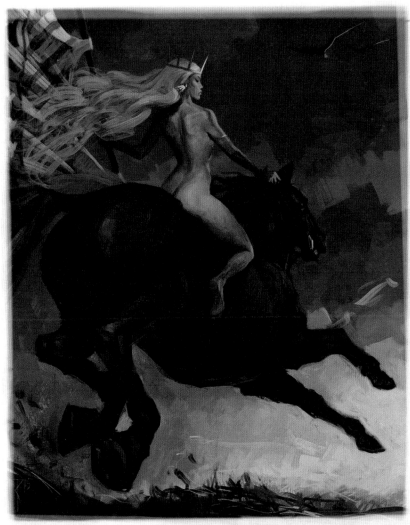

布狄卡
「我想畫英國凱爾特人的女王，她率眾反抗羅馬人。」

瘋貓
「這是一些卡片設計想法的呈現。客戶在一家食品包裝工廠工作。」

火星攻擊
「在外星球上遊盪時，你必須非常小心……」

「在外星球上遊盪時，請小心……」

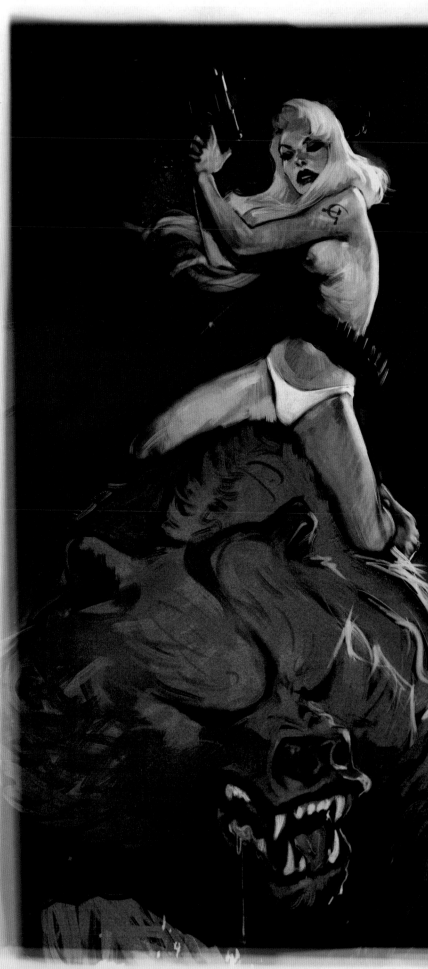

紅熊
「一個瘋狂的俄羅斯人在一部更狂的狂野西部片中。騎吧，女牛仔——還是該說女熊仔？」

貓女
「這是為一家石油公司畫的簡單草圖。我認為，讓她的緊身連衣褲做成油塗層的效果很不錯。」

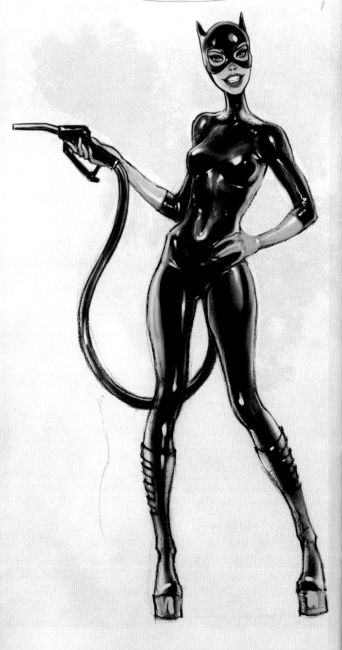

「我認為，讓她的緊身連衣褲做成油塗層的效果很不錯」

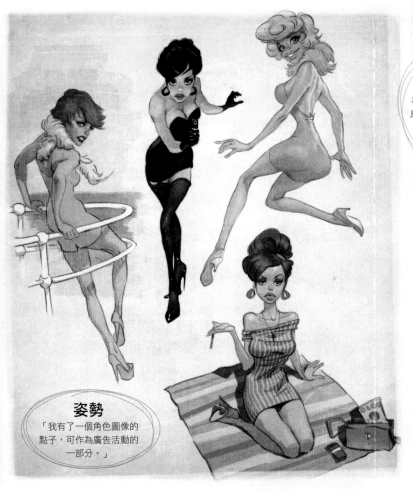

姿勢
「我有了一個角色圖像的點子，可作為廣告活動的一部分。」

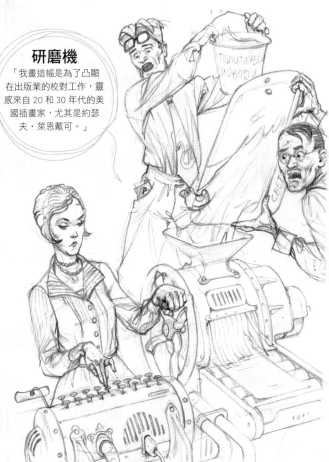

研磨機
「我畫這幅是為了凸顯在出版業的校對工作，靈感來自 20 和 30 年代的美國插畫家，尤其是約瑟夫·萊恩戴可。」

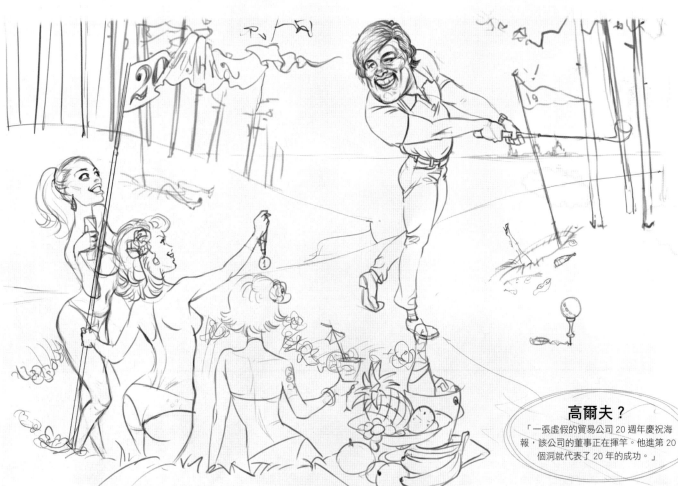

高爾夫？
「一張虛假的貿易公司 20 週年慶祝海報，該公司的董事正在揮竿。他進第 20 個洞就代表了 20 年的成功。」

查克・盧卡克

這位藝術家喜歡畫出與70年代情境喜劇角色廝混的奇幻生物

Artist
藝術家檔案

查克・盧卡克
Chuck Lukacs
國籍：美國

查克為獲獎數次的藝術家，以《魔法風雲會》和《龍與地下城》的插畫而聞名。他也寫了數本藝術指導書籍，並以陶瓷和木材等廣泛媒材創作科幻藝術作品。他目前在美國太平洋西北藝術學院教授角色設計。
www.chucklukacs.com

年輕的
「這是來自《Fantasy Genesis》的昆蟲角色，同時這是一概念測試，用以創造具成人和青少年作用的生物。」

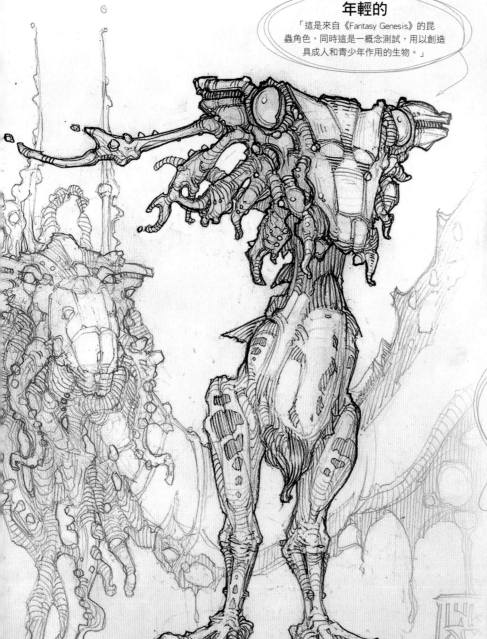

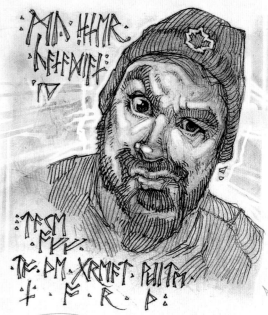

《雷警菲菲、康波和朋友們》
「我喜歡定格老舊的70年代節目，並速寫這些被遺忘的人。這些角色來自《最後的夏日葡萄酒》。」

我內在的加拿大人
「當我想到雙重國籍的自畫像。噢，他們可能沒有我……神秘的記號寫著『遨遊加拿大』。」

「有時候，是以參考照片來速寫並引導思考」

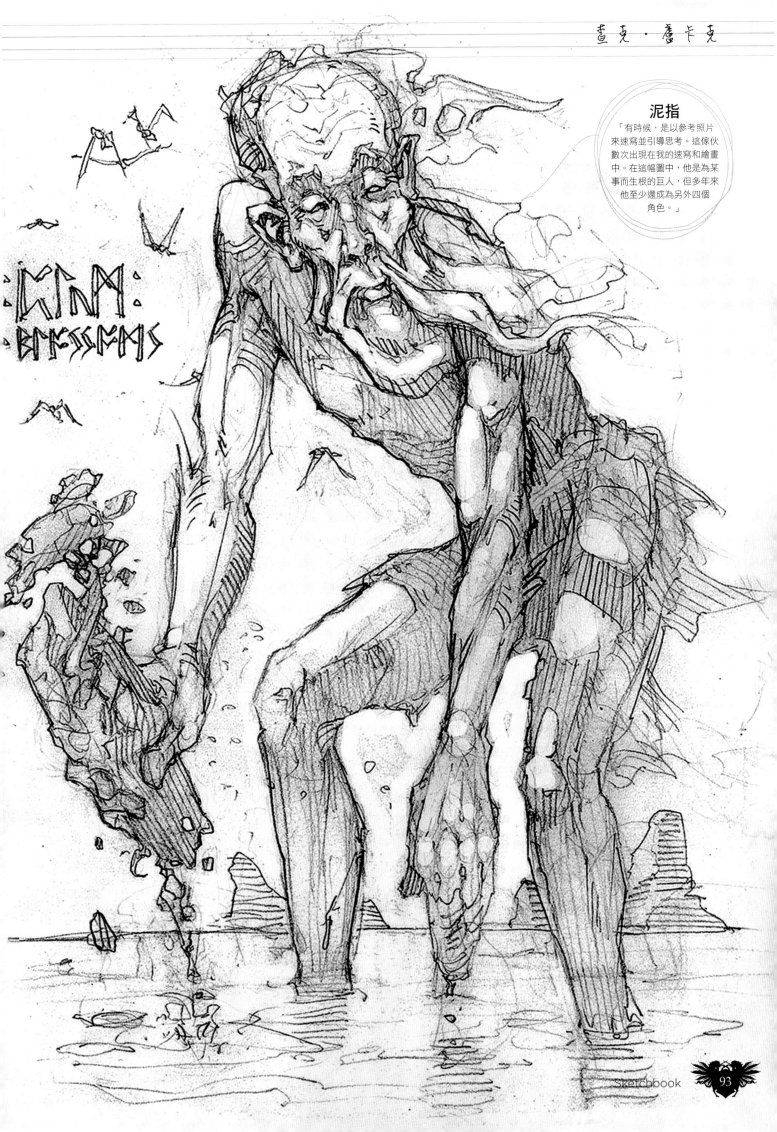

泥指

「有時候,是以參考照片來速寫並引導思考。這傢伙數次出現在我的速寫和繪畫中。在這幅圖中,他是為某事而生根的巨人,但多年來他至少還成為另外四個角色。」

貝拉・盧戈西

「我幾乎從未將草圖畫到這個程度，但我把它作為課堂示範，這只是需要多一點時間。我喜歡在線稿上留下一種色調，再用橡皮擦做出標記。」

花椰菜羊

「進入擬人化階段時，我在班上使用這個角色作示範。我認為關注時代背景、多元文化主義和儀式（或慣例）很重要，因為你的角色身處的世界可以透露很多訊息，連一個字都不用說。」

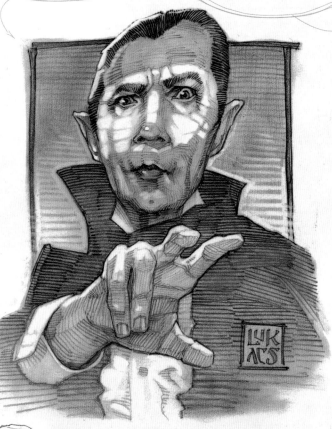

「你的角色身處的世界可以透露很多訊息，連一個字都不用說。」

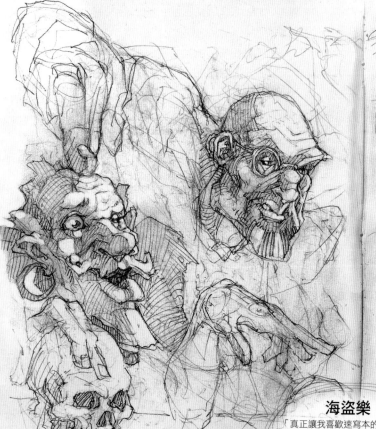

海盜樂

「真正讓我喜歡速寫本的是，可在數小時內創建一整組演員角色，擁有敘事原型、錯綜複雜的行為和表達。這幾乎就像為了畫作在速寫本上開試鏡大會。」

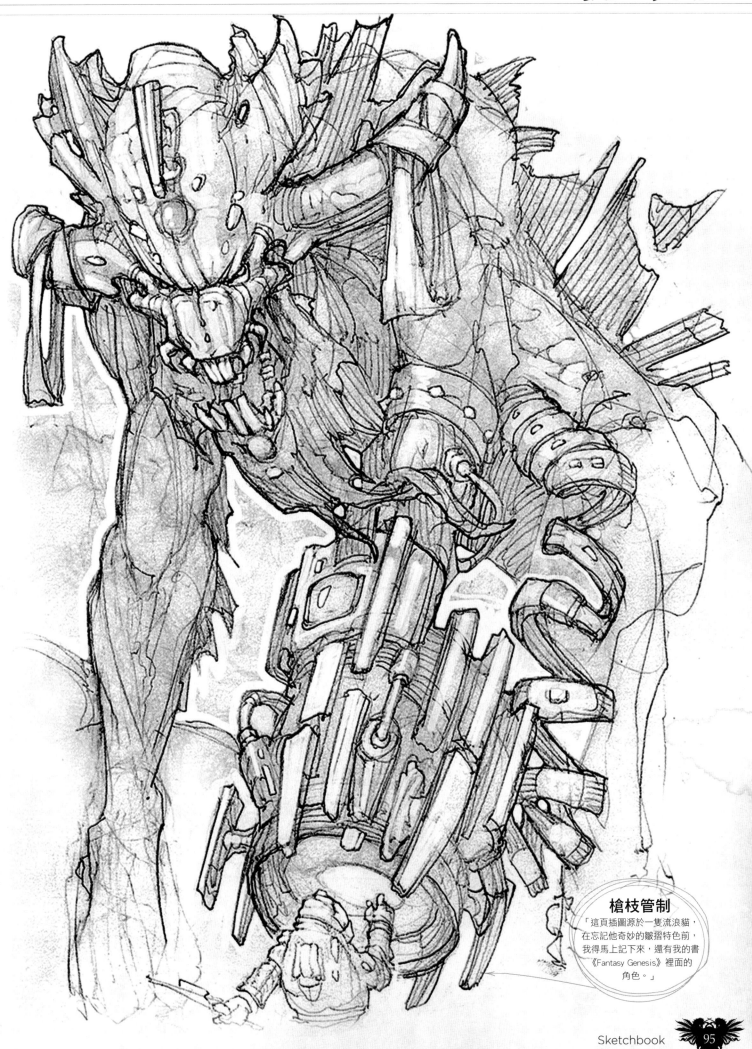

槍枝管制

「這頁插圖源於一隻流浪貓，
在忘記他奇妙的皺摺特色前，
我得馬上記下來，還有我的書
《Fantasy Genesis》裡面的
角色。」

羅德尼‧馬修斯

從《夢遊仙境》到《摩瑞亞》，這位藝術家在許多幻想境地中，留下自己的印記

Artist 藝術家檔案

羅德尼‧馬修斯
Rodney Matthews
國籍：英格蘭

羅德尼從事廣告業，離開後成為全職的自由接案藝術家。他在 70 和 80 年代建立了獨特的「帶刺」科幻作品風格，並創作書和專輯封面，以及海報和日曆藝術。羅德尼仍忙於繪畫，同時也熱衷打鼓。
www.rodneymatthews.com

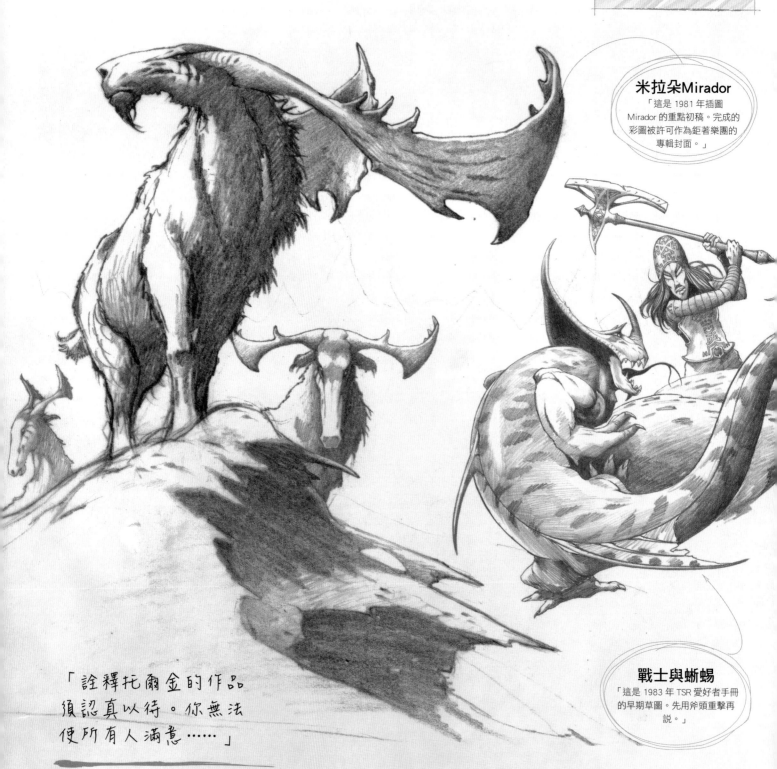

米拉朵Mirador
「這是 1981 年插圖 Mirador 的重點初稿。完成的彩圖被許可作為鉅著樂團的專輯封面。」

「詮釋托爾金的作品須認真以待。你無法使所有人滿意……」

戰士與蜥蜴
「這是 1983 年 TSR 愛好者手冊的早期草圖。先用斧頭重擊再說。」

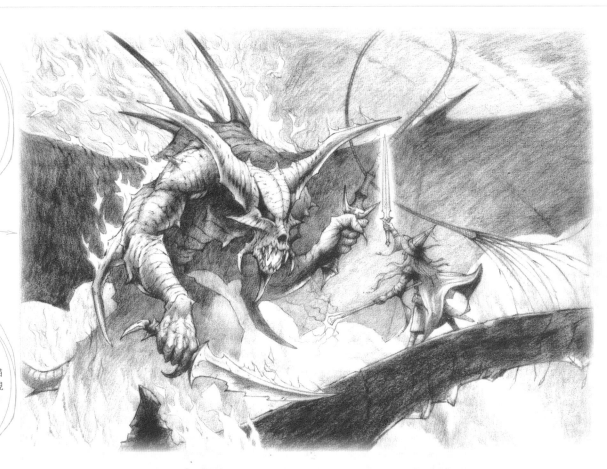

你不准通過

「詮釋托爾金的作品須認真以待。你無法使所有人滿意，一定會有人說：『炎魔才不是長那樣！』之類的話，但我已不在乎了。無論喜歡與否，這就是我的看法。《魔戒》儼然成為插畫家必爭之書。」

刻勞德

「我眾多等待融資的智慧財產之一的精華——跳到月亮上還比較容易！奇幻的巨貓刻勞德是我的故事角色，出現在和馬爾科·帕爾默合寫的《The Fantastic Intergalactic Adventures of Stanley and Livingston》。」

正中鼻頭

「偶發在他人的不幸（如低俗的鬧劇）似乎成為一種普遍的精神食糧。我在無聊的時候畫了這個，還有其他幾張。」

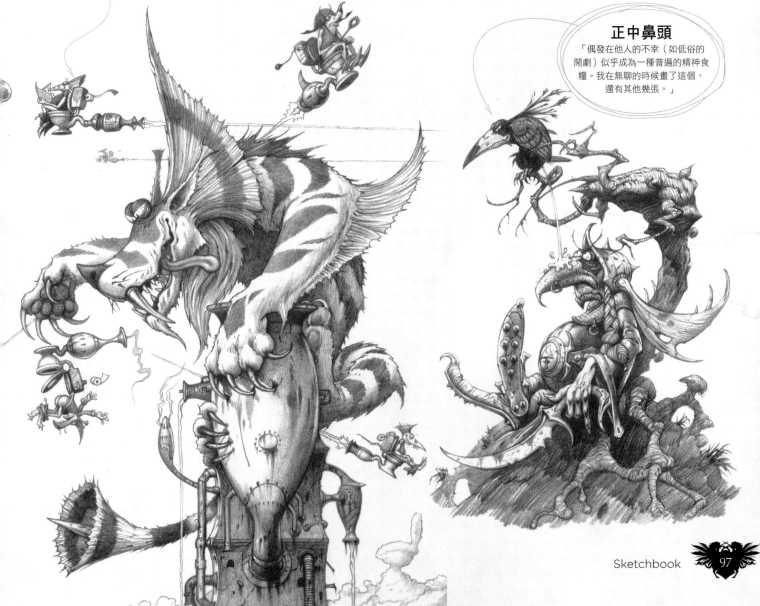

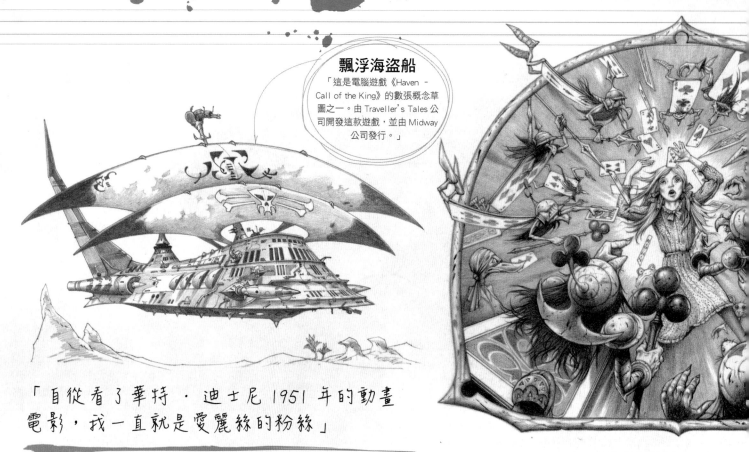

飄浮海盜船
「這是電腦遊戲《Haven - Call of the King》的數張概念草圖之一。由 Traveller's Tales 公司開發這款遊戲,並由 Midway 公司發行。」

「自從看了華特·迪士尼 1951 年的動畫電影,我一直就是愛麗絲的粉絲」

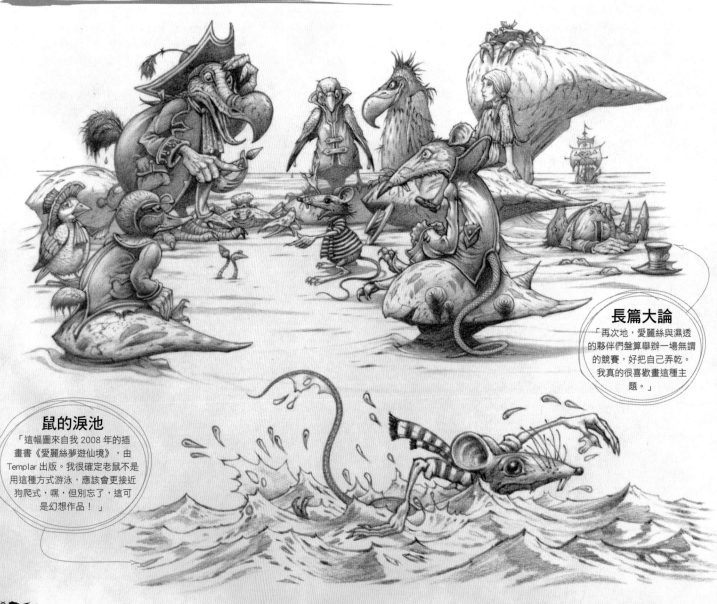

長篇大論
「再次地,愛麗絲與濕透的夥伴們盤算舉辦一場無謂的競賽,好把自己弄乾。我真的很喜歡畫這種主題。」

鼠的淚池
「這幅圖來自我 2008 年的插畫書《愛麗絲夢遊仙境》,由 Templar 出版。我很確定老鼠不是用這種方式游泳,應該會更接近狗爬式,嘿,但別忘了,這可是幻想作品!」

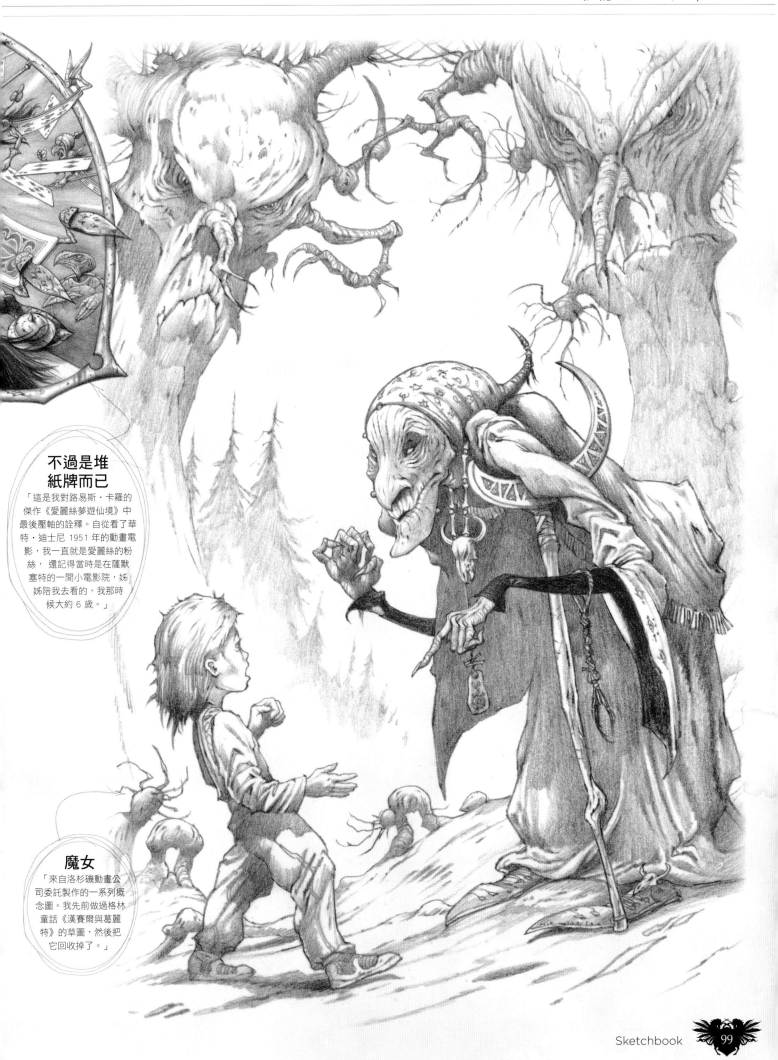

不過是堆紙牌而已

「這是我對路易斯·卡羅的傑作《愛麗絲夢遊仙境》中最後壓軸的詮釋。自從看了華特·迪士尼 1951 年的動畫電影，我一直就是愛麗絲的粉絲，還記得當時是在薩默塞特的一間小電影院，姊姊陪我去看的，我那時候大約 6 歲。」

魔女

「來自洛杉磯動畫公司委託製作的一系列概念圖。我先前做過格林童話《漢賽爾與葛麗特》的草圖，然後把它回收掉了。」

伊恩・麥凱格

即使在娛樂產業打滾多年，伊恩拿起鉛筆時，還是可以感到一股魔力……

藝術家檔案

伊恩・麥凱格
Iain McCaig
國籍：加拿大

身為藝術家和作家，伊恩在電影、遊戲和插畫界擁有 35 年的經驗。他最有名的作品為傑叟羅圖樂團的專輯〈Broadsword and the Beast〉封面設計、遊戲書《戰鬥幻想》的參與製作以及在《星際大戰》為達斯・摩爾和艾米達拉女王所做的設計。伊恩隨身攜帶蜻蜓牌鉛筆和手搖式削鉛筆機。
iainmccaig.blogspot.com

莎拉與維克多
「《神兵泰坦》是一項天賜的計畫，唯一的概要是設計一群混雜的冒險者。莎拉是我對《魔鬼終結者 2》中莎拉・康納的認同，她是《瘋狂麥斯》裡的芙莉歐莎的血親。我試圖捕捉她內部裝甲卸下前的那一刻，她的眼神透露了脆弱的私語。而維克多是遊戲中『尚未出場』的角色，感謝續集！」

艾莉
「我已試過將泰瑞・溫德林的《魔法師的學徒》搬上大銀幕。在這個版本中，學徒是一個好勝的流浪兒，會用她帶魔法的拳頭擊扁對手。」

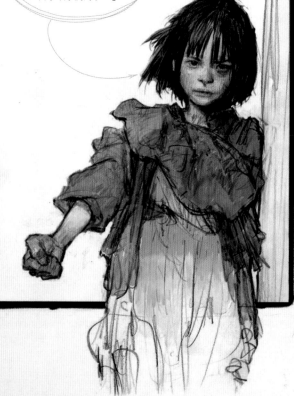

「《神兵泰坦》是一項天賜的計畫，唯一的概要是設計一群混雜的冒險者」

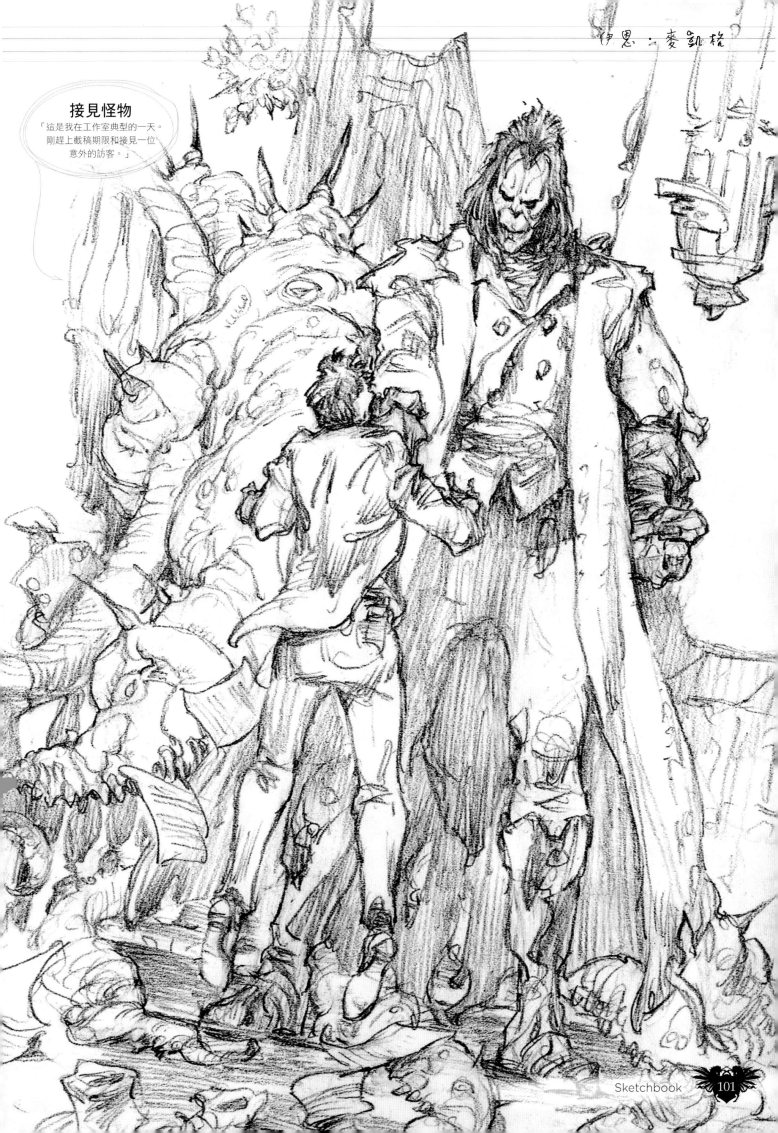

接見怪物

「這是我在工作室典型的一天。
剛趕上截稿期限和接見一位
意外的訪客。」

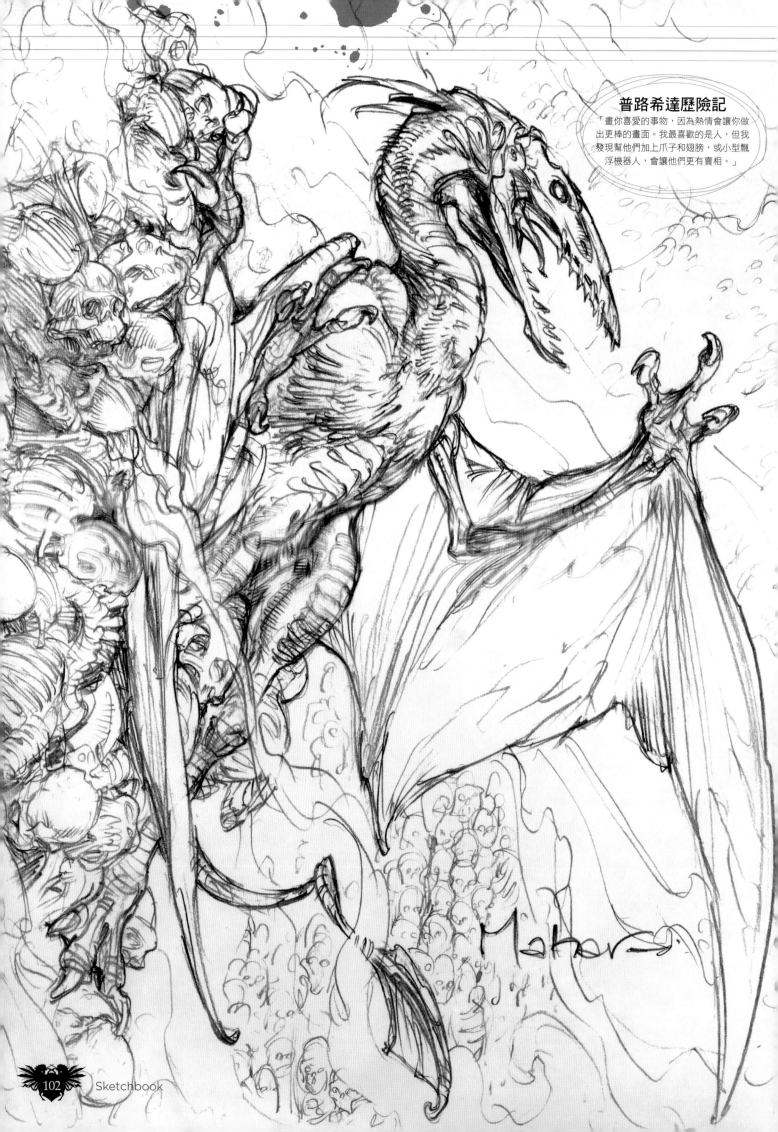

普路希達歷險記
「畫你喜愛的事物，因為熱情會讓你做出更棒的畫面。我最喜歡的是人，但我發現幫他們加上爪子和翅膀，或小型飄浮機器人，會讓他們更有賣相。」

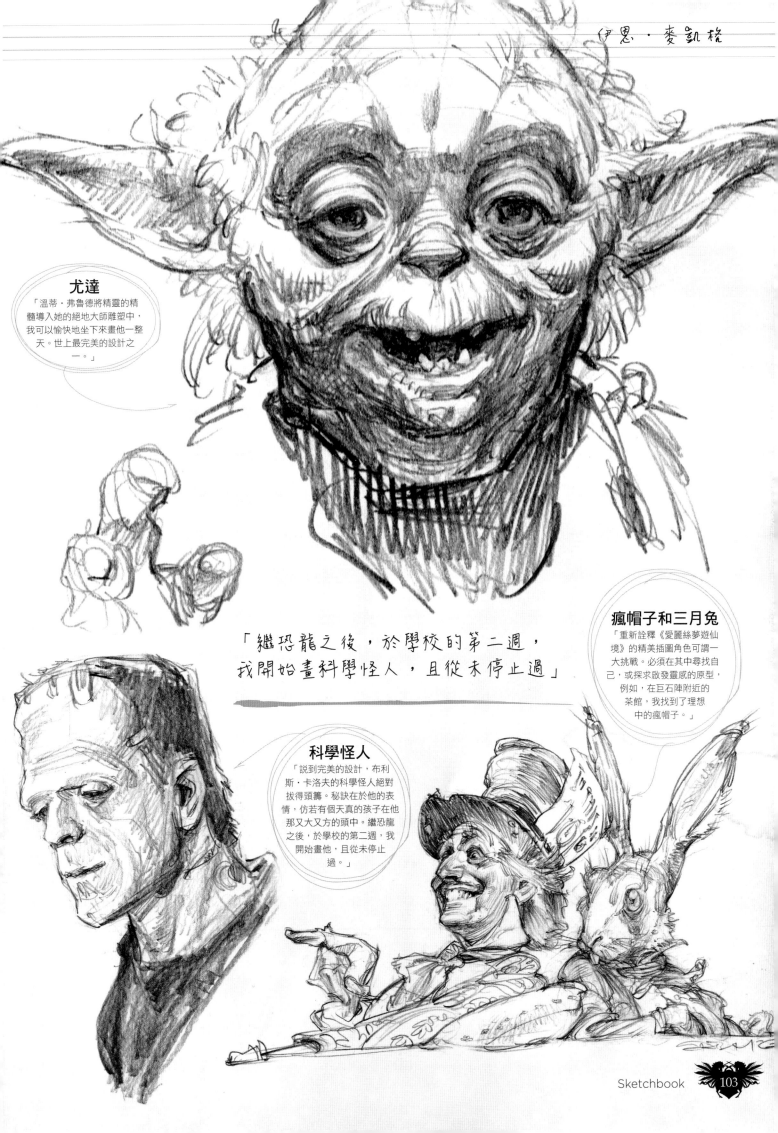

尤達

「溫蒂‧弗魯德將精靈的精髓導入她的絕地大師雕塑中，我可以愉快地坐下來畫他一整天。世上最完美的設計之一。」

「繼恐龍之後，於學校的第二週，我開始畫科學怪人，且從未停止過」

瘋帽子和三月兔

「重新詮釋《愛麗絲夢遊仙境》的精美插圖角色可謂一大挑戰。必須在其中尋找自己，或探求啟發靈感的原型，例如，在巨石陣附近的茶館，我找到了理想中的瘋帽子。」

科學怪人

「說到完美的設計，布利斯‧卡洛夫的科學怪人絕對拔得頭籌。秘訣在於他的表情，彷若有個天真的孩子在他那又大又方的頭中。繼恐龍之後，於學校的第二週，我開始畫他，且從未停止過。」

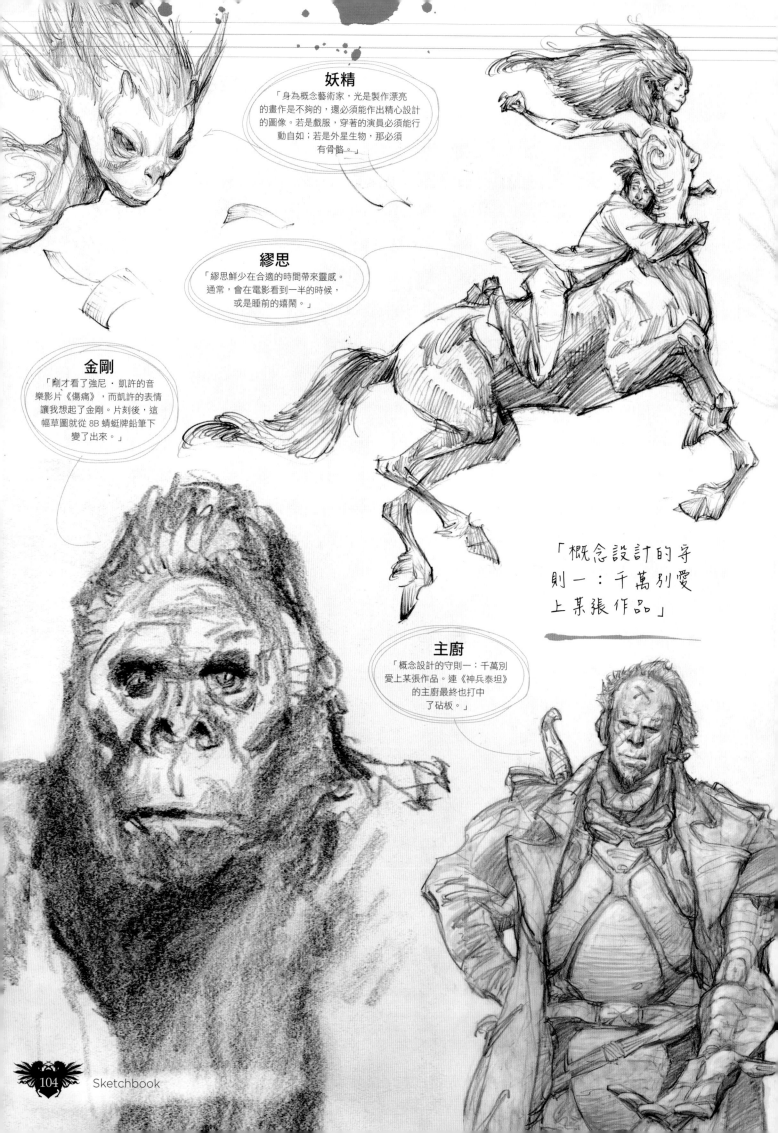

妖精
「身為概念藝術家，光是製作漂亮的畫作是不夠的，還必須作出精心設計的圖像。若是戲服，穿著的演員必須能行動自如；若是外星生物，那必須有骨骼。」

繆思
「繆思鮮少在合適的時間帶來靈感。通常，會在電影看到一半的時候，或是睡前的嬉鬧。」

金剛
「剛才看了強尼‧凱許的音樂影片《傷痛》，而凱許的表情讓我想起了金剛。片刻後，這幅草圖就從 8B 蜻蜓牌鉛筆下變了出來。」

「概念設計的守則一：千萬別愛上某張作品」

主廚
「概念設計的守則一：千萬別愛上某張作品。連《神兵泰坦》的主廚最終也打中了砧板。」

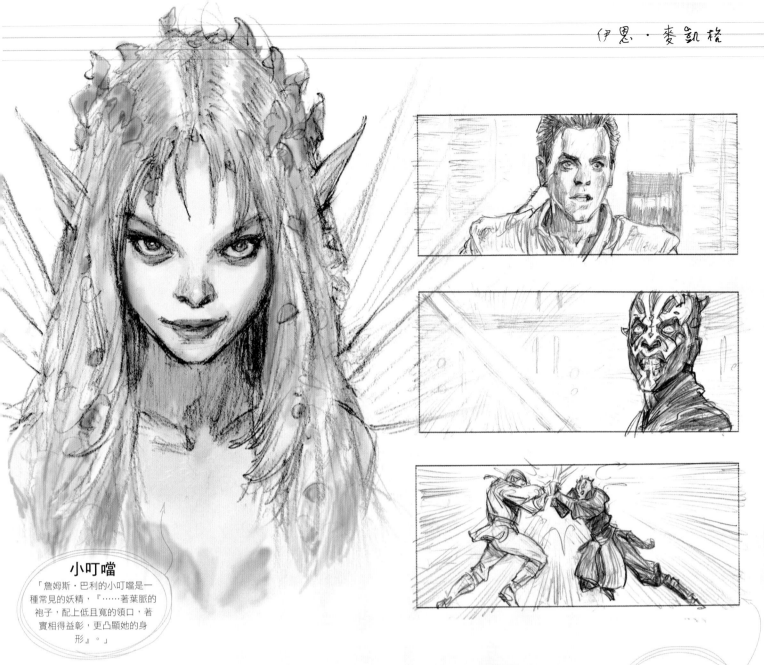

小叮噹
「詹姆斯・巴利的小叮噹是一種常見的妖精，『……著葉脈的袍子，配上低且寬的領口，著實相得益彰，更凸顯她的身形』。」

達斯・摩爾
「畫達斯・摩爾時，記得不能過於誇張。他不像白卜庭那樣邪惡，只是想踢絕地的屁股罷了。」

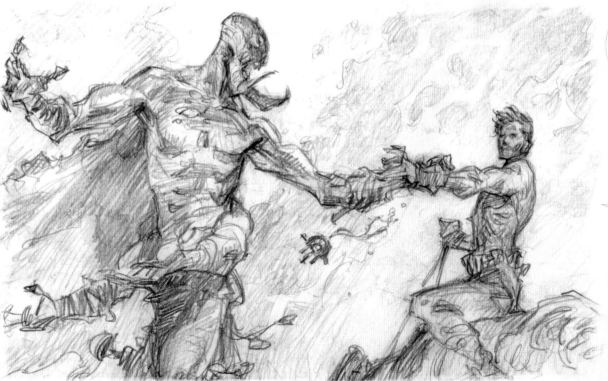

強・卡特
「好的關鍵格試圖捕捉場景中的壓軸動作或轉折點。在草圖中，強・卡特試著偷取將他送回地球的徽章，但塔斯・塔卡斯當場捉住他。」

娜迪雅·摩迪列夫

俄羅斯的童話故事、朋友的夢魘都是這位概念藝術家的草圖靈感來源

Artist 藝術家檔案

娜迪雅·摩迪列夫
Nadia Mogilev
國籍：英格蘭

娜迪雅在舊金山生活和工作，她在無極黑設計公司的 Safehouse Atelier 學習插畫。2011 年時，她搬到英格蘭並成為電玩、電視和廣告的自由接案工作者。於 2013 年，娜迪雅加入倫敦的 MPC 電影公司，為故事片計畫製作概念藝術。
www.nadiamogilev.com

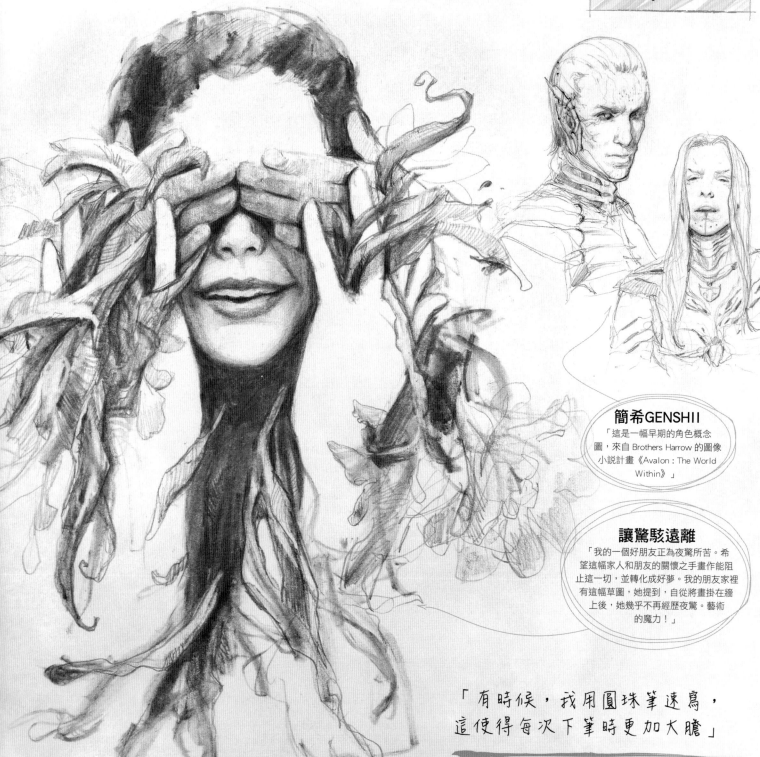

簡希GENSHII
「這是一幅早期的角色概念圖，來自 Brothers Harrow 的圖像小說計畫《Avalon：The World Within》」

讓驚駭遠離
「我的一個好朋友正為夜驚所苦。希望這幅家人和朋友的關懷之手畫作能阻止這一切，並轉化成好夢。我的朋友家裡有這幅草圖，她提到，自從將畫掛在牆上後，她幾乎不再經歷夜驚。藝術的魔力！」

「有時候，我用圓珠筆速寫，這使得每次下筆時更加大膽」

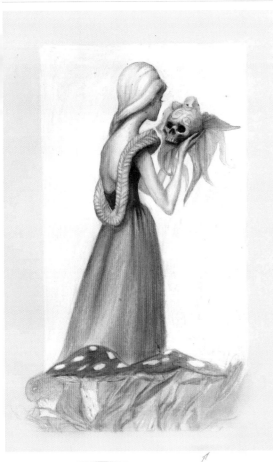

薩法斯
「這幅畫像為來自倫敦的
一個朋友。」

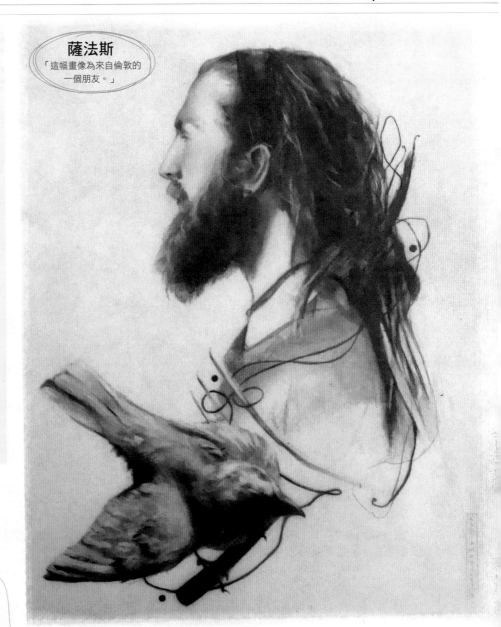

對話
「受到俄羅斯童話的黑暗氣息所
啟發,我畫了這幅圖。」

舊金山
「有時候,我用圓珠筆速寫。每條線都是一個承諾,
這使得每次下筆時更加大膽,且使信心增強。這些草
圖來自上回我在舊金山的旅行。」

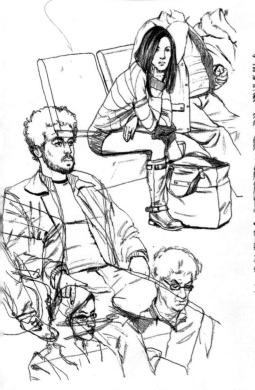

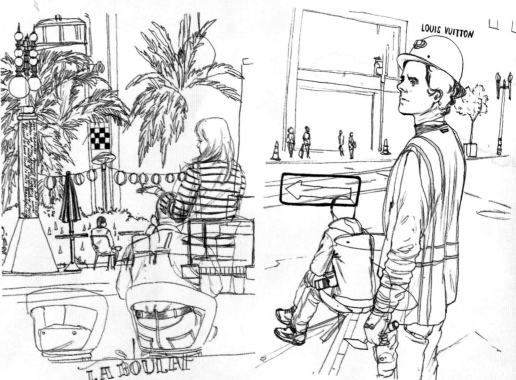

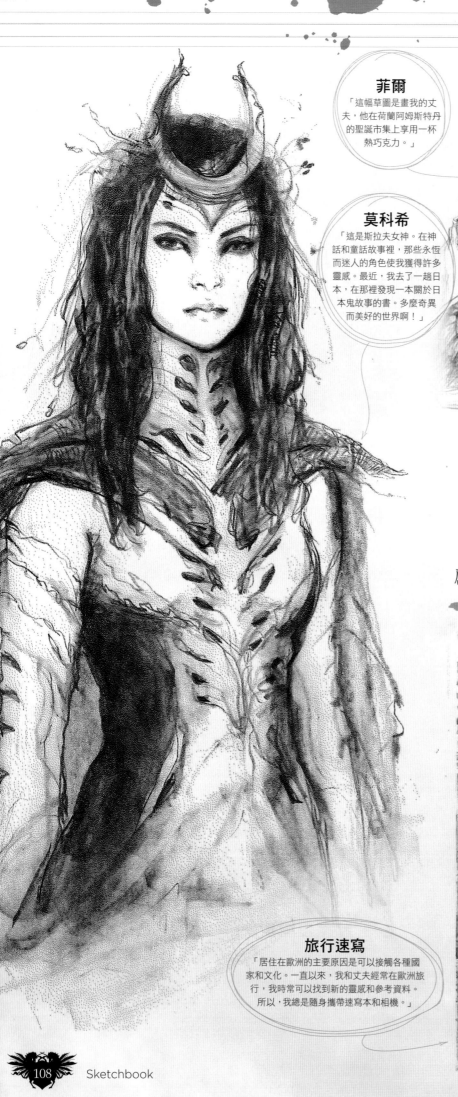

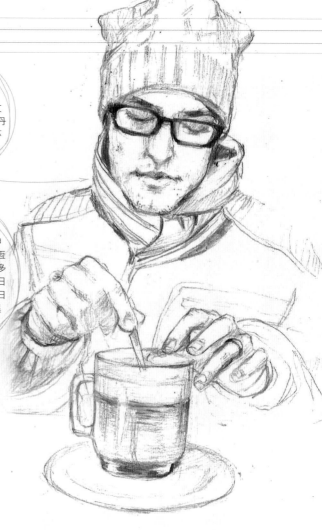

菲爾

「這幅草圖是畫我的丈夫，他在荷蘭阿姆斯特丹的聖誕市集上享用一杯熱巧克力。」

莫科希

「這是斯拉夫女神。在神話和童話故事裡，那些永恆而迷人的角色使我獲得許多靈感。最近，我去了一趟日本，在那裡發現一本關於日本鬼故事的書。多麼奇異而美好的世界啊！」

「用羊皮紙和石墨粉畫畫，感覺幾乎像是在塗抹」

Islington, London

旅行速寫

「居住在歐洲的主要原因是可以接觸各種國家和文化。一直以來，我和丈夫經常在歐洲旅行，我時常可以找到新的靈感和參考資料。所以，我總是隨身攜帶速寫本和相機。」

米卡

「米卡的畫像。他正在休息和抽煙。」

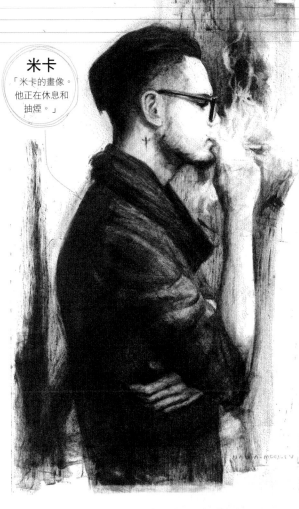

龍的女兒

「最近我在試驗不同的繪畫工具，發現了羊皮紙和石墨粉。它們讓人忘了這是乾筆畫，感覺幾乎像是在塗抹。」

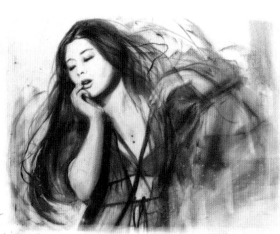

烏鴉的姐妹

「我喜歡投射至生活中的黑暗童話題材。為了讓我作畫，我的朋友妮娜擺好姿勢，我在她周遭畫了烏鴉和凋謝的植物。凋零的植物有一定的美感。」

妮卡

「這幅肖像速寫是畫我朋友的女兒。我想捕捉她驚訝的神情和纖細、美麗的笑容。」

彼得・莫伯切

彼得花了些時間「學習」如何塗鴉，而一但他做到了，
其結果令人印象深刻

Artist
藝術家檔案

彼得・莫伯切
Peter Mohrbacher
國籍：美國

彼得是獨立插畫家和概念藝術家，
生活在芝加哥。他主要是自學成才，
已從事電玩業約 7 年。如今，除了
幫助有理想的藝術家的線上輔導計
畫之外，他主要從事個人的計畫。
www.vandalhigh.com

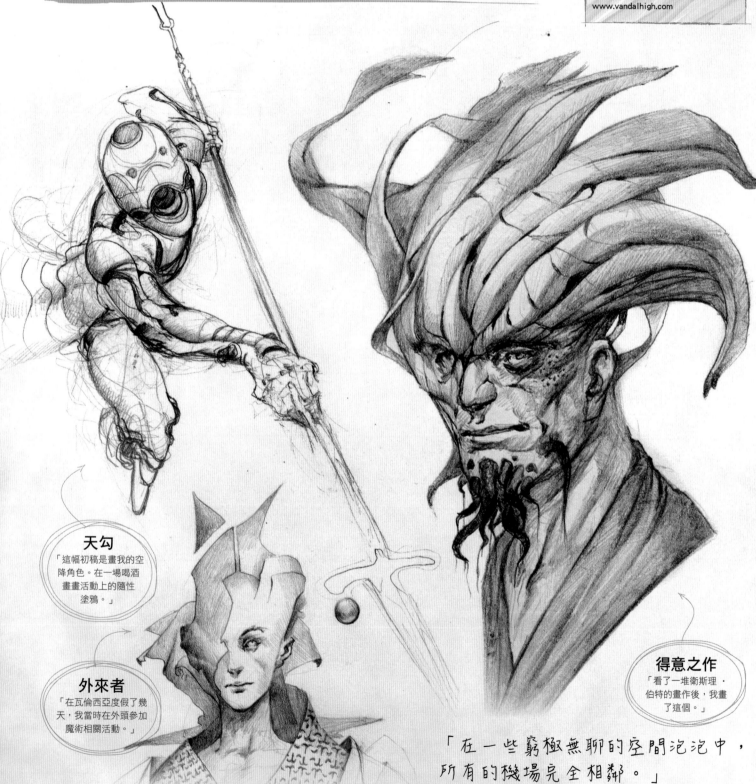

天勾
「這幅初稿是畫我的空
降角色。在一場喝酒
畫畫活動上的隨性
塗鴉。」

外來者
「在瓦倫西亞度假了幾
天，我當時在外頭參加
魔術相關活動。」

得意之作
「看了一堆衛斯理・
伯特的畫作後，我畫
了這個。」

「在一些窮極無聊的空間泡泡中，
所有的機場完全相鄰。」

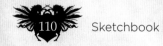

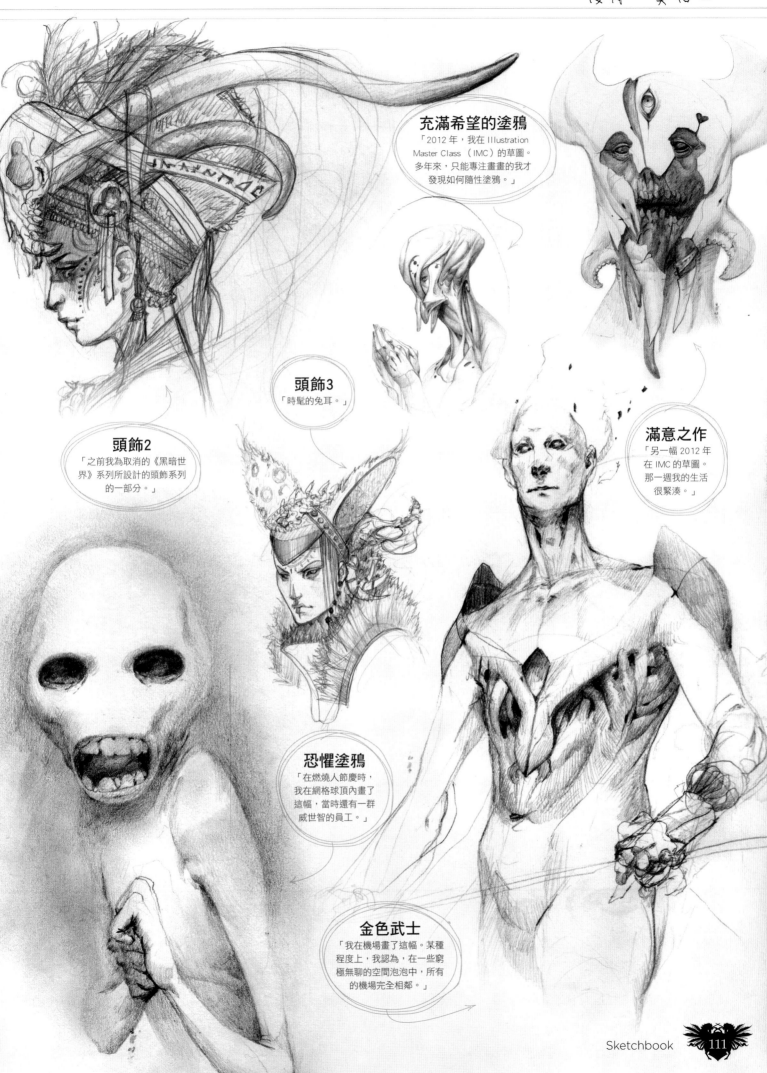

充滿希望的塗鴉

「2012 年，我在 Illustration Master Class（IMC）的草圖。多年來，只能專注畫畫的我才發現如何隨性塗鴉。」

頭飾3

「時髦的兔耳。」

滿意之作

「另一幅 2012 年在 IMC 的草圖。那一週我的生活很緊湊。」

頭飾2

「之前我為取消的《黑暗世界》系列所設計的頭飾系列的一部分。」

恐懼塗鴉

「在燃燒人節慶時，我在網格球頂內畫了這幅，當時還有一群威世智的員工。」

金色武士

「我在機場畫了這幅。某種程度上，我認為，在一些窮極無聊的空間泡泡中，所有的機場完全相鄰。」

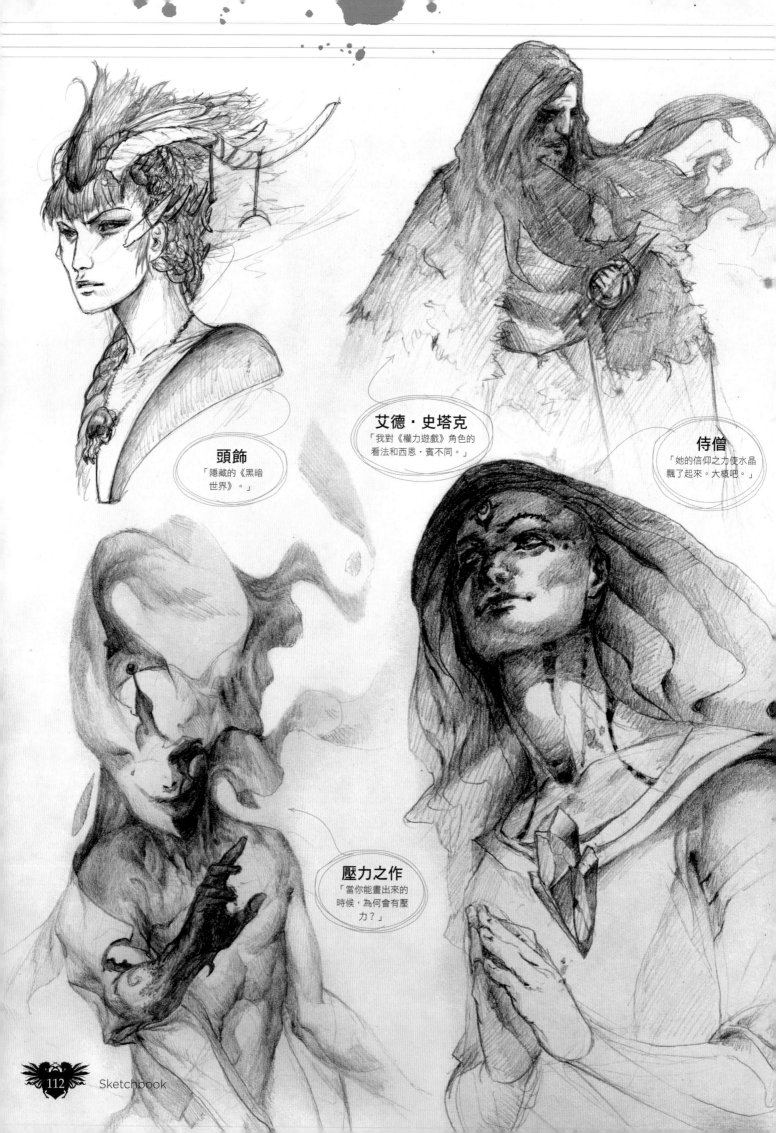

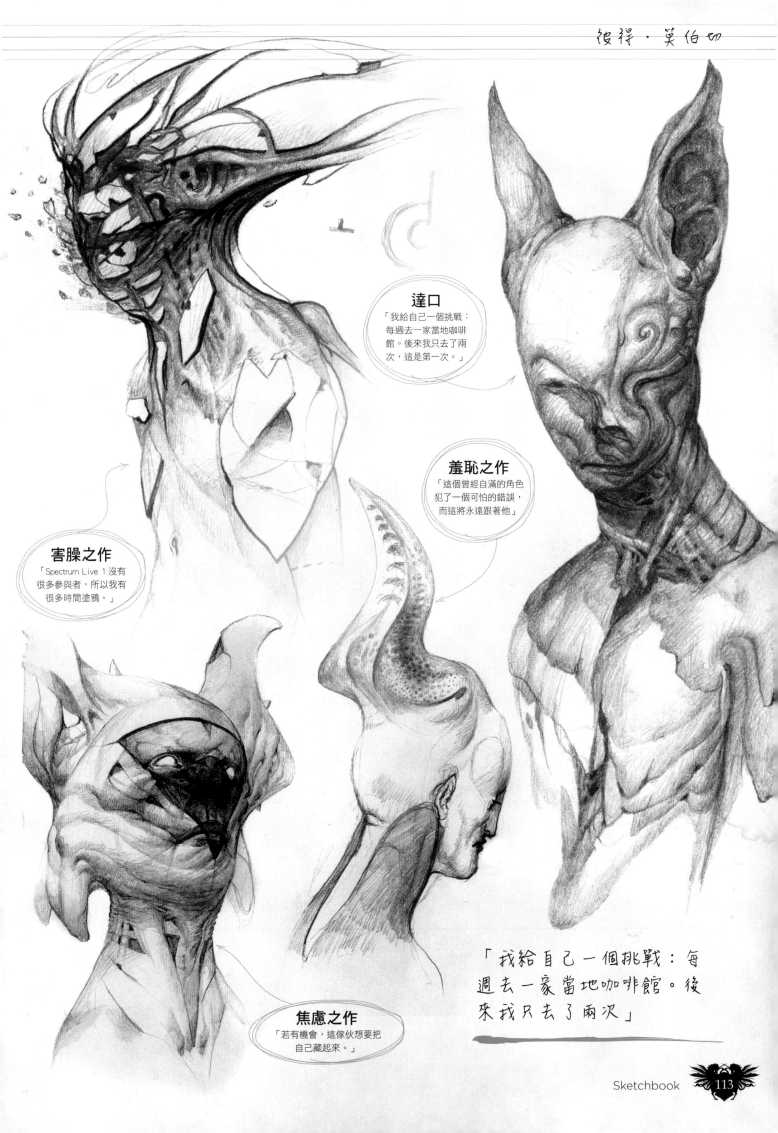

馬克・蒙那

為了放鬆和想出計劃的解決方法，這位概念藝術家兼插畫師速寫

Artist
藝術家檔案

馬克・蒙那
Mark Molnar
國籍：匈牙利

馬克・蒙那是一位概念藝術家和插畫師，在娛樂產業工作近10年。目前，他正在帶領一家位於布達佩斯的視覺開發公司「Pixoloid Studios」，同時身為電影和遊戲計畫的自由接案者。若想了解更多馬克・蒙那的設計過程，可參考他的著作：http://behindthepixels.net markmolnar.com。

機能實驗

「對於設計中不太確定的部分，我喜歡為它們製作更詳細的草圖。我得設計一個蒸汽龐克／柴油機甲，我想為座艙、關節和機器人的鑲板進行更多實驗。」

海中巨獸

「沒有任何限制或設計概要、純粹地畫畫……我想不到有什麼比這更放鬆的了。這些是我在速寫本中創造更多隨機事物的精煉圖畫。」

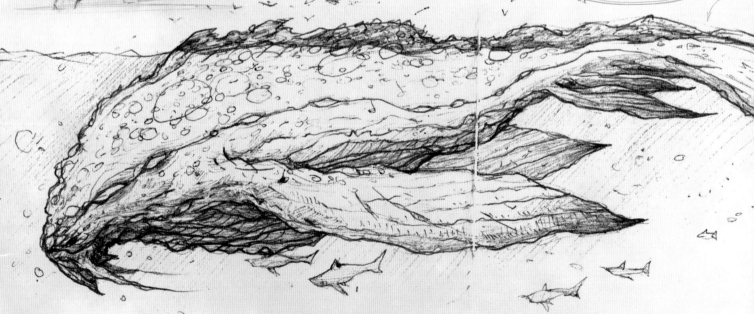

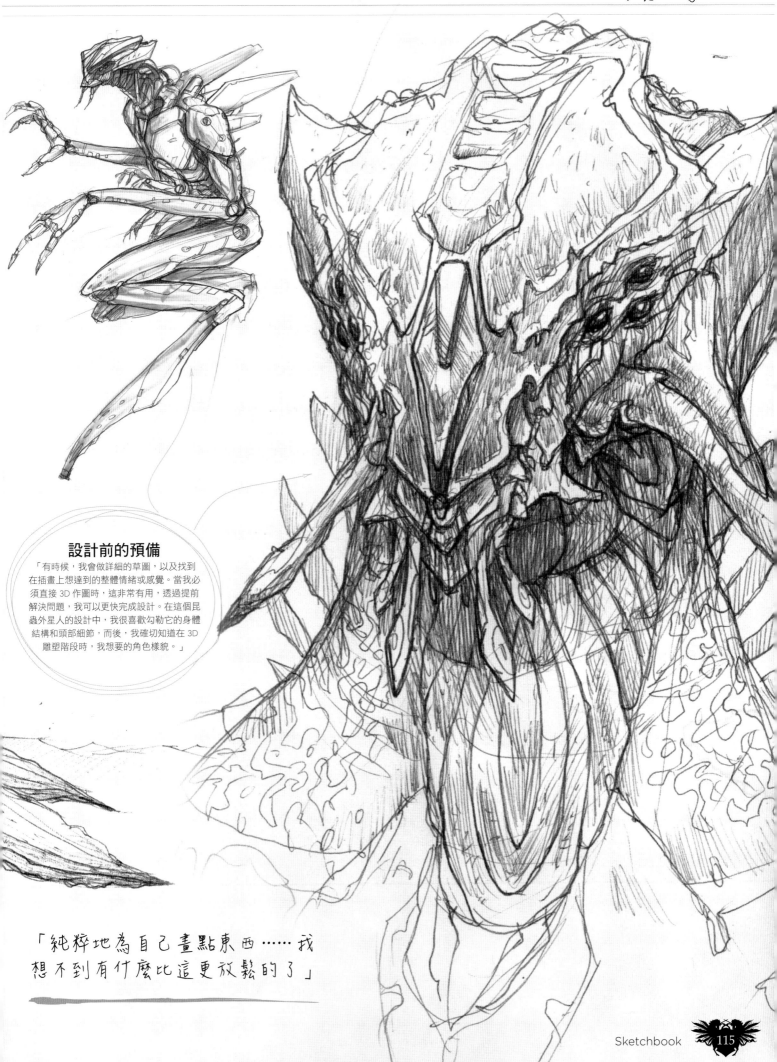

設計前的預備

「有時候，我會做詳細的草圖，以及找到
在插畫上想達到的整體情緒或感覺。當我必
須直接 3D 作圖時，這非常有用，透過提前
解決問題，我可以更快完成設計。在這個昆
蟲外星人的設計中，我很喜歡勾勒它的身體
結構和頭部細節，而後，我確切知道在 3D
雕塑階段時，我想要的角色樣貌。」

「純粹地為自己畫點東西……我
想不到有什麼比這更放鬆的了」

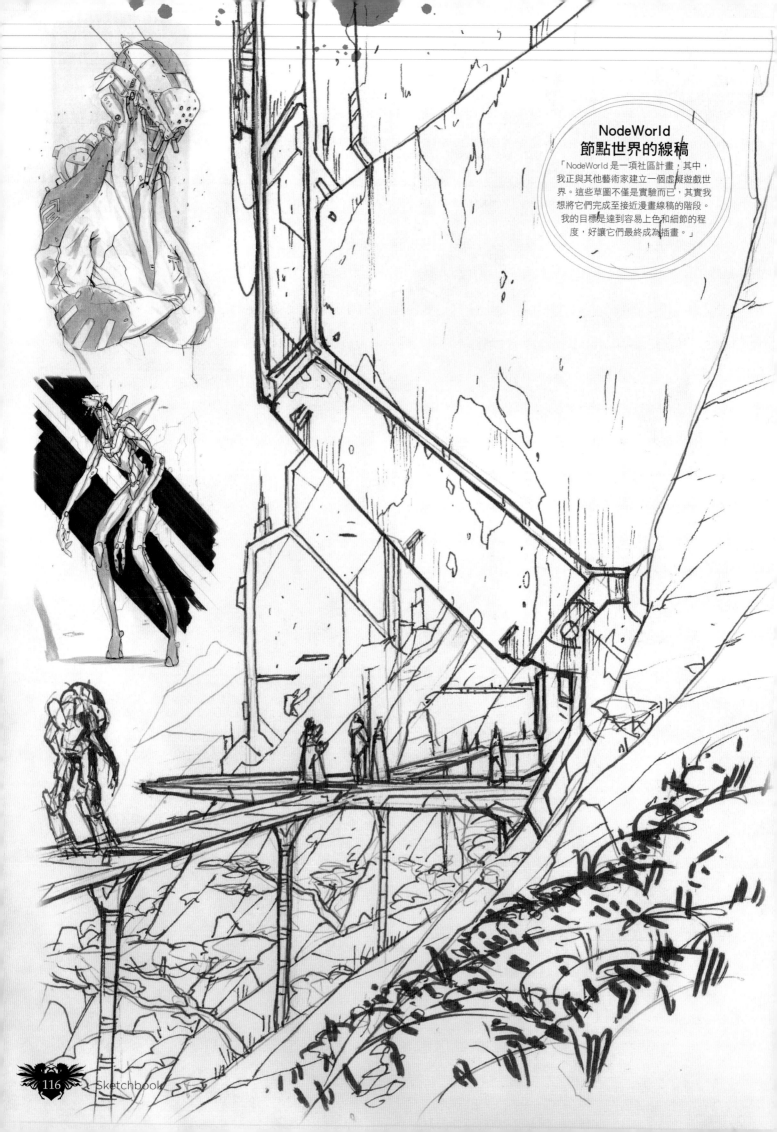

NodeWorld
節點世界的線稿

「NodeWorld 是一項社區計畫，其中，我正與其他藝術家建立一個虛擬遊戲世界。這些草圖不僅是實驗而已，其實我想將它們完成至接近漫畫線稿的階段。我的目標是達到容易上色和細節的程度，好讓它們最終成為插畫。」

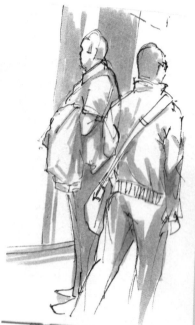

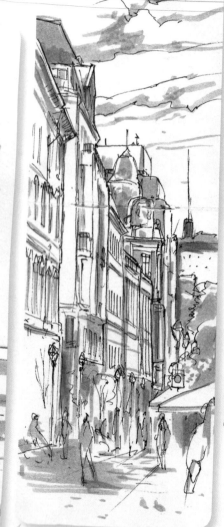

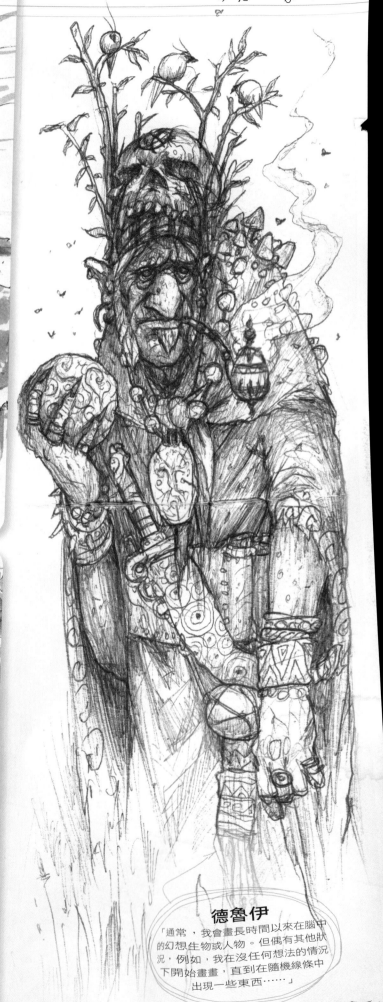

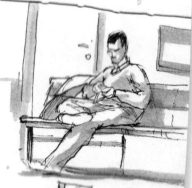

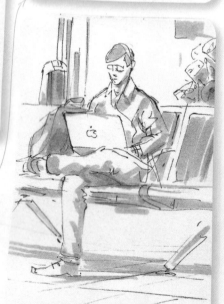

城市速寫

「在旅途中，我用一本很小的口袋速寫本來寫生。我在街上、咖啡店裡、公車上和機場等地方使用它。這件事的主要目的是練習，我不想畫出最漂亮的線條，純粹想畫出我所見的。街道、車輛、大自然、人群——周遭的任何事物都能帶給你靈感。」

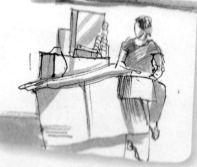

「我畫我所見的。街道、車輛、大自然、人群——周遭的任何事物都能帶給你靈感」

德魯伊

「通常，我會畫長時間以來在腦中的幻想生物或人物。但偶有其他狀況，例如，我在沒任何想法的情況下開始畫畫，直到在隨機線條中出現一些東西……」

尚 - 巴 提 斯 特 · 蒙 許

這位來自法國的角色設計師展露對電玩的熱愛，以及對黑暗面的興趣……

Artist 藝術家檔案

尚 - 巴提斯特 · 蒙許
Jean-Baptiste Monge
國籍：加拿大

尚 - 巴提斯特是一位插畫家和角色／生物設計師，居住在加拿大蒙特婁。除了個人計畫外，也在他的兩隻貓賣訥斯和巴納納的地獄枷鎖下，和搭檔瑪戈適切地推廣他的作品。同時，他還與不同的動畫工作室合作和接案，充分發揮他在設計角色和視覺開發的長才。

www.jbmonge.com

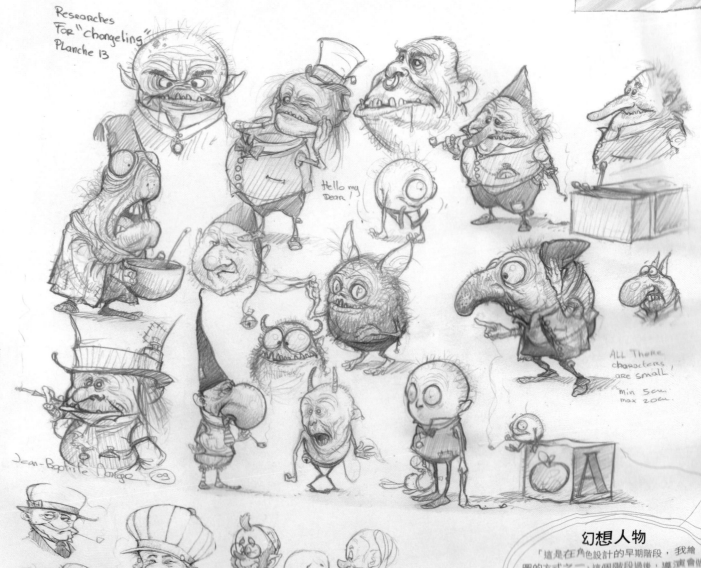

幻想人物

「這是在角色設計的早期階段，我繪圖的方式之一，這個階段過後，導演會做出選擇，像是『我要這個人的鼻子，那雙圓滾滾的眼睛，還有這部分的耳朵！』隨機做出一些選擇後，我們就創造出一個新的角色！」

小矮人

「這是我的速寫本中的範例頁面，將在夏季發布。我特別喜歡這些傢伙，因為他們讓我想起了我的孩子的漫畫……

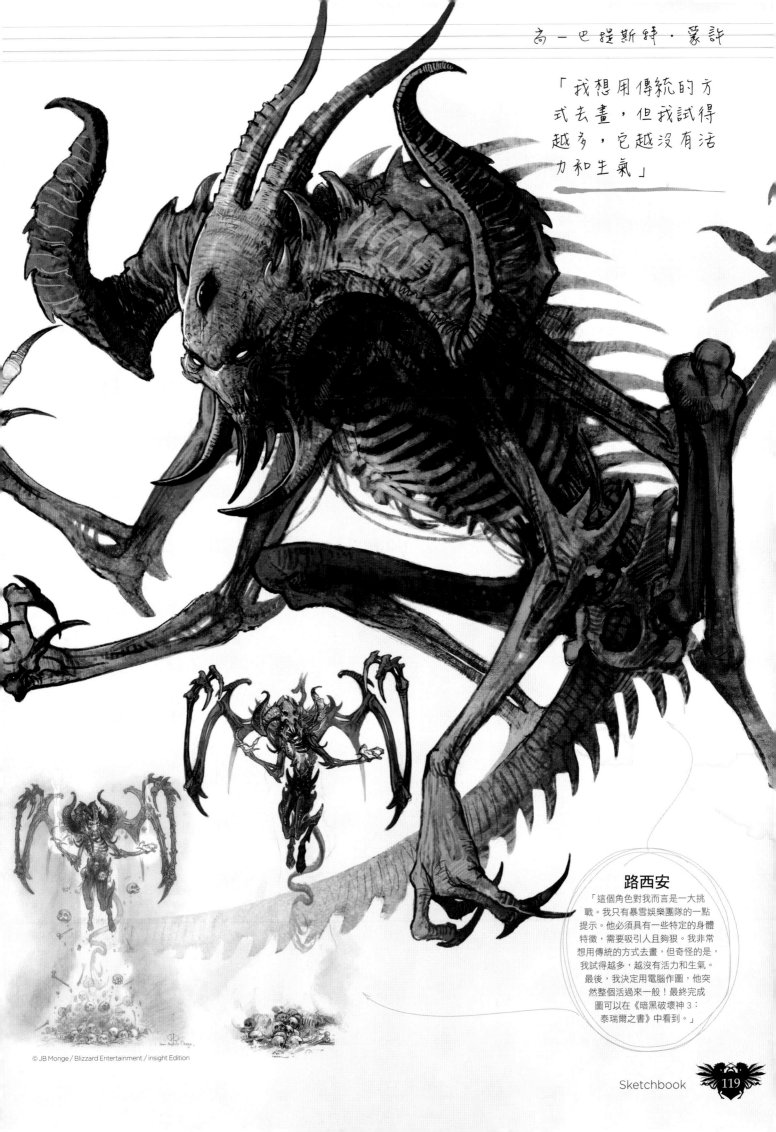

「我想用傳統的方式去畫，但我試得越多，它越沒有活力和生氣」

路西安

「這個角色對我而言是一大挑戰。我只有暴雪娛樂團隊的一點提示。他必須具有一些特定的身體特徵，需要吸引人且夠狠。我非常想用傳統的方式去畫，但奇怪的是，我試得越多，越沒有活力和生氣。最後，我決定用電腦作圖，他突然整個活過來一般！最終完成圖可以在《暗黑破壞神3：泰瑞爾之書》中看到。」

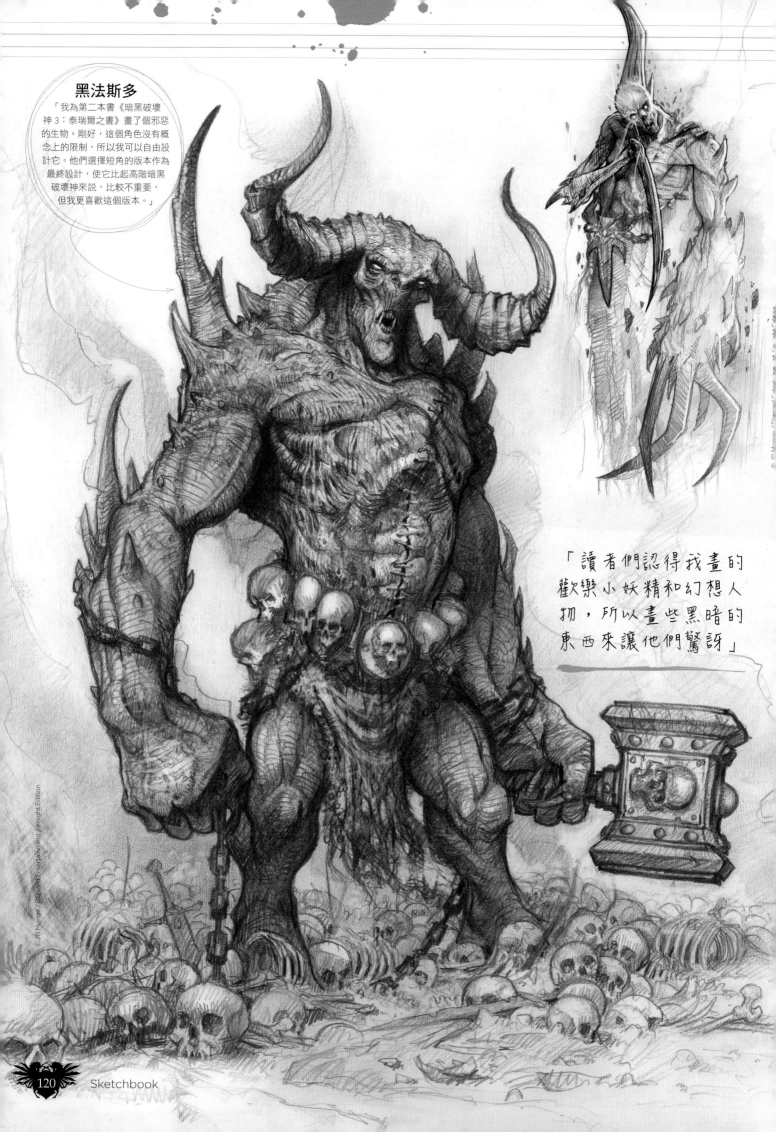

黑法斯多

「我為第二本書《暗黑破壞
神 3：泰瑞爾之書》畫了個邪惡
的生物。剛好，這個角色沒有概
念上的限制，所以我可以自由設
計它。他們選擇短角的版本作為
最終設計，使它比起高階暗黑
破壞神來說，比較不重要，
但我更喜歡這個版本。」

「讀者們認得我畫的
歡樂小妖精和幻想人
物，所以畫些黑暗的
東西來讓他們驚訝」

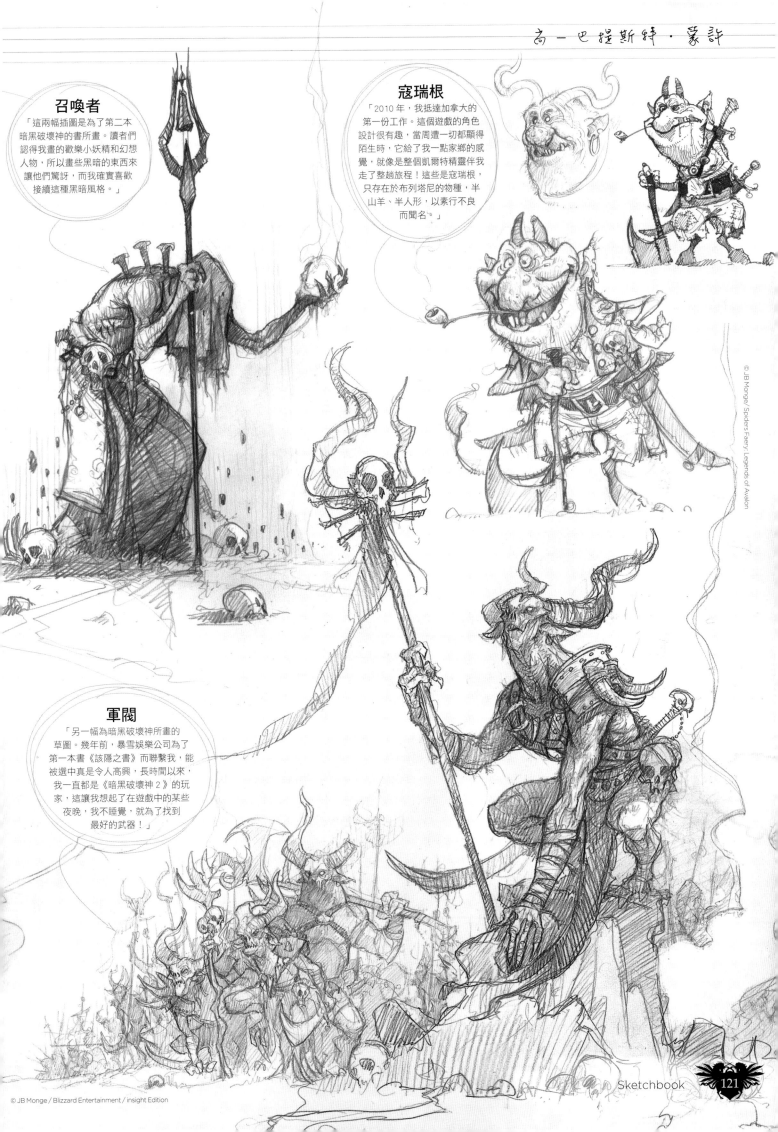

召喚者

「這兩幅插圖是為了第二本暗黑破壞神的書所畫。讀者們認得我畫的歡樂小妖精和幻想人物，所以畫些黑暗的東西來讓他們驚訝，而我確實喜歡接續這種黑暗風格。」

寇瑞根

「2010 年，我抵達加拿大的第一份工作。這個遊戲的角色設計很有趣，當周遭一切都顯得陌生時，它給了我一點家鄉的感覺，就像是整個凱爾特精靈伴我走了整趟旅程！這些是寇瑞根，只存在於布列塔尼的物種，半山羊、半人形，以素行不良而聞名。」

軍閥

「另一幅為暗黑破壞神所畫的草圖。幾年前，暴雪娛樂公司為了第一本書《該隱之書》而聯繫我，能被選中真是令人高興，長時間以來，我一直都是《暗黑破壞神 2》的玩家，這讓我想起了在遊戲中的某些夜晚，我不睡覺，就為了找到最好的武器！」

蘭伯特‧蒙透得

這位插畫家表示，光是技術精巧還不夠，你還需要講一個好故事……

藝術家檔案

蘭伯特‧蒙透得
Rembert Montald
國籍：比利時

蘭伯特是自由接案概念藝術家和動畫師。他為動畫電影創造行銷藝術和故事板，同時為主題公園進行設計。他說：「設計不僅在視覺上有趣，還必須能符合故事。漂亮的圖像只是技術，但能傳達故事的圖像是藝術。」
http://ifxm.ag/r-montald

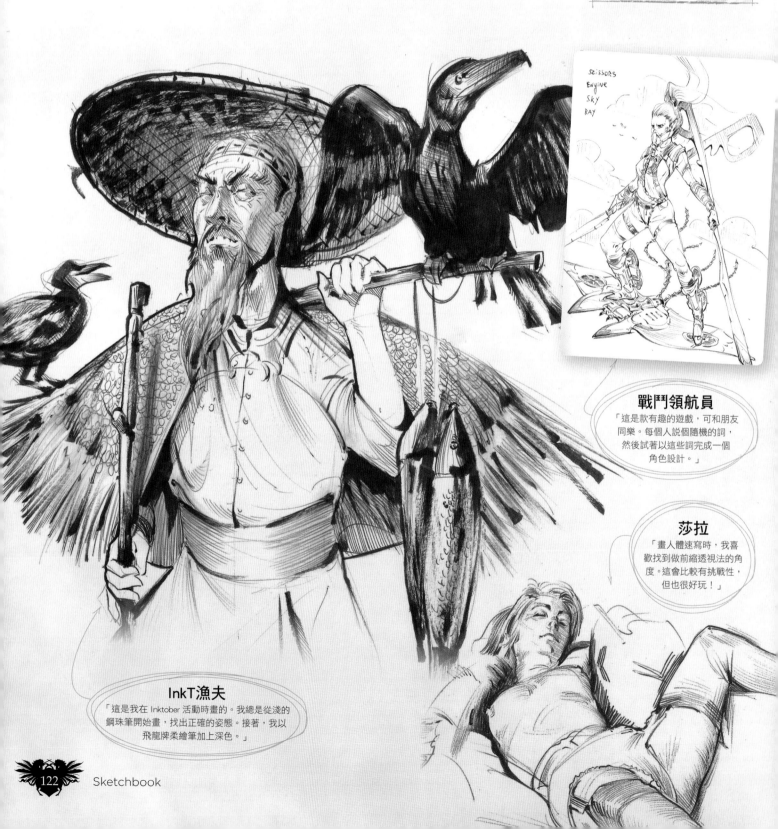

戰鬥領航員
「這是款有趣的遊戲，可和朋友同樂。每個人說個隨機的詞，然後試著以這些詞完成一個角色設計。」

莎拉
「畫人體速寫時，我喜歡找到做前縮透視法的角度。這會比較有挑戰性，但也很好玩！」

InkT漁夫
「這是我在 Inktober 活動時畫的。我總是從淺的鋼珠筆開始畫，找出正確的姿態。接著，我以飛龍牌柔繪筆加上深色。」

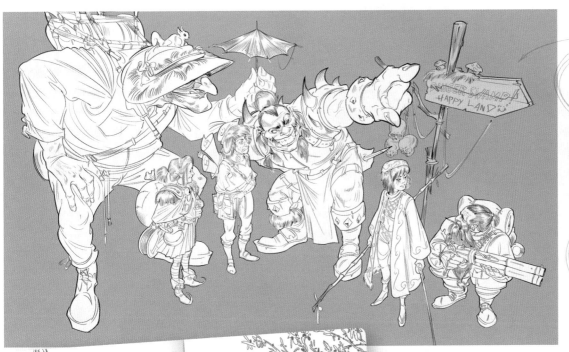

流浪者
「我想從同個角度練習繪製不同大小的各種角色，並從中製作有趣的故事。」

線條練習
「用鋼筆線作畫可學到關於痕跡創作的方法。我建議保持線條的多樣與趣味性。」

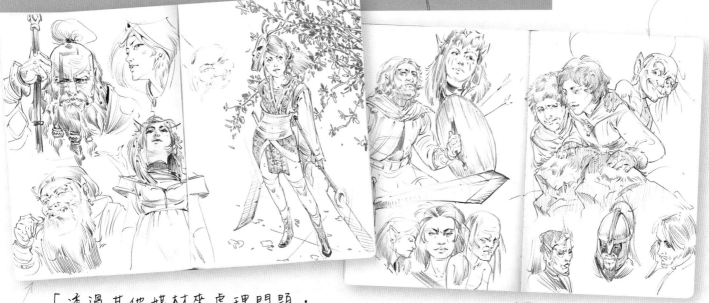

「透過其他媒材來處理問題，可幫助理解如何解決它」

圓珠筆人物
「這是我的速寫本其中一頁。有多本速寫本是好事。透過其他媒材來處理問題，可使你更清楚理解如何解決它。」

輪廓素描
「這是我在北京畫的。在那裡，我試圖用筆刷盡快畫出所見的一切。學習如何快速和慢速繪圖是很好的練習。」

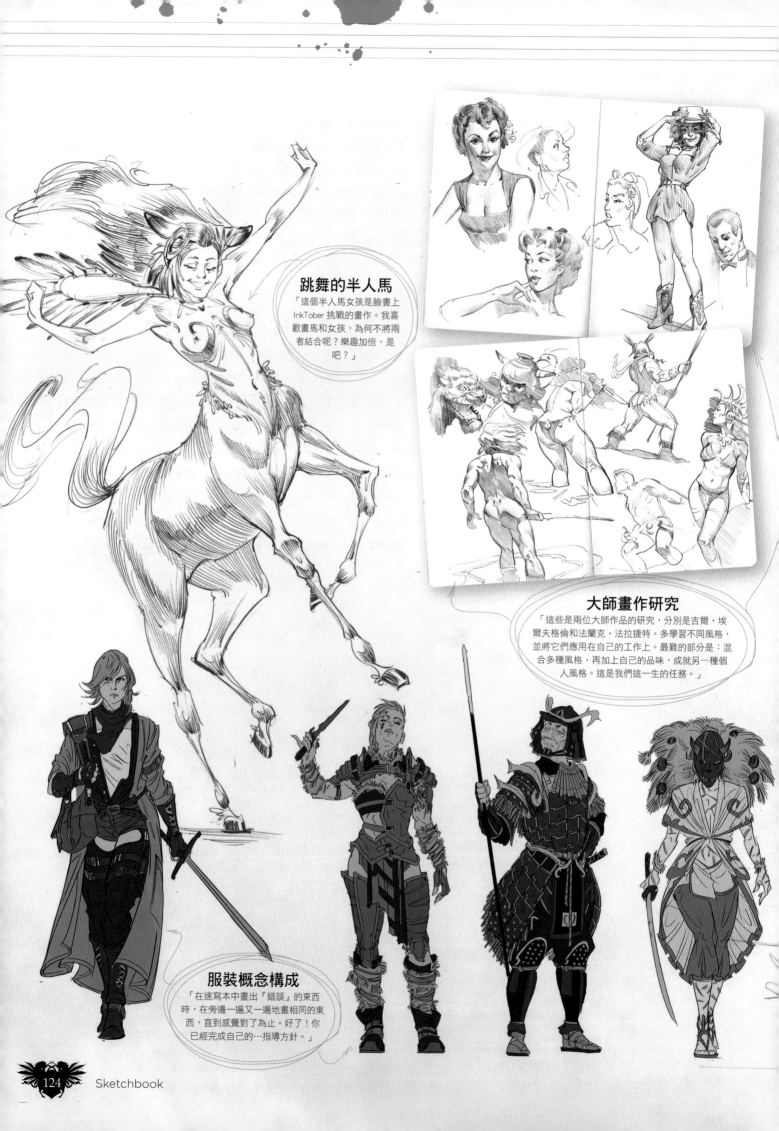

跳舞的半人馬

「這個半人馬女孩是臉書上
InkTober 挑戰的畫作。我喜
歡畫馬和女孩,為何不將兩
者結合呢?樂趣加倍,是
吧?」

大師畫作研究

「這些是兩位大師作品的研究,分別是吉爾・埃
爾夫格倫和法蘭克・法拉捷特。多學習不同風格,
並將它們應用在自己的工作上。最難的部分是:混
合多種風格,再加上自己的品味,成就另一種個
人風格。這是我們這一生的任務。」

服裝概念構成

「在速寫本中畫出『錯誤』的東西
時,在旁邊一遍又一遍地畫相同的東
西,直到感覺對了為止。好了!你
已經完成自己的…指導方針。」

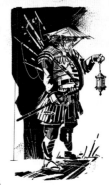

「多學習不同風格，並將它們應用在自己的工作上」

水彩繪製的莎拉
「一般來說，使用水彩和藝術的主要原因⋯⋯是信仰。相信你可以從這一片混亂中，創造一幅畫。」

形狀實驗
「在這些黑白草圖中，我試圖找到用線條表達事物的不同方法。」

蒙古舞蹈
「同樣地，為了 InkTober 挑戰而畫了這些舞者。我試著用人物手勢的線條加些韻律感至畫面中。」

傑瑞德 · 穆洛

在這位瑞士插畫家的速寫本頁內，常駐著角色研究和詳細背景圖……

Artist
藝術家檔案

傑瑞德 · 穆洛
Jared Muralt
國籍：瑞士

自 2006 年以來，傑瑞德一直是自學插畫師和自雇人士，他和三位朋友創立了屢獲殊榮的插畫和平面設計公司 BlackYard，並以 Tintenkilby 的名義發行各式出版品和書籍。傑瑞德正忙著製作第一期世界末日漫畫系列「The Fall」。
www.jaredillustrations.ch

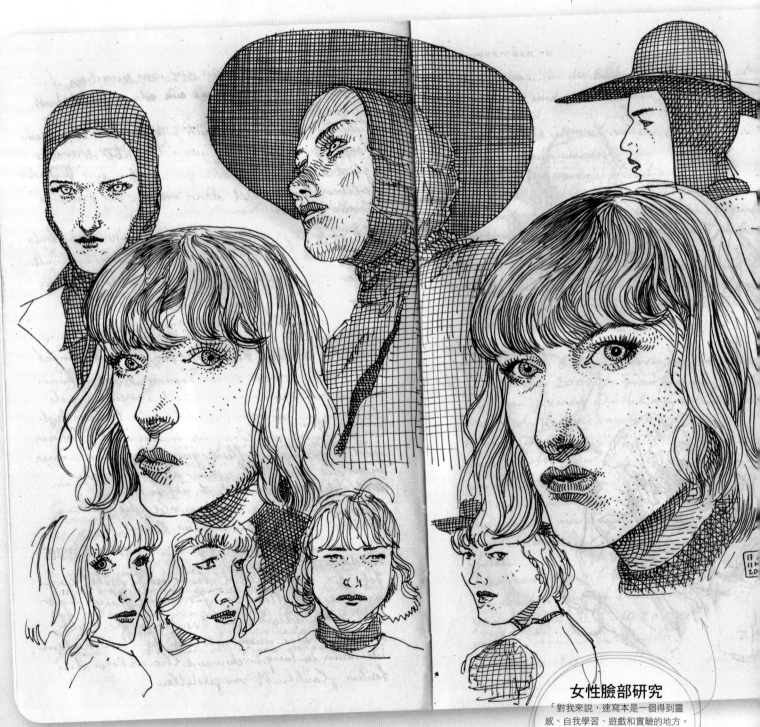

女性臉部研究

「對我來說，速寫本是一個得到靈感、自我學習、遊戲和實驗的地方。這些是時尚雜誌的人物研究。我試著專注在黑白對比的區域，以及交叉線的使用。」

士兵和飛行員

「我從不停止練習。我的速寫本充滿了角色研究和臉孔，它還可以作為日記和筆記本，不斷加強我的技巧。」

往工作途中

「伯爾尼老城區離我們的工作區僅有 5 分鐘步行路程。我總是隨身攜帶速寫本，若時間允許，我偏好在現場進行研究，並直接以墨水作畫，很少用粗略的鉛筆線畫。」

「對我來說，速寫本是一個得到靈感、自我學習、遊戲和實驗的地方」

首次治療

「在第一次針灸後，我畫了這幅草圖。巨大的針成作為貫穿計畫的靈感和主題，這將出版成一本書。」

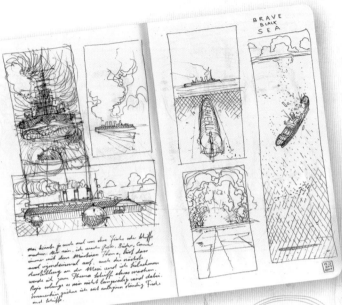

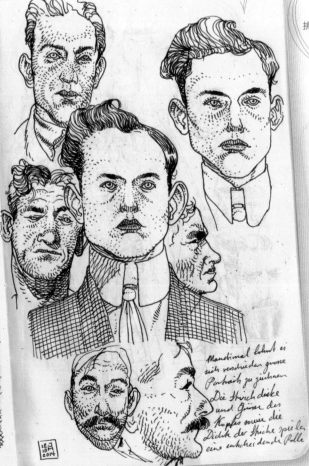

無畏戰艦研究

「這是對「Brave Black Sea」樂團的演出海報的不同想法。像這樣的研究，常產生可用於其他計畫的點子和畫面。我重畫了左上角的圖，這成了一個印刷作品。」

汽船研究

「當然，我的速寫本也可作為個人接案和印刷作品的起頭。」

男性臉部研究

「臉和表情永遠是我最大的挑戰和興趣之一，尤其是舊照片中的臉孔，並試圖使用不同的速寫技巧。」

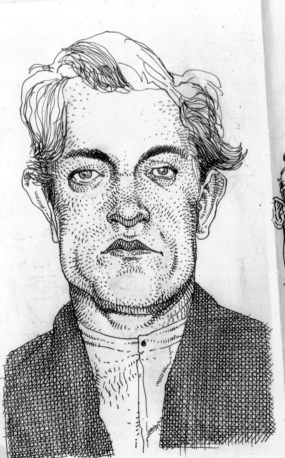

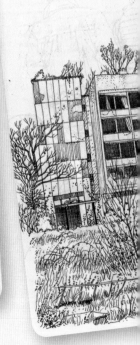

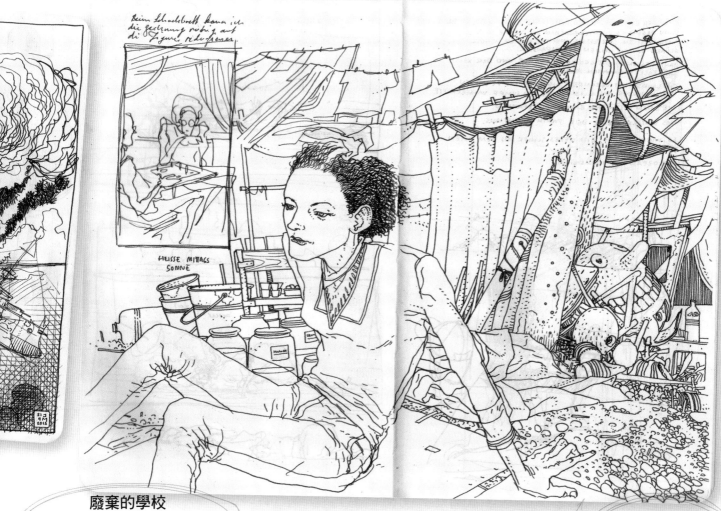

廢棄的學校
「對於即將發行的漫畫《The Fall》，我正在進行伯爾尼附近的建築研究。選定建築物後，我在紙上將它們畫成廢墟。」

「我的速寫本也可作為個人接案的起頭」

美好旅程的尾聲
The End of Bon Voyage
「速寫本的一些頁面幾乎與我的出版品相同。這些草圖可以在我的漫畫《The End Of Bon Voyage》中看到。」

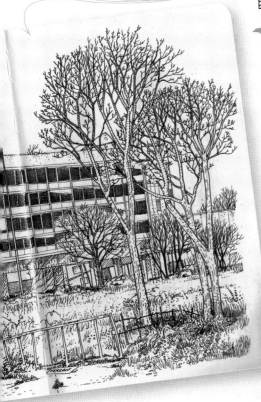

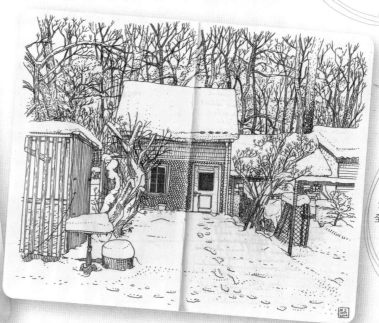

冬日花園
「我的前院小屋，於2014年12月。由於幾乎全用黑色速寫，我非常喜歡冬季場景。雪的對比如此強烈。該草圖是如何在一張圖中呈現不同紋理的研究。」

阮德蘭

阮德蘭的速寫探索各種主題，如記憶和情緒，而這些草圖最終總會成為完整的畫作

Artist
藝術家檔案

阮德蘭
Tran Nguyen
國籍：美國

阮德蘭生於越南，現居於美國喬治亞州。這位畫家作品由加州的藝廊「Thinkspace」代理，她在那展出了大部分作品。現代生活中互相矛盾的現象給她許多靈感，同時，她也認為藝術可成為精神支持的載體。
www.mynameistran.com

愛之蟲
「在雜誌《Tor.com》上，這三幅發想圖和粗略的最終草圖完成了一則短篇故事。」

為你的靈魂而活
「為了你的靈魂而活，否則這將是不敬的。若不這樣做，它將緩慢穩定地從我們的身體消散，進而留下空洞的外殼，沒有存在的美學。若沒有值得的家人或朋友，那麼為了你的靈魂而活。」

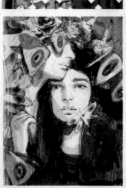
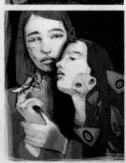
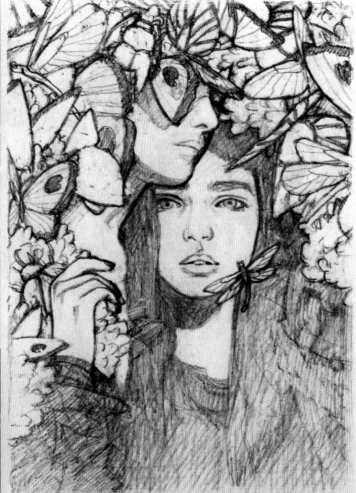
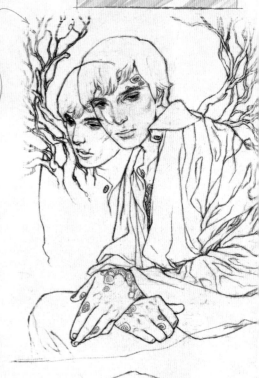

「為了你的靈魂而活，否則這將是不敬的」

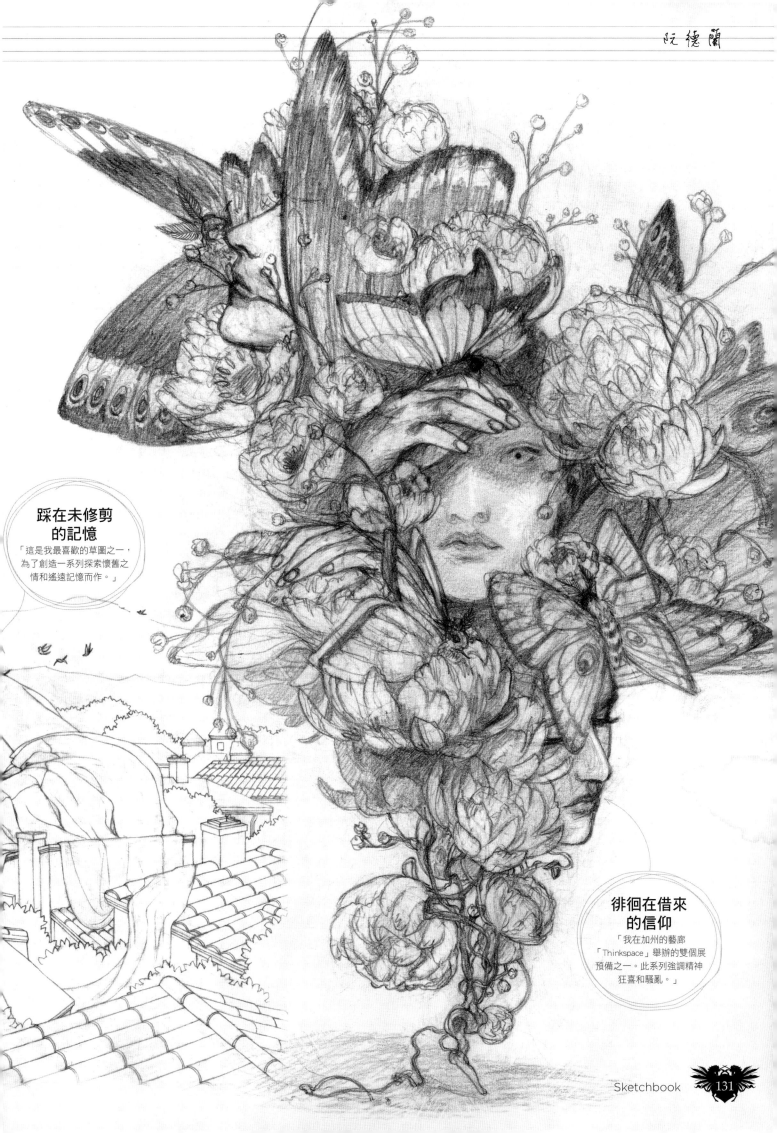

**踩在未修剪
的記憶**

「這是我最喜歡的草圖之一，
為了創造一系列探索懷舊之
情和遙遠記憶而作。」

**徘徊在借來
的信仰**

「我在加州的藝廊
「Thinkspace」舉辦的雙個展
預備之一。此系列強調精神
狂喜和騷亂。」

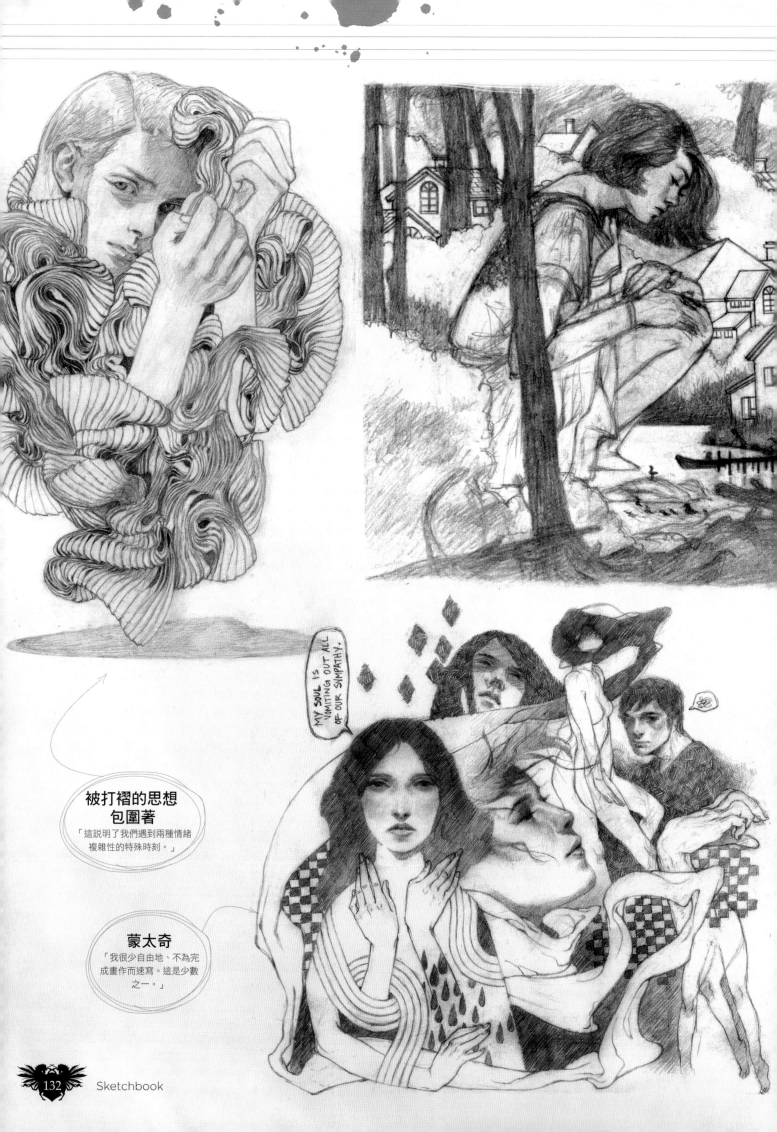

被打褶的思想
包圍著

「這說明了我們遇到兩種情緒
複雜性的特殊時刻。」

蒙太奇

「我很少自由地、不為完
成畫作而速寫。這是少數
之一。」

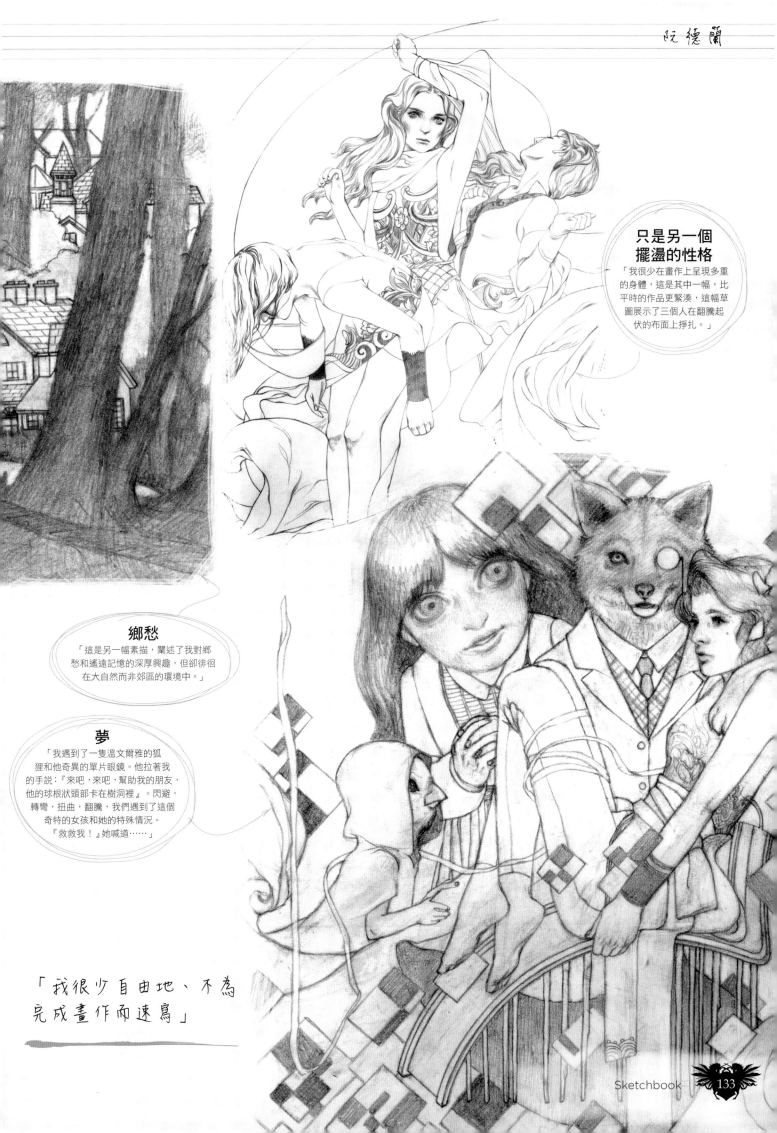

只是另一個擺盪的性格

「我很少在畫作上呈現多重的身體，這是其中一幅，比平時的作品更緊湊，這幅草圖展示了三個人在翻騰起伏的布面上掙扎。」

鄉愁

「這是另一幅素描，闡述了我對鄉愁和遙遠記憶的深厚興趣，但卻徘徊在大自然而非郊區的環境中。」

夢

「我遇到了一隻溫文爾雅的狐狸和他奇異的單片眼鏡。他拉著我的手說：『來吧，來吧，幫助我的朋友，他的球根狀頭部卡在樹洞裡』。閃避，轉彎，扭曲，翻騰，我們遇到了這個奇特的女孩和她的特殊情況。『救救我！』她喊道⋯⋯」

「我很少自由地、不為完成畫作而速寫」

帕特西 · 派拉艾次

漫畫人物們正試圖從這個巴斯克藝術家的速寫本中跳出來

Artist
藝術家檔案

帕特西 · 派拉艾次
Patxi Peláez
國籍：西班牙

帕特西現居西班牙的巴斯克，在動畫界工作逾 20 年，擔任藝術總監、角色設計師以及電影和電視的視覺開發。他還是西班牙各出版商的童書插畫師。
www.facebook.com/patxi.pelaez.7

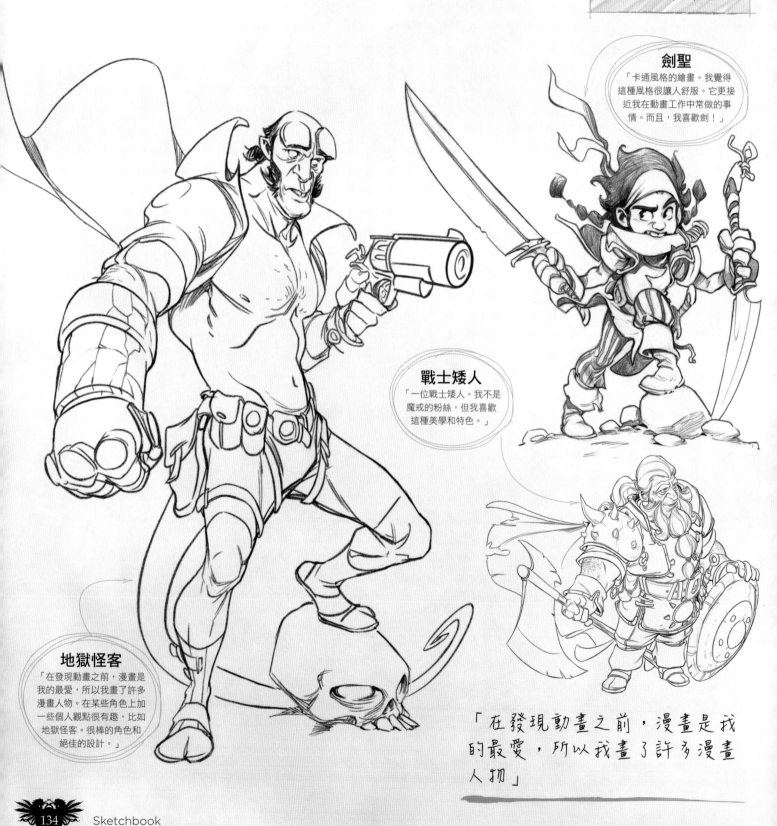

劍聖
「卡通風格的繪畫。我覺得這種風格很讓人舒服。它更接近我在動畫工作中常做的事情。而且，我喜歡劍！」

戰士矮人
「一位戰士矮人。我不是魔戒的粉絲，但我喜歡這種美學和特色。」

地獄怪客
「在發現動畫之前，漫畫是我的最愛，所以我畫了許多漫畫人物。在某些角色上加一些個人觀點很有趣，比如地獄怪客。很棒的角色和絕佳的設計。」

「在發現動畫之前，漫畫是我的最愛，所以我畫了許多漫畫人物」

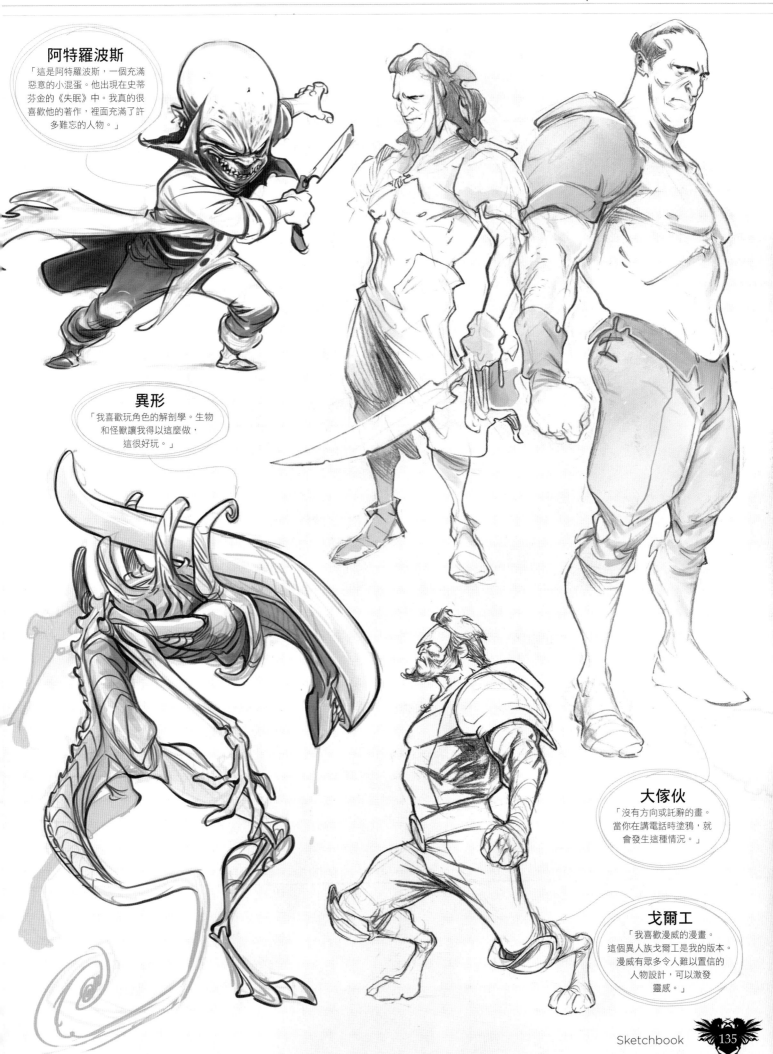

阿特羅波斯
「這是阿特羅波斯，一個充滿惡意的小混蛋。他出現在史蒂芬金的《失眠》中。我真的很喜歡他的著作，裡面充滿了許多難忘的人物。」

異形
「我喜歡玩角色的解剖學。生物和怪獸讓我得以這麼做，這很好玩。」

大傢伙
「沒有方向或託辭的畫。當你在講電話時塗鴉，就會發生這種情況。」

戈爾工
「我喜歡漫威的漫畫。這個異人族戈爾工是我的版本。漫威有眾多令人難以置信的人物設計，可以激發靈感。」

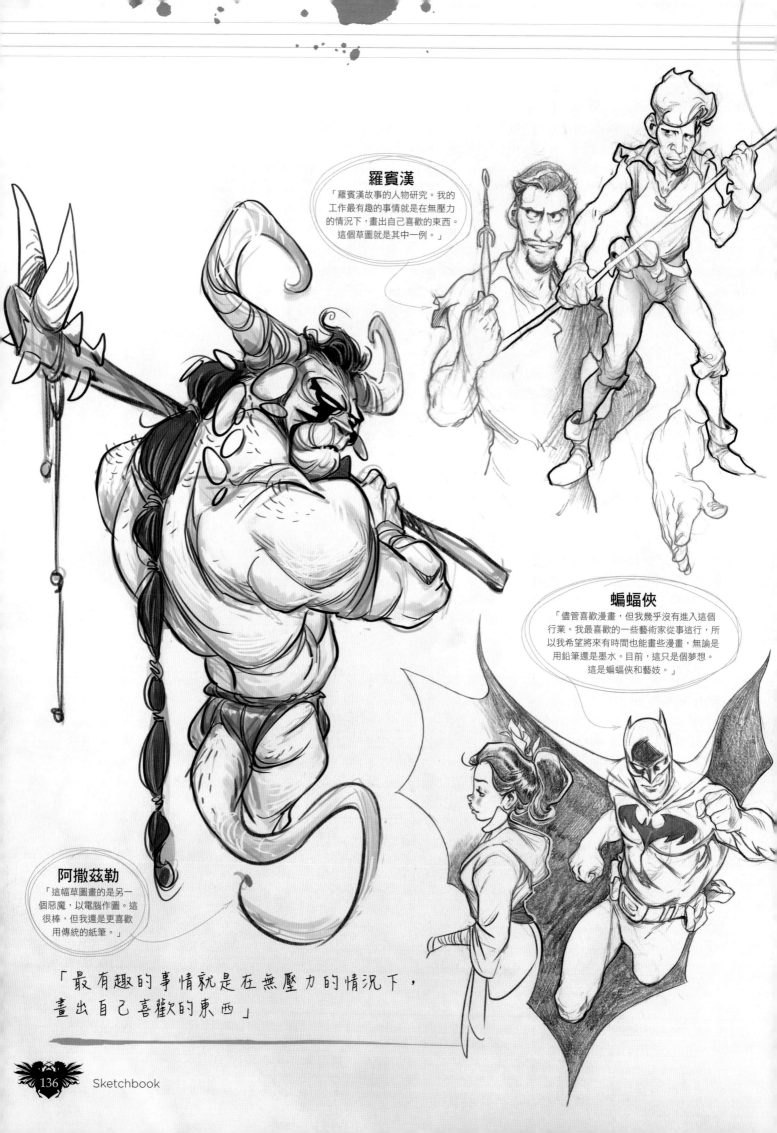

羅賓漢

「羅賓漢故事的人物研究。我的工作最有趣的事情就是在無壓力的情況下,畫出自己喜歡的東西。這個草圖就是其中一例。」

蝙蝠俠

「儘管喜歡漫畫,但我幾乎沒有進入這個行業。我最喜歡的一些藝術家從事這行,所以我希望將來有時間也能畫些漫畫,無論是用鉛筆還是墨水。目前,這只是個夢想。這是蝙蝠俠和藝妓。」

阿撒茲勒

「這幅草圖畫的是另一個惡魔,以電腦作圖。這很棒,但我還是更喜歡用傳統的紙筆。」

「最有趣的事情就是在無壓力的情況下,畫出自己喜歡的東西」

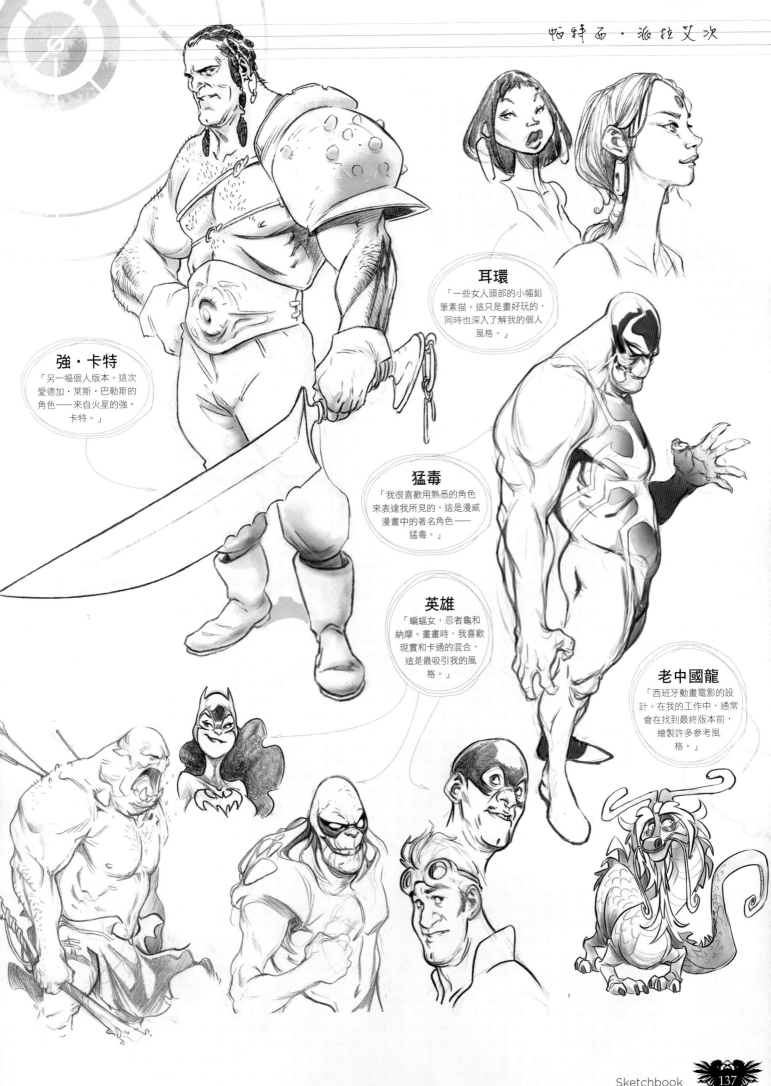

耳環
「一些女人頭部的小幅鉛筆素描。這只是畫好玩的，同時也深入了解我的個人風格。」

強·卡特
「另一幅個人版本。這次愛德加·萊斯·巴勒斯的角色——來自火星的強·卡特。」

猛毒
「我很喜歡用熟悉的角色來表達我所見的，這是漫威漫畫中的著名角色——猛毒。」

英雄
「蝙蝠女，忍者龜和納摩。畫畫時，我喜歡現實和卡通的混合，這是最吸引我的風格。」

老中國龍
「西班牙動畫電影的設計。在我的工作中，通常會在找到最終版本前，繪製許多參考風格。」

鮑比・瑞布侯茲

從鰻魚、螃蟹和魚混合成出任務的犰狳，看來這人對生物有些著迷……

Artist
藝術家檔案

鮑比・瑞布侯茲
Bobby Rebholz
國籍：美國

鮑比・瑞布侯茲在辛辛那提大學獲得設計學士學位，後來回到該校教授設計繪圖課程。目前，他教授電影和遊戲的生物設計，以及視覺藝術課程。除了對教學的熱情之外，隨著職涯不斷發展，鮑比的另一項主業發展為遊戲和電影的概念設計。對他而言，找到連接兩個主軸的新方法很令人高興，他希望將來繼續這樣做。

www.bobbyrebholz.blogspot.com

世界主宰

「畫野獸一直是我的樂趣。有了這個草圖，我能確保面具像昆蟲一樣獨特。世界主宰站在墮落之處，並收集他們的靈魂進行地牢酷刑。」

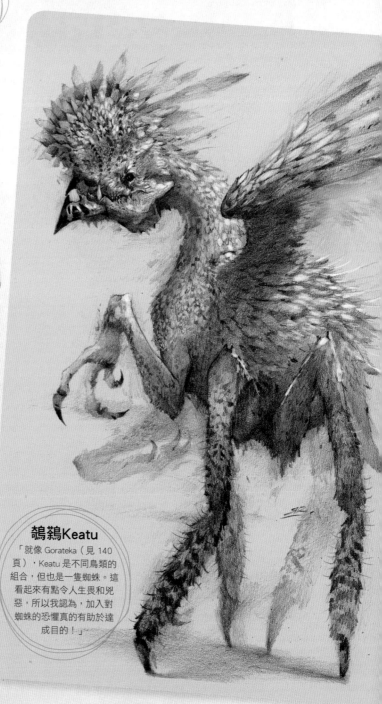

鵠鵼Keatu

「就像 Gorateka（見 140 頁），Keatu 是不同鳥類的組合，但也是一隻蜘蛛。這看起來有點令人生畏和兇惡，所以我認為，加入對蜘蛛的恐懼真的有助於達成目的！」

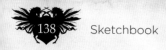

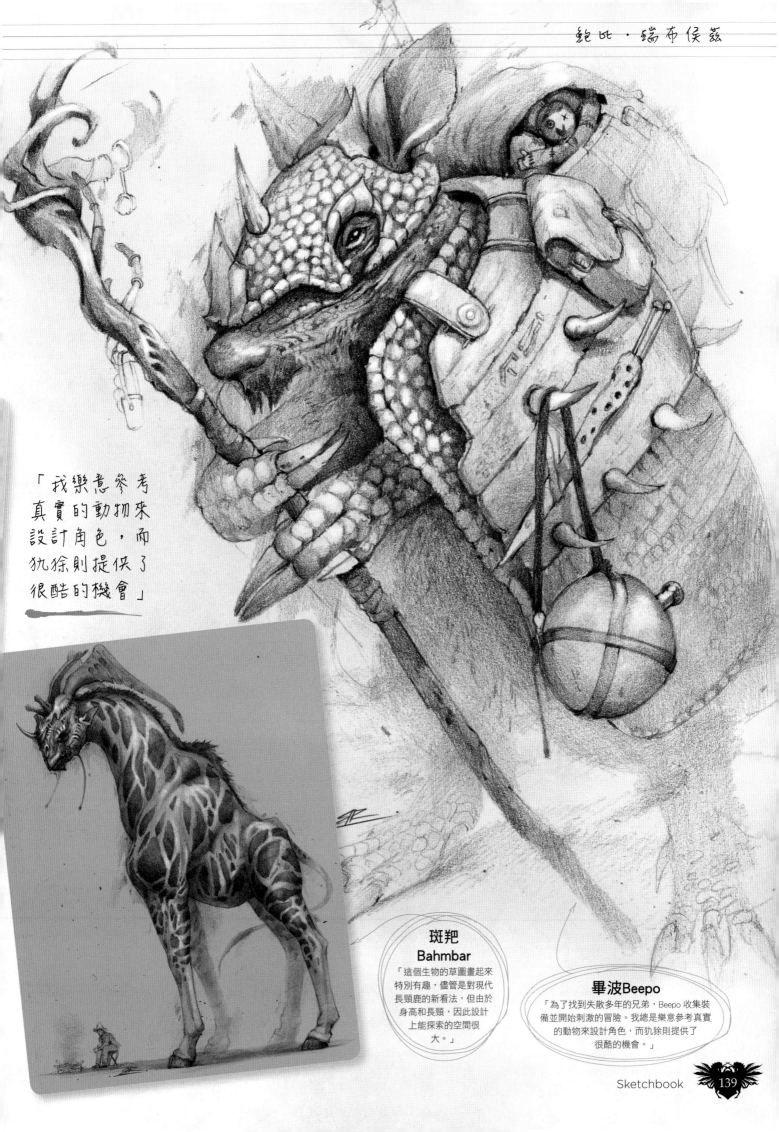

「我樂意參考
真實的動物來
設計角色，而
犰狳則提供了
很酷的機會」

斑耙
Bahmbar
「這個生物的草圖畫起來
特別有趣，儘管是對現代
長頸鹿的新看法，但由於
身高和長頸，因此設計
上能探索的空間很
大。」

畢波Beepo
「為了找到失散多年的兄弟，Beepo 收集裝
備並開始刺激的冒險。我總是樂意參考真實
的動物來設計角色，而犰狳則提供了
很酷的機會。」

被網困住
「這是在臉書上為每日 Spitpaint 畫的草圖，這個標題就是主題。再次，在可怕和無助的場景中，充分展現出對蜘蛛的恐懼。他會及時抓住他的劍嗎？」

沛刺米得
Pairamede
「在研究野生動物的過程中，我把草圖帶到海洋深處。許多可怕的生物在海中游動，我想畫出一種結合了鰻魚、海蟹和巨骨舌魚的東西。」

戈瑞鶚卡
Gorateka
「Gorateka 是對現代的老鷹和其他幾種珍奇鳥類的想法。這個組合有部分是為了研究鳥類解剖學，並提供在當今世界中可信、酷炫且新穎的鳥類創作。」

「有部分是為了研究鳥類解剖學，但也提供在當今世界中可信、酷炫且新穎的鳥類創作。」

貓頭鷹魔法師

「這也是在臉書上為 Daily Spitpaint 畫的草圖。
主題是生物形態之夜，貓頭鷹魔法師，而我認為
畫隻戰士貓頭鷹會很有趣。貓頭鷹已有了
如此具代表性的外觀。」

宿敵

「這是為 Daily Spitpaint 畫的另一幅草圖。
主題是大敵，我立即想到了一個野獸與男人的
情景。這兩者長久以來都是敵人，現在
終於開戰了。」

**派拉瑟蝸
PARA ZERNA**

「這種生物受昆蟲的影響，它生活在沼澤地，捕
殺昆蟲和小型齧齒動物。在設計時，我謹記著
它需要細長的腿，才得以在樹林間移動。」

提姆・馮・盧登

作為回歸傳統的概念藝術家，提姆認為人們應接受恐懼來推翻它們

Artist 藝術家檔案

提姆・馮・盧登
Tim Von Rueden
國籍：美國

如同許多藝術家一樣，提姆年輕時就對繪畫充滿熱情，多年來，這已成為他不可或缺的生活方式。在美國威斯康辛，他擔任 Concept Cookie 的經理、講師和首席概念藝術家，自 2011 年以來，他一直擔任概念藝術部門的負責人。
tvonn9.deviantart.com

不幸的人

「這件作品在每晚入睡前進行，在一個月內畫完。這是我所做過最大的作品，並提醒我繼續推翻任何限制。」

女神

「我每年都會參加許多插畫相關活動，通常，我會在週末畫一張草圖。我在 Spectrum Fantastic Art Live 中創作了這幅。」

「在插畫相關活動中，通常我會在週末畫一張草圖」

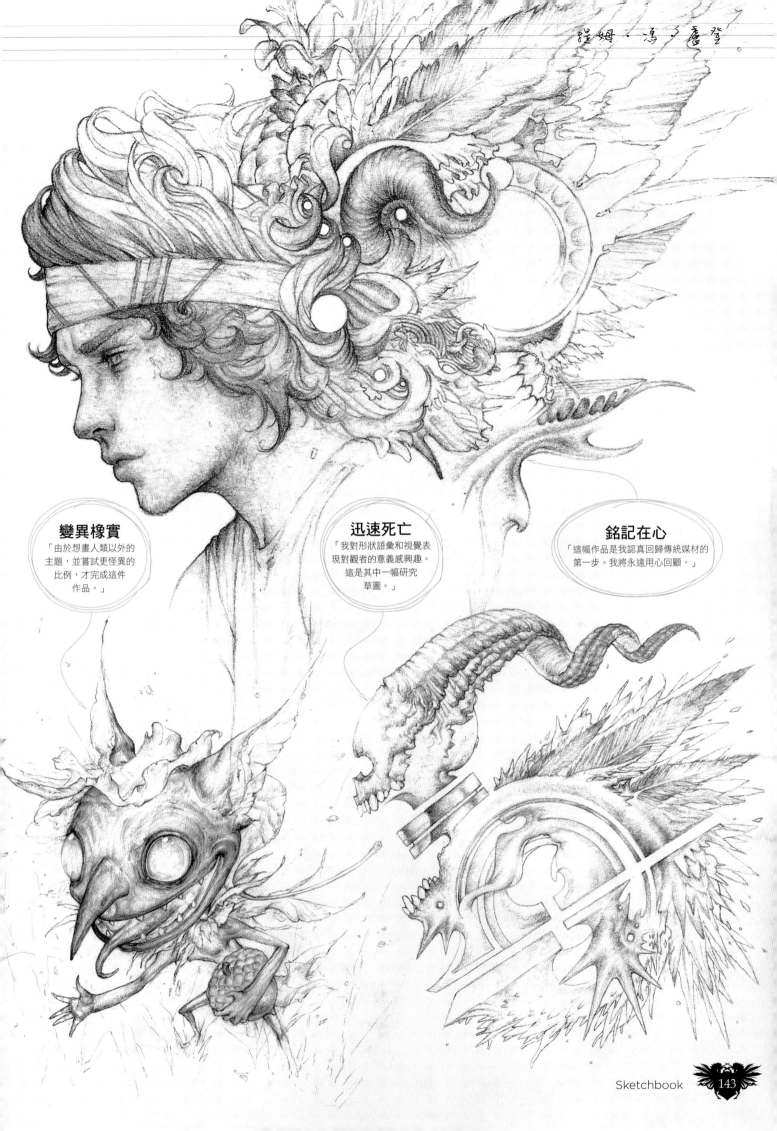

變異橡實

「由於想畫人類以外的
主題，並嘗試更怪異的
比例，才完成這件
作品。」

迅速死亡

「我對形狀語彙和視覺表
現對觀者的意義感興趣。
這是其中一幅研究
草圖。」

銘記在心

「這幅作品是我認真回歸傳統媒材的
第一步。我將永遠用心回顧。」

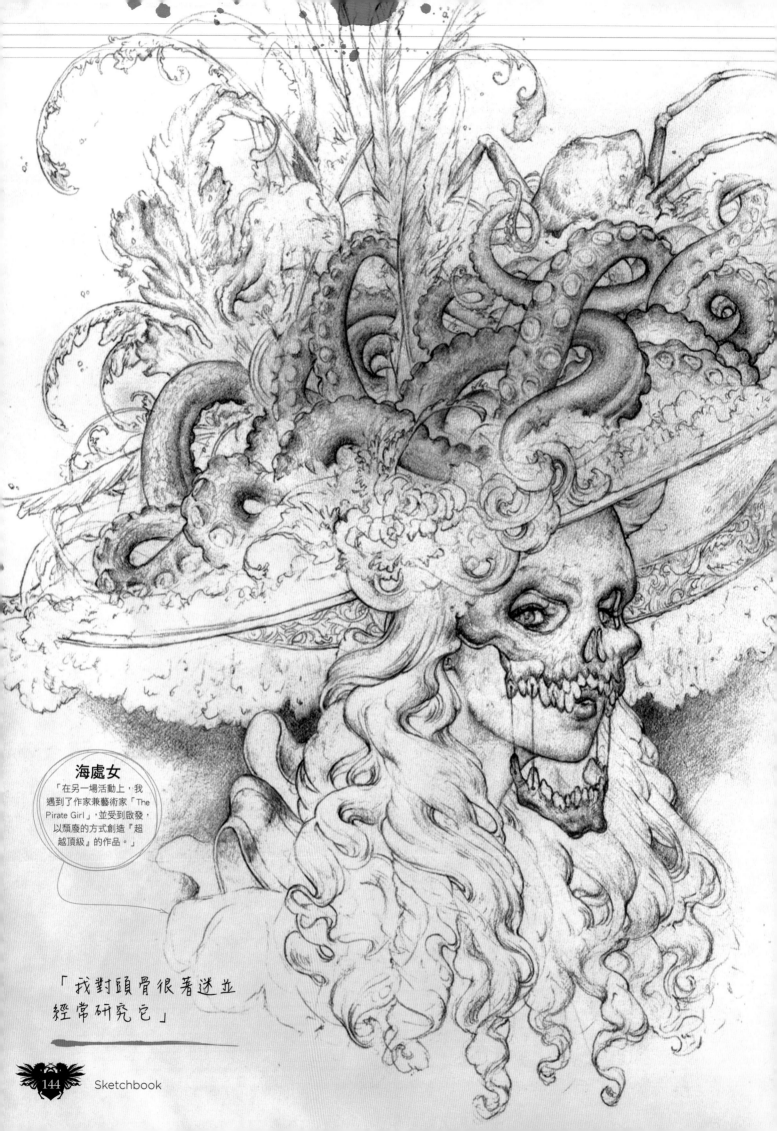

海處女

「在另一場活動上，我遇到了作家兼藝術家「The Pirate Girl」，並受到啟發，以頹廢的方式創造『超越頂級』的作品。」

「我對頭骨很著迷並經常研究它」

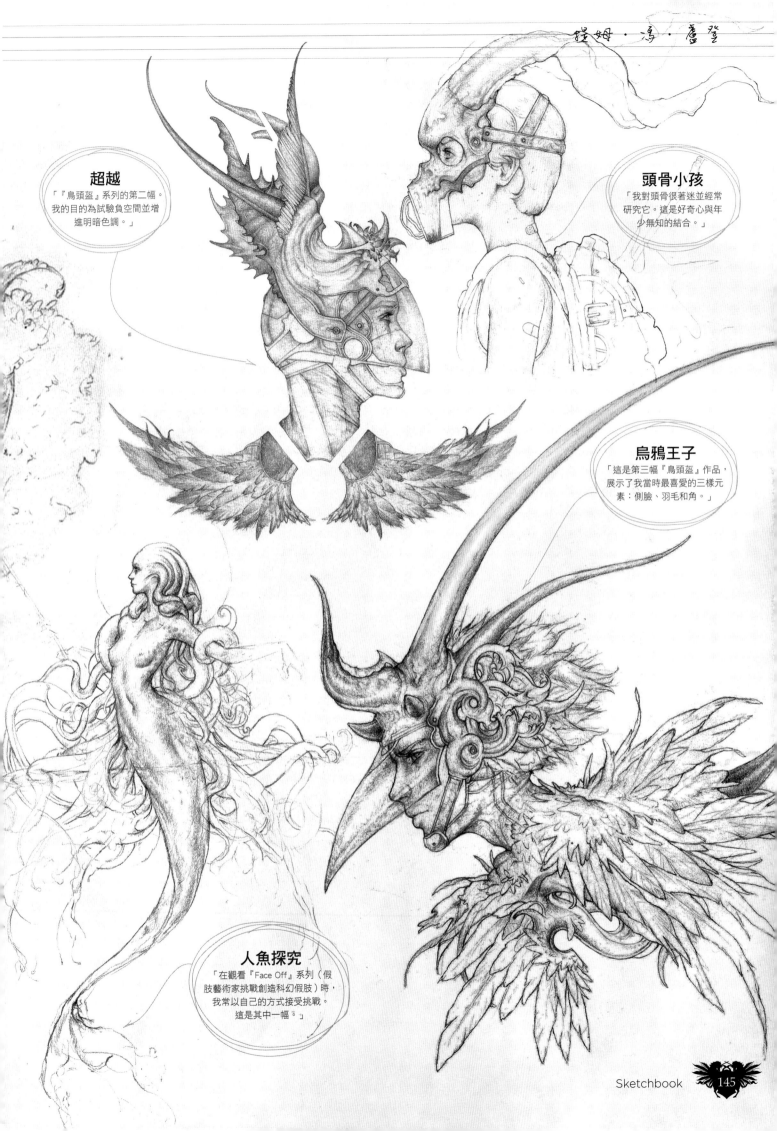

超越
「『鳥頭盔』系列的第二幅。
我的目的為試驗負空間並增
進明暗色調。」

頭骨小孩
「我對頭骨很著迷並經常
研究它。這是好奇心與年
少無知的結合。」

烏鴉王子
「這是第三幅『鳥頭盔』作品，
展示了我當時最喜愛的三樣元
素：側臉、羽毛和角。」

人魚探究
「在觀看『Face Off』系列（假
肢藝術家挑戰創造科幻假肢）時，
我常以自己的方式接受挑戰。
這是其中一幅。」

雅騰・索拉普

來自烏克蘭的雅騰現居於中國，專長將事物融合，不論是東西方風格，或是科技與有機物

Artist
藝術家檔案

雅騰・索拉普
Artem Solop
地點：中國

來自烏克蘭，雅騰最近搬到中國，探索他對動畫、向量圖形以及龐克塗鴉文化的興趣。他是自由插畫家和手機遊戲藝術總監，受到電子樂、復古電玩和平面設計的啟發。雅騰的熱情是以電腦和傳統工具創造獨特的風格，提醒藝術的過去和未來。

www.behance.net/artemsolop

MARCH OF ROBOTS

蒂伯龍低音部

「這傢伙是未來的一級方程式賽車駕駛員。但這是在未來，所以他駕駛一輛巨型機器鯊而非汽車。根據這幅草圖，我製作了很酷的向量圖作品。」

波瓦Powa

「這個可愛的電視魷魚是機器人和家庭節目設備間的某種混合體，用電纜代替觸角和早期的電腦螢幕頭。這是很好的繪製 80 年代風格背景的練習。」

「我在不同的樂隊演奏過，音樂仍是我靈感的主要來源」

鋼彈

「這是一種哥德式機器人騎士。若用黑筆去畫，他可能會是個可怕的傢伙。」

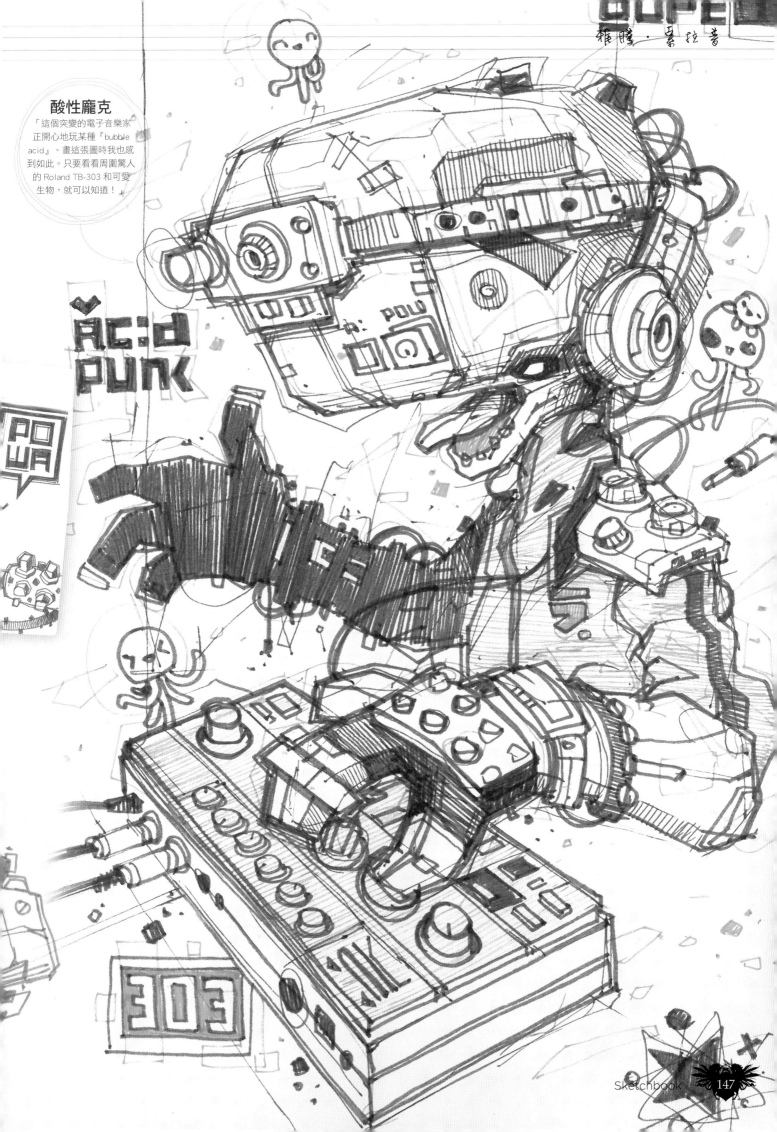

酸性龐克
「這個突變的電子音樂家
正開心地玩某種『bubble
acid』。畫這張圖時我也感
到如此。只要看看周圍驚人
的 Roland TB-303 和可愛
生物，就可以知道！」

鯊魚

「受到 BBC 自然計劃的啟發,這是關於危險海洋動物的早期研究草圖。這是首張以又細又亂的輪廓線為特色的畫作。」

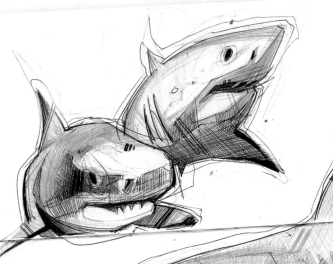

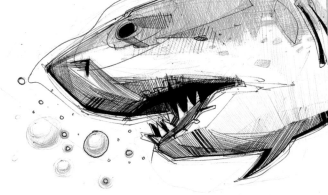

擴聲器
1和2

「這些傢伙是未來的硬體惡魔。有些人會在其中看到許多象徵符號,這都沒有錯,但我只是在測試新的粉紅色麥克筆。」

「人們會在其中看到許多象徵符號,這都沒有錯,但我只是在測試新的麥克筆」

制動火箭機器人

「海鮮混合了效果器。我剛注意到他們有名字:毛傢伙和蘑菇傢伙!畫第二幅的時候,黑筆壞了,但這樣正好。請注意這裡的假日文字。」

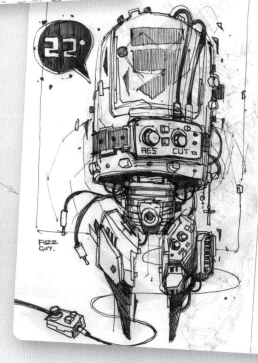

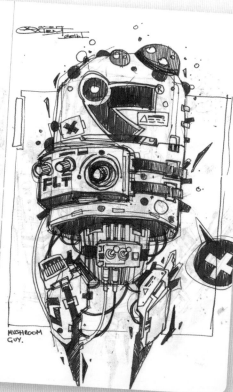

硬體孿生
「他們在 Instagram 頁面上大受歡迎，給我帶來了很多新粉絲。在這裡，我混合了 90 年代的數碼龐克和吉他效果器。」

低傳真
「我在不同的樂隊演奏過，從龐克到電子樂風。音樂仍是我靈感的主要來源。這隻錦鯉魚在自製的 eurorack 模組上玩。就這麼簡單！」

砰！
「鐵男在反烏托邦的數碼龐克世界中遇到了 2097 年的《百戰鐵人王》。這起初只是個塗鴉，雨雲的靈感來自藍色水漬。」

狄倫・提格

這位《2000 AD》藝術家的速寫本中，充滿了色彩繽紛的人物和充滿戲劇性的作品

Artist 藝術家檔案

狄倫・提格
Dylan Teague
國籍：威爾斯

狄倫從事專業繪畫逾 20 年，主要創作《2000 AD》的漫畫，包括《超時空戰警》和《俠盜騎兵》。過去幾年裡，他為 Delcourt 和 Kennes Editions 公司製作了圖像小說。自孩提時代，他就保留著一本持續更新的速寫本。
www.instagram.com/dylbot2099

粗略角色設計

「有時候，我只想在鉛筆階段留下東西。不知為何，但當完成繪畫時，我總覺得有些東西會消失。我認為在粗略的階段，思想填補了空白，並做出了更好的畫作。」

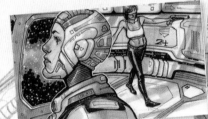

塗鴉

「我想，我是從蝙蝠俠那裡開始以自己的方式創作。」

A6速寫

「我想在 A6 速寫本上畫滿場景和角色設計。這是個有趣的尺寸，因為在視角上可以不受拘束，但也可能有點限制。」

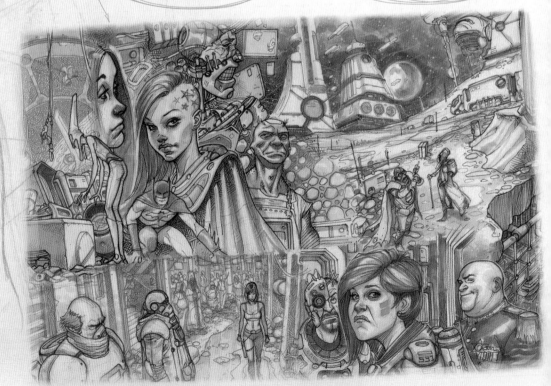

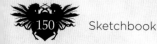

150　Sketchbook

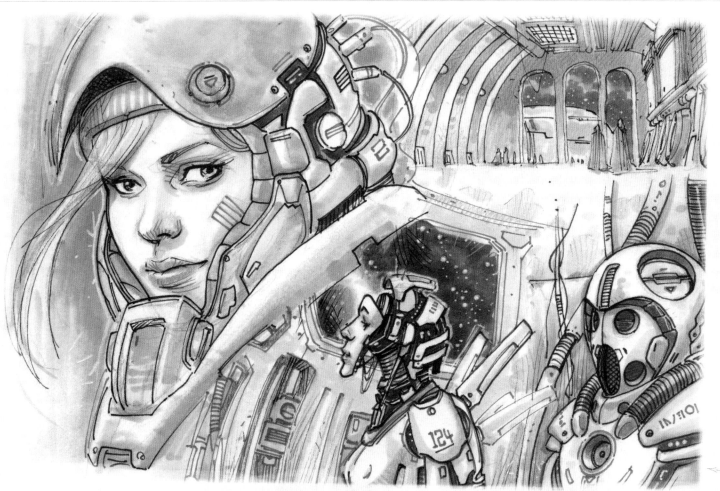

「不知爲何，但當完成繪畫時，我總覺得有些東西會消失」

A5速寫

「同樣地，較小的速寫本可使工作更加自在，而非面對一整頁巨大的空白。我也在試驗一些有趣的彩色細線。」

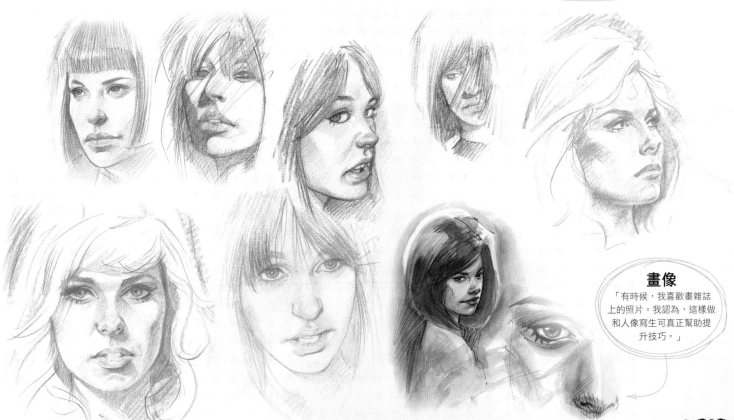

畫像

「有時候，我喜歡畫雜誌上的照片。我認爲，這樣做和人像寫生可真幫助提升技巧。」

場景

「在我腦海中,不常出現明確的圖像,我必須在紙上畫。然而,出於某些原因,在畫出來之前,我已經完成了這兩幅圖。最後整理了一些 CG 增強天空,但這只是 RAW 圖檔掃描。」

更多塗鴉

「在這裡,我想出了一個漫畫的場景和想法,這將在一天內完成……」

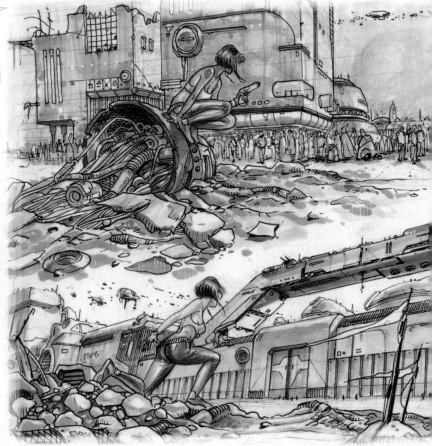

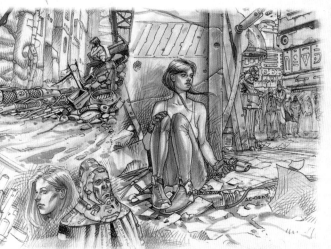

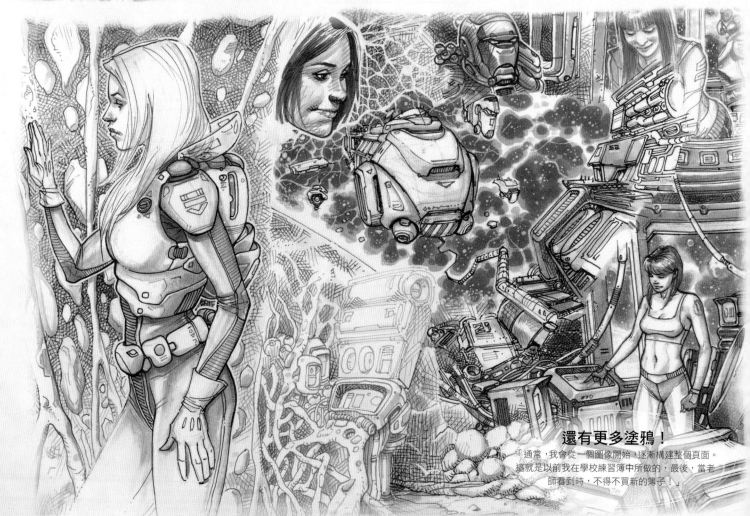

還有更多塗鴉!

「通常,我會從一個圖像開始,逐漸構建整個頁面。這就是以前我在學校練習簿中所做的,最後,當老師看到時,不得不買新的簿子!」

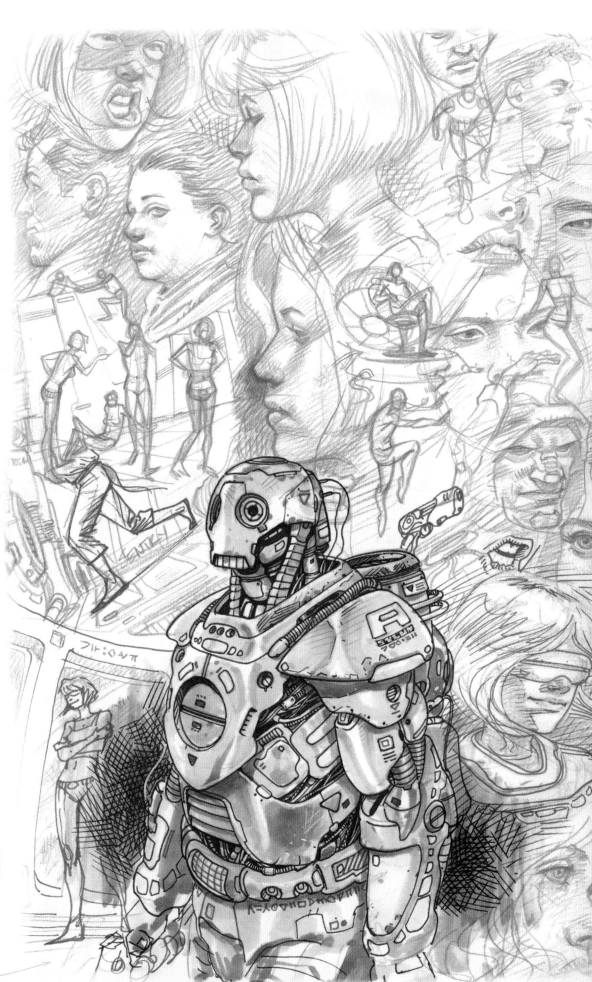

「以前我會在學校練習簿中塗鴉，最後，不得不買新的簿子」

角色設計

「這一頁始於我的機器人設計，但我最終又回到了塗鴉。這個機器人是為我在 Delcourt 公司出版的書《Le Grande Evasion：Asylum》所畫的。在書中，我做了一點簡化，因為我必須畫很多個！」

克雷兒·溫德琳

這位漫畫家分享她充滿童趣想像的速寫本……裡面還有很多動物！

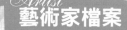

Artist
藝術家檔案

克雷兒·溫德琳
Claire Wendling
國籍：法國

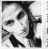

克雷兒住在法國的昂古萊姆。在 Les Lumières de l'Amalou 和 Garance 系列漫畫開始屢獲殊榮後，她開始製作藝術書籍和動畫電影。2013 年，因為健康因素，克雷兒暫停了藝術工作，但此後她又回到了工作崗位。

www.claire-wendling.net

小時尚
「我為下一本速寫本畫的草圖之一，希望它很快可以出版。這是我在 2014 年 1 月畫的。」

鞋子主題
「去年某段時間，我為了好玩而畫的個人素描。」

長長的盹兒
「這是為了 2011 年在巴黎舉辦的展覽而畫。人們告訴我，在陽光下閒逛的獅子永遠不會露出笑容。」

「人們告訴我，在陽光下閒逛的獅子永遠不會露出笑容」

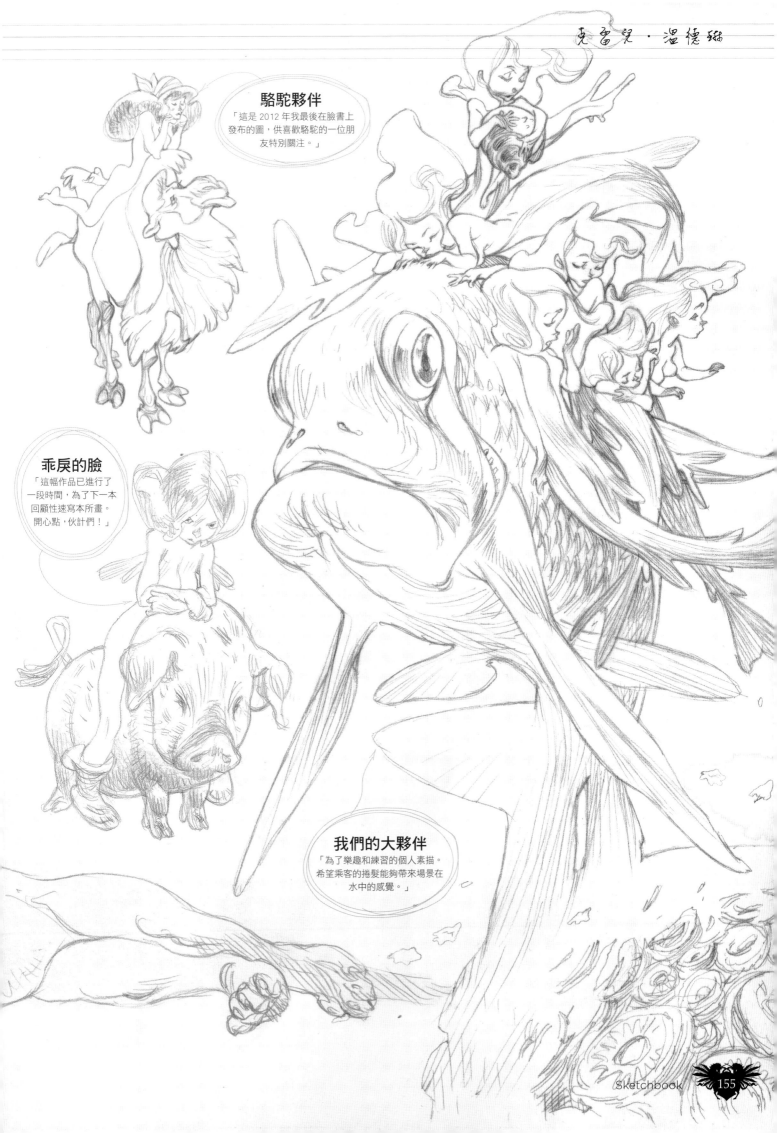

駱駝夥伴

「這是 2012 年我最後在臉書上發布的圖,供喜歡駱駝的一位朋友特別關注。」

乖戾的臉

「這幅作品已進行了一段時間,為了下一本回顧性速寫本所畫。開心點,伙計們!」

我們的大夥伴

「為了樂趣和練習的個人素描。希望乘客的捲髮能夠帶來場景在水中的感覺。」

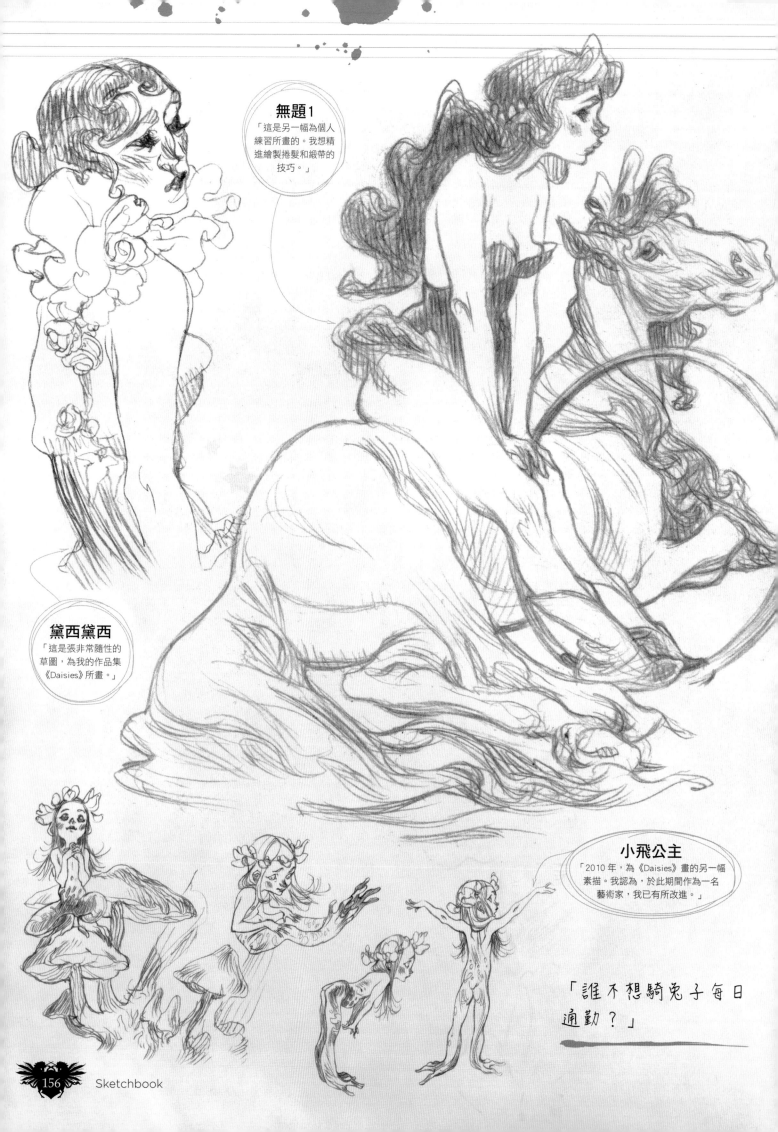

無題1
「這是另一幅為個人練習所畫的。我想精進繪製捲髮和緞帶的技巧。」

黛西黛西
「這是張非常隨性的草圖,為我的作品集《Daisies》所畫。」

小飛公主
「2010年,為《Daisies》畫的另一幅素描。我認為,於此期間作為一名藝術家,我已有所改進。」

「誰不想騎兔子每日通勤?」

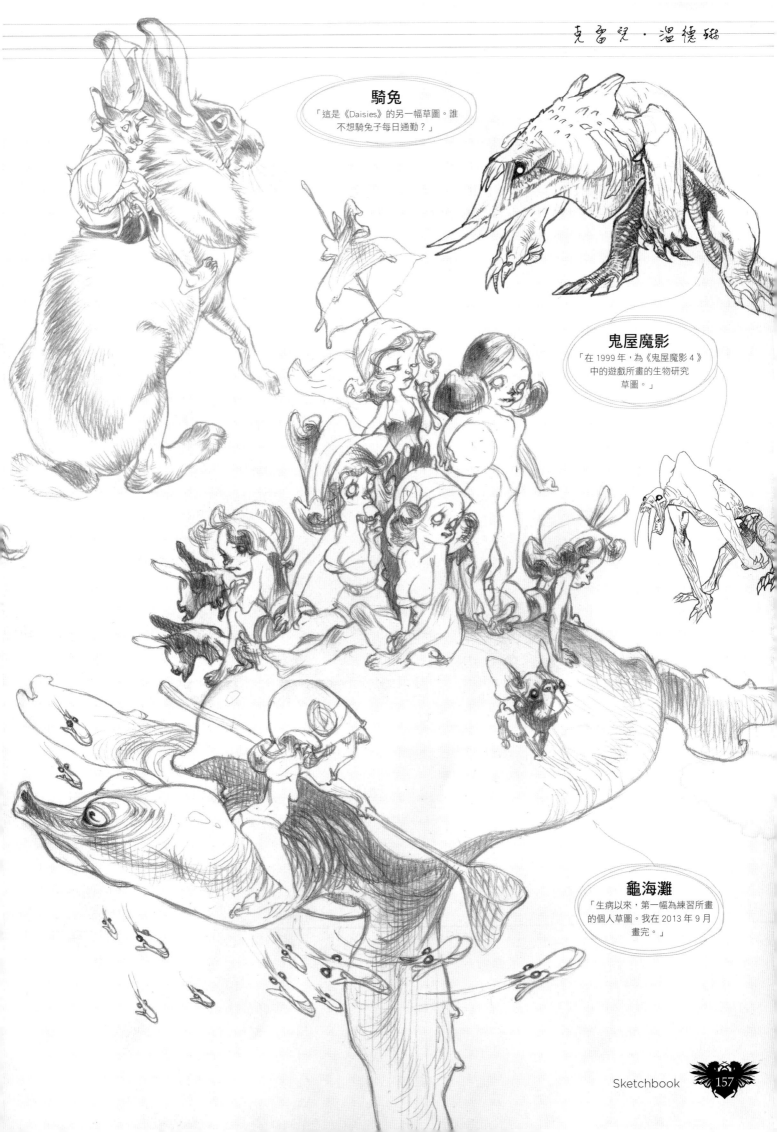

騎兔

「這是《Daisies》的另一幅草圖。誰不想騎兔子每日通勤？」

鬼屋魔影

「在 1999 年，為《鬼屋魔影 4》中的遊戲所畫的生物研究草圖。」

龜海灘

「生病以來，第一幅為練習所畫的個人草圖。我在 2013 年 9 月畫完。」

達倫・瑤

閒混安逸的機器人、吸血鬼和野獸構成達倫引人入勝的速寫本

Artist
藝術家檔案

達倫・瑤
Darren Yeow
國籍：澳洲

來自新加坡的達倫在大學學習電腦科學和管理，但現在，他與他的性格黑貓「賈斯伯」住在澳洲墨爾本，作為自由接案的概念設計師。他是「Nomad art satchel」的創始者，但最著名的則是對褲子的蔑視。
www.stylus-monkey.com

克蘇魯
「我對傳說怪物的看法。我想用這件作品做一些事：重新照亮一個主題、渲染水的半透明度。有時間時，我很想回去修改它。」

龍2
「我想加深對頂光的了解，特別是如何使表現形式受歡迎，儘管是相當平面的燈光風格。丹妮莉絲的龍也再現於《權力遊戲》中，對我而言，龍很新奇有趣！」

車子速寫
「我一直是《衝鋒飛車隊》的粉絲，當他們展示《憤怒道》的一些汽車設計時，我只需快速勾勒出其中一個。通常在客戶工作之間沒有太多休息時間，因此，我不得不以印象派的方式把它生出來。放大近看時，近乎支離破碎，但有捕捉到機器的本質」

寂寞機器人

「在網路上，看到幾乎所有機器人設計都差不多。我極力試圖避免從眾，所以這個小傢伙隨之而來。難道，你不想擁抱他、並告訴他可以擁有不同的腿長嗎？我想……」

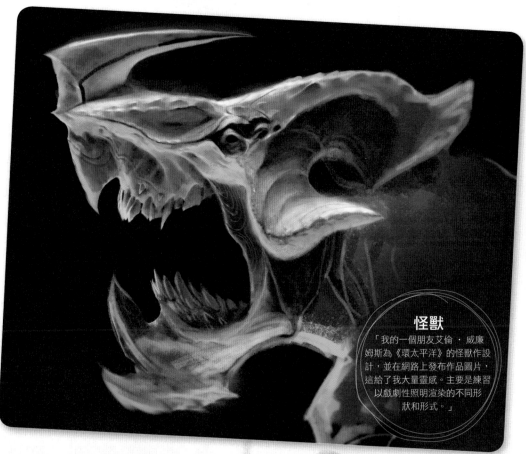

怪獸

「我的一個朋友艾倫・威廉姆斯為《環太平洋》的怪獸作設計，並在網路上發布作品圖片，這給了我大量靈感。主要是練習以戲劇性照明渲染的不同形狀和形式。」

「難道，你不想擁抱他、並告訴他可以擁有不同的腿長嗎？」

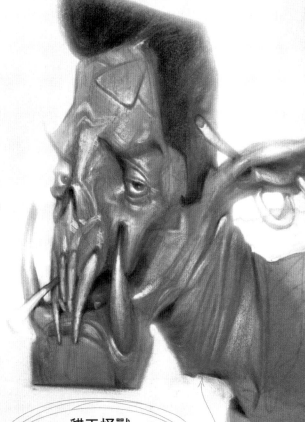

貓王怪獸

「這是毫無預設的概念草圖之一。大部分時間花在製作信中所描述的願景上，所以對我而有，這近似一種冥想形式。它看起來太像一個普通的怪物，所以將我的洛卡比里美學傾向放進去。」

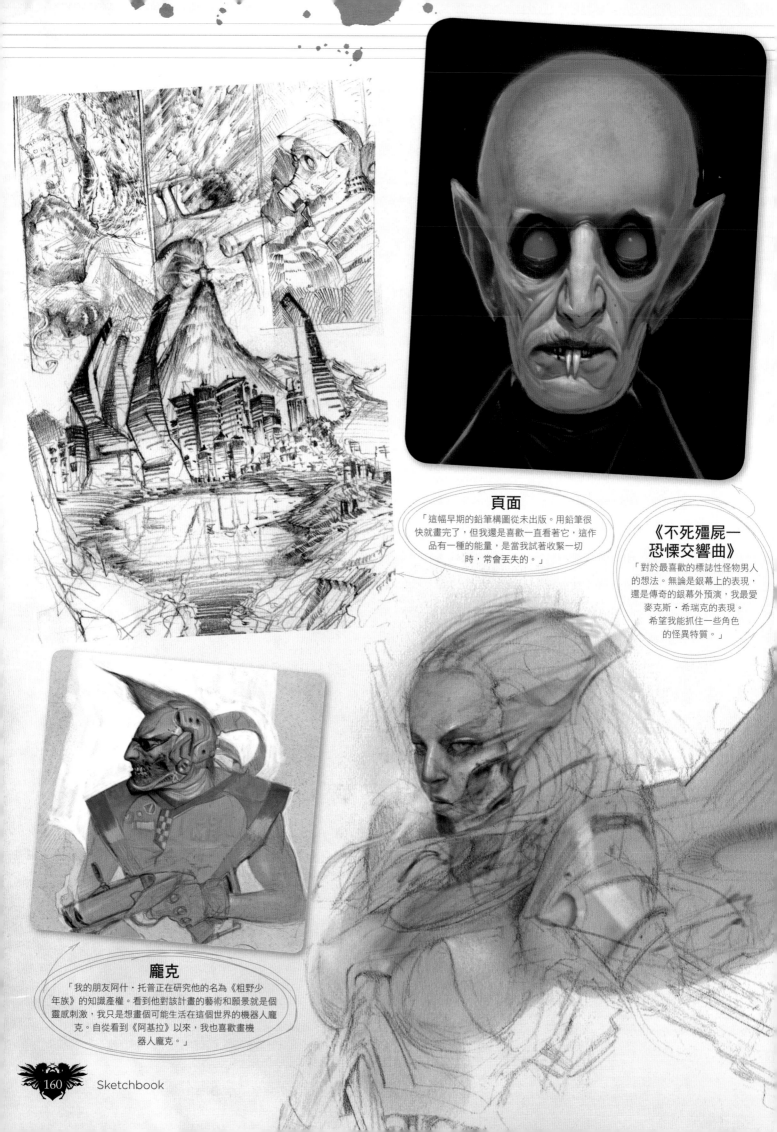

頁面
「這幅早期的鉛筆構圖從未出版。用鉛筆很快就畫完了，但我還是喜歡一直看著它，這作品有一種的能量，是當我試著收緊一切時，常會丟失的。」

《不死殭屍一恐慄交響曲》
「對於最喜歡的標誌性怪物男人的想法。無論是銀幕上的表現，還是傳奇的銀幕外預演，我最愛麥克斯·希瑞克的表現。希望我能抓住一些角色的怪異特質。」

龐克
「我的朋友阿什·托普正在研究他的名為《粗野少年族》的知識產權。看到他對該計畫的藝術和願景就是個靈感刺激，我只是想畫個可能生活在這個世界的機器人龐克。自從看到《阿基拉》以來，我也喜歡畫機器人龐克。」

毒蛇頭

「去年，我的朋友愛默生與我進行了一次藝術交換，他用墨水畫照片，而我用鉛筆和炭筆畫。這是另一件沒有預先設想的創作，只是隨意地用鉛筆畫，找到一些令人愉悅的群眾，我應用了一些細節。」

機器女孩

「這個金屬女孩的靈感來源為《艾莉塔：戰鬥天使》。我從來沒有畫完，但我抓住了理想的表情，就是在戰鬥中有效地踢打的那種。」

「我抓住了理想的表情，就是在戰鬥中能有效地踢打的那種」

山岳速寫

「為了練習不同的配色方案和極簡主義構圖，畫了快速的研究草圖。這其中自由使用套索工具和粉筆刷。」

朱峰

相當出名的概念藝術家，這位好萊塢電影和 triple-A 電玩
的資深人士從速寫本中揭示了更多作品

Artist
藝術家檔案

朱峰
Feng Zhu
國籍：新加坡

從電影、電視廣告到熱門
電玩和玩具設計，朱峰從
事娛樂業逾 12 年，專業
為概念藝術、產品和角色
設計，他同為新加坡朱峰設計學院的
創始人，最近在北京成立了電影製作
工作室，朱峰影業。
www.fzdschool.com

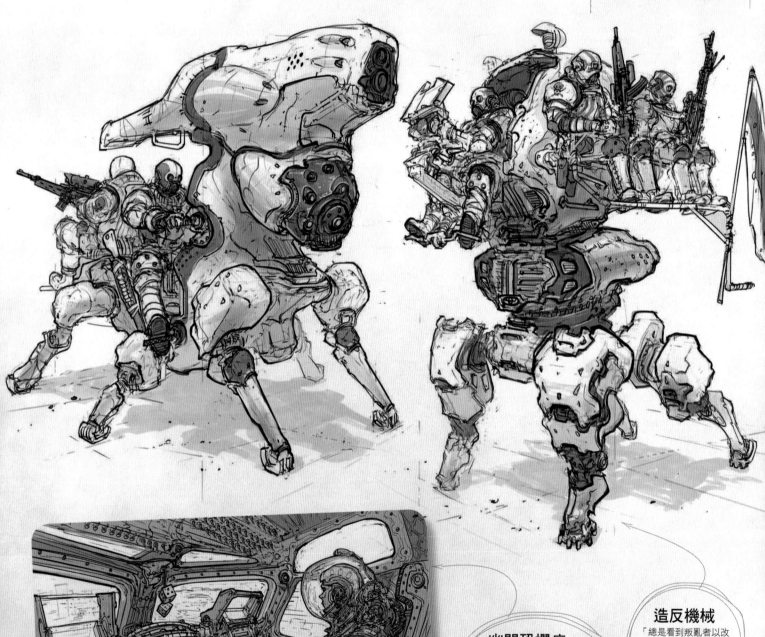

幽閉恐懼症，
駕駛艙2

「靈感來自 20 世紀 80 和 90 年代
的科幻駕駛艙設計——充滿了設
備。對於舊的電子產品，我是極狂
熱的愛好者，特別是與航空有
關的。」

造反機械

「總是看到叛亂者以改
裝後的豐田卡車作為槍
支平台，而我會把卡車
換成機械！」

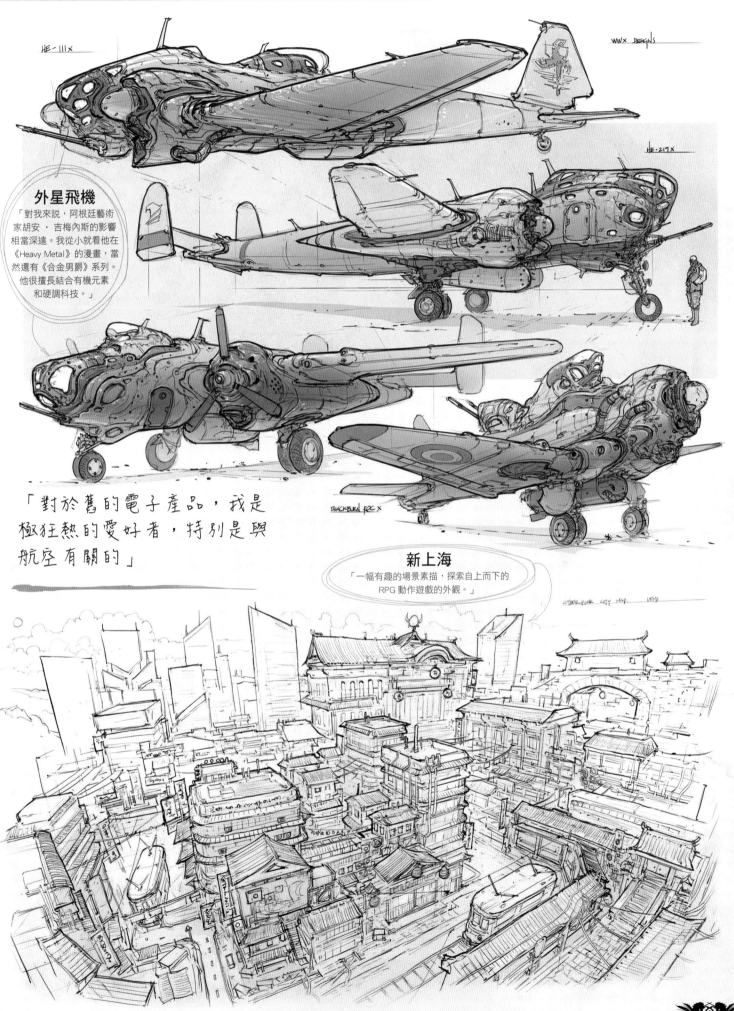

外星飛機

「對我來說，阿根廷藝術家胡安・吉梅內斯的影響相當深遠。我從小就看他在《Heavy Metal》的漫畫，當然還有《合金男爵》系列。他很擅長結合有機元素和硬調科技。」

「對於舊的電子產品，我是極狂熱的愛好者，特別是與航空有關的」

新上海

「一幅有趣的場景素描，探索自上而下的 RPG 動作遊戲的外觀。」

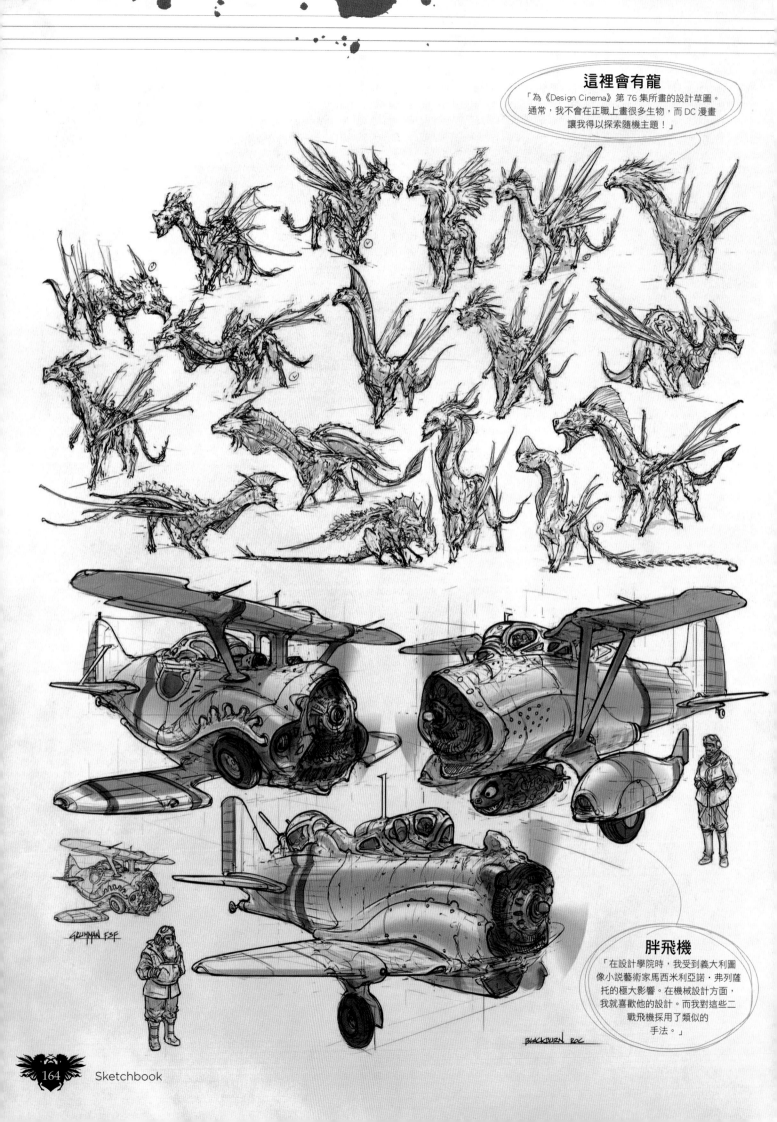

這裡會有龍
「為《Design Cinema》第 76 集所畫的設計草圖。通常，我不會在正職上畫很多生物，而 DC 漫畫讓我得以探索隨機主題！」

胖飛機
「在設計學院時，我受到義大利圖像小說藝術家馬西米亞諾·弗列薩托的極大影響。在機械設計方面，我就喜歡他的設計。而我對這些二戰飛機採用了類似的手法。」

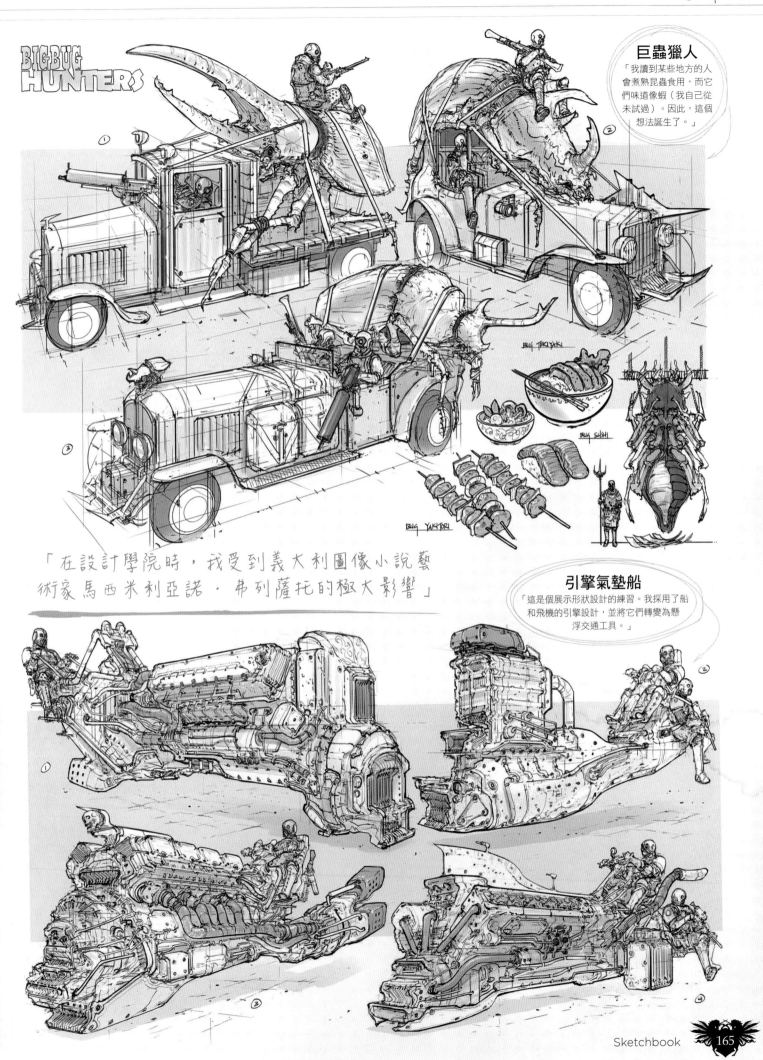

BIGBUG HUNTERS

巨蟲獵人
「我讀到某些地方的人會煮熟昆蟲食用,而它們味道像蝦(我自己從未試過)。因此,這個想法誕生了。」

BUG TERIYAKI

BUG SUSHI

BUG YAKITORI

「在設計學院時,我受到義大利圖像小說藝術家馬西米利亞諾·弗列薩托的極大影響」

引擎氣墊船
「這是個展示形狀設計的練習。我採用了船和飛機的引擎設計,並將它們轉變為懸浮交通工具。」

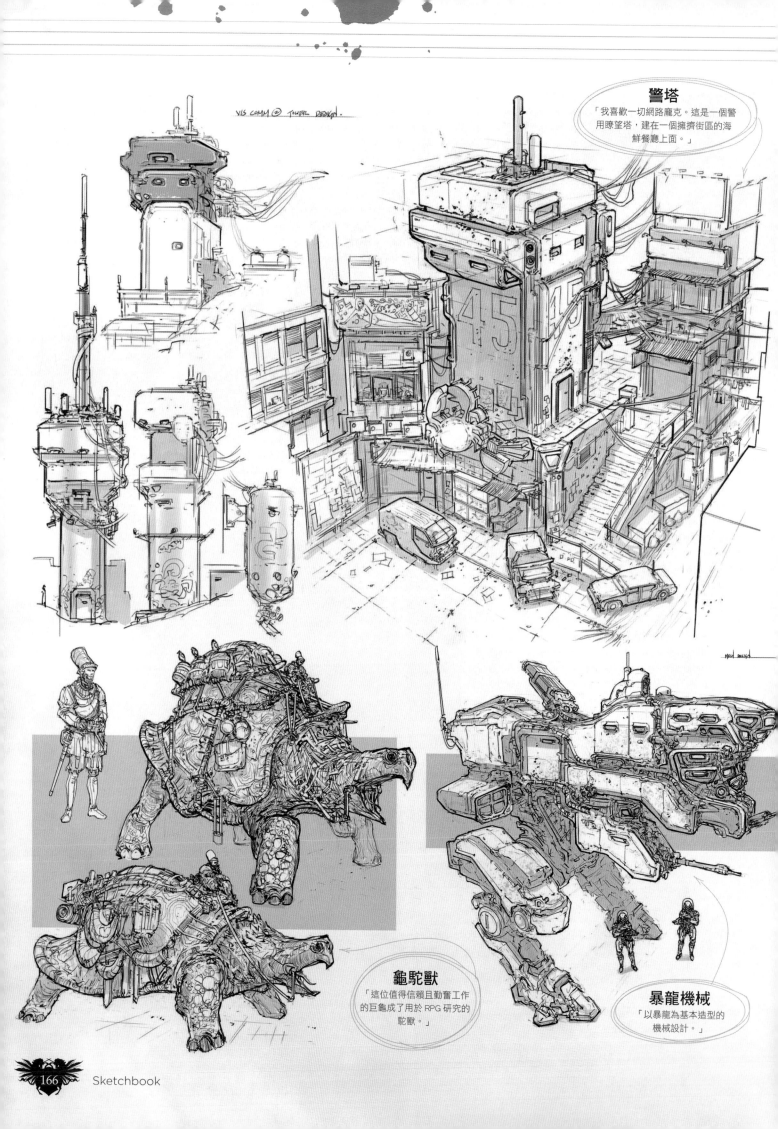

VIS COMM @ TOWER DESIGN.

警塔
「我喜歡一切網路龐克。這是一個警用瞭望塔，建在一個擁擠街區的海鮮餐廳上面。」

龜駝獸
「這位值得信賴且勤奮工作的巨龜成了用於 RPG 研究的駝獸。」

暴龍機械
「以暴龍為基本造型的機械設計。」

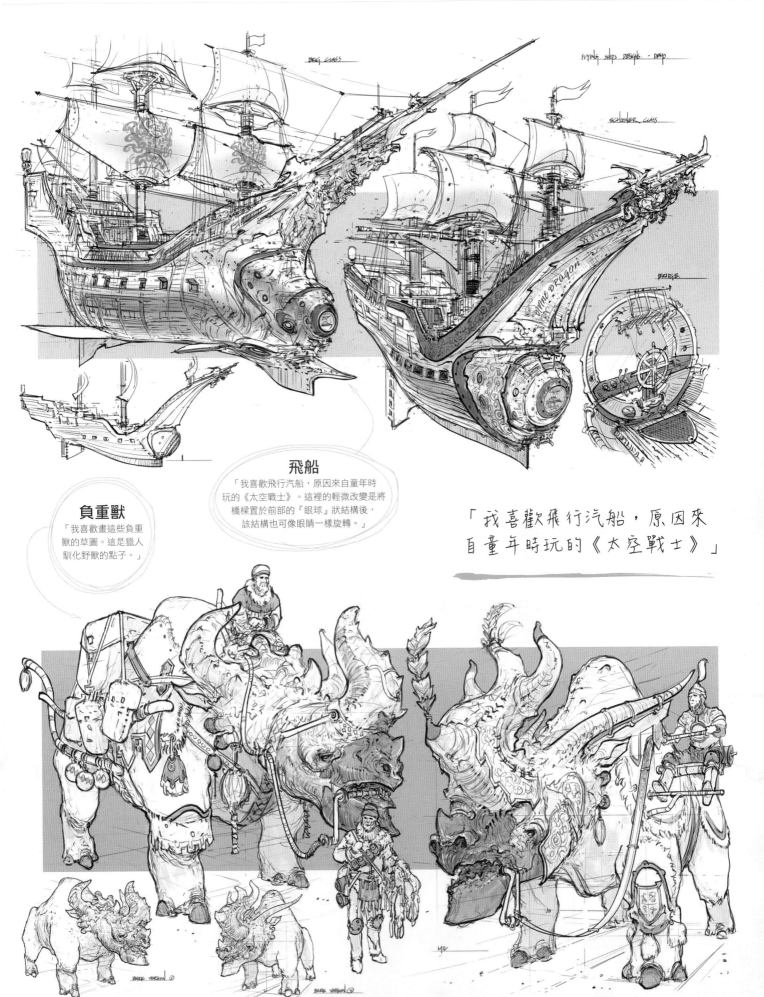

飛船

「我喜歡飛行汽船，原因來自童年時玩的《太空戰士》。這裡的輕微改變是將橋樑置於前部的『眼球』狀結構後，該結構也可像眼睛一樣旋轉。」

負重獸

「我喜歡畫這些負重獸的草圖。這是獵人馴化野獸的點子。」

「我喜歡飛行汽船，原因來自童年時玩的《太空戰士》」

其他藝術家

我們將 Moleskine 素描本傳給世界上一些最棒的藝術家，以獲得這個獨家系列

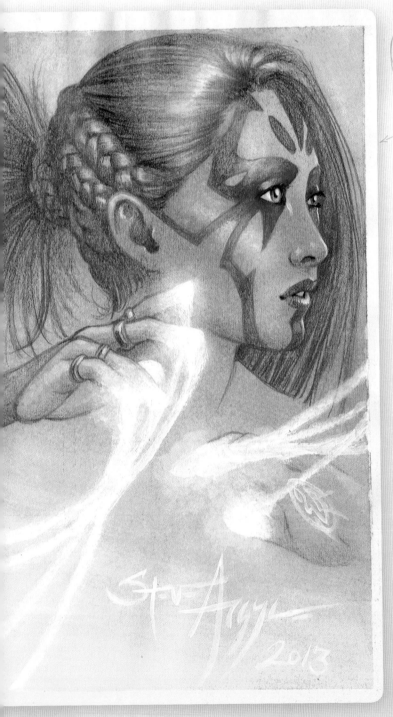

史特夫·阿吉利

「我一直很喜歡臉上畫法術的微妙神秘。它在原始和狂野中，意味著傳統和儀式。你會感受到使出超能力的角色。」

泰瑞爾·惠特拉

「在《Spectrum Fantastic Art Live 2》的攤位上，迅速畫了現場速寫。我想當時是午餐時間。」

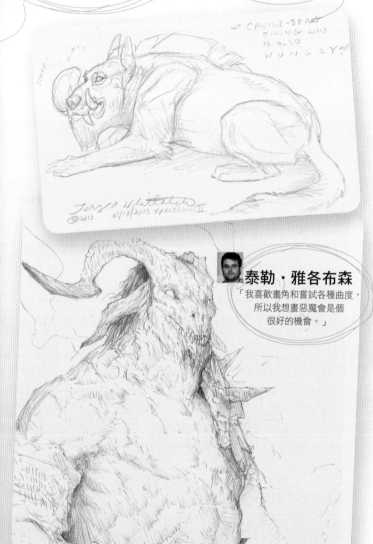

泰勒·雅各布森

「我喜歡畫角和嘗試各種曲度，所以我想畫惡魔會是個很好的機會。」

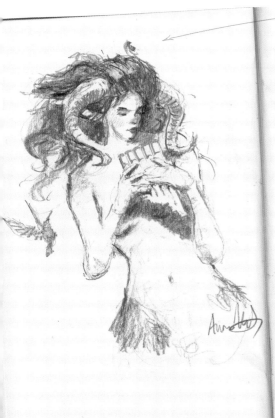

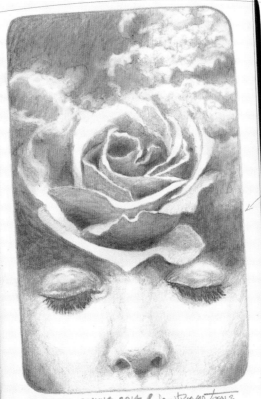

LOTERIA COMING 2014
www.lone-boy.com

艾倫・米勒
「在 Spectrum Live 中，我以鉛筆、水彩和一些金色麥克筆的亮光效果畫出這個牧神的圖像。」

約翰・皮卡西奧
「從我即將到來的 Loteria 板上畫玫瑰卡片。」

「我喜歡煙霧可做出的抽象形狀，特別是用於畫像。將這種煙結合甘道夫，就有了成功的組合」

查爾斯・範斯
「這是伊薇，來自尼爾・蓋曼小說《星塵》，這本著作有我的 175 幅畫作説明，最初由眩暈公司（DC 漫畫）於 1997 年出版。」

多納托・將寇拉
「我總是喜歡煙霧可做出的抽象形狀，特別是用於畫像。將這種煙結合甘道夫，就有了成功的組合！」

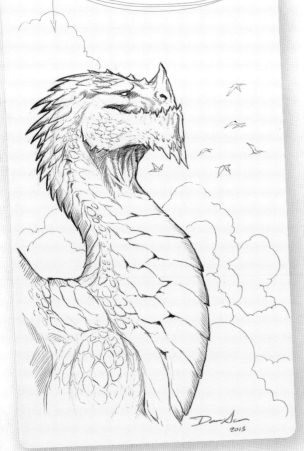

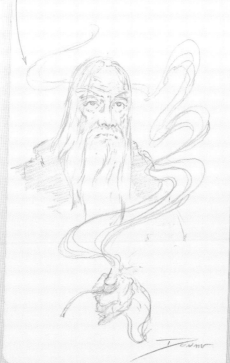

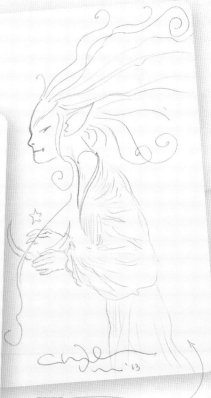

丹・斯考特
「龍是我最喜歡的素描題材之一。速寫本給了我很好的機會來設計它們，並可能想出一些可用於未來作品的有趣事物。」

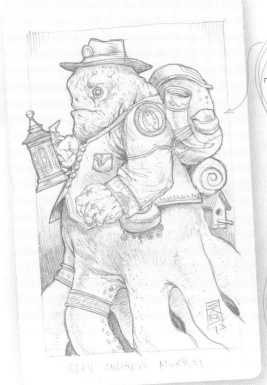

SEAN ANDREW MURRAY

尚恩・安德魯・莫瑞
「作為 Order of the Seeing Claw 的成員，
孟羅前往沼澤地 South of Gateway
尋找 Order 啤酒廠的補給品和
稀有啤酒花。」

吉姆・帕佛列克
「我用擦粉技術開始了這
個作品，使用粉狀石墨創造了
大部分的中間色調。透過一些
適當的處理，可以很快得到喜
歡的整體形狀，再用鉛筆和
橡皮擦進行細節處理。」

「我用擦粉技術開始了這個作品，使用粉
狀石墨創造了大部分的中間色調」

40

賈斯汀・傑拉德
「這幅草圖研究畫的是某
次騎單車時，遇到的友善
楓樹。在我住處的東側
樹林，到處都是。」

安妮・史戴格
「安妮在一個探索其林地
王國的少女的素描中，混合
洛可可式的影響，與對幻
想和童話的愛。」

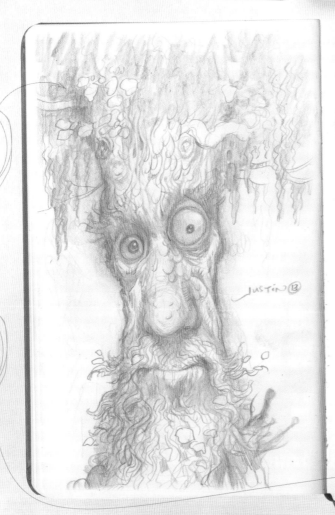

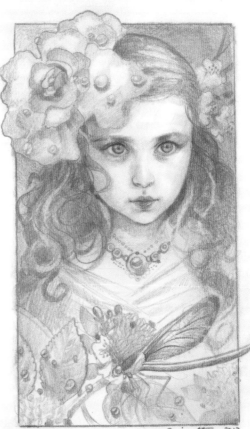

ANNIE STEGG

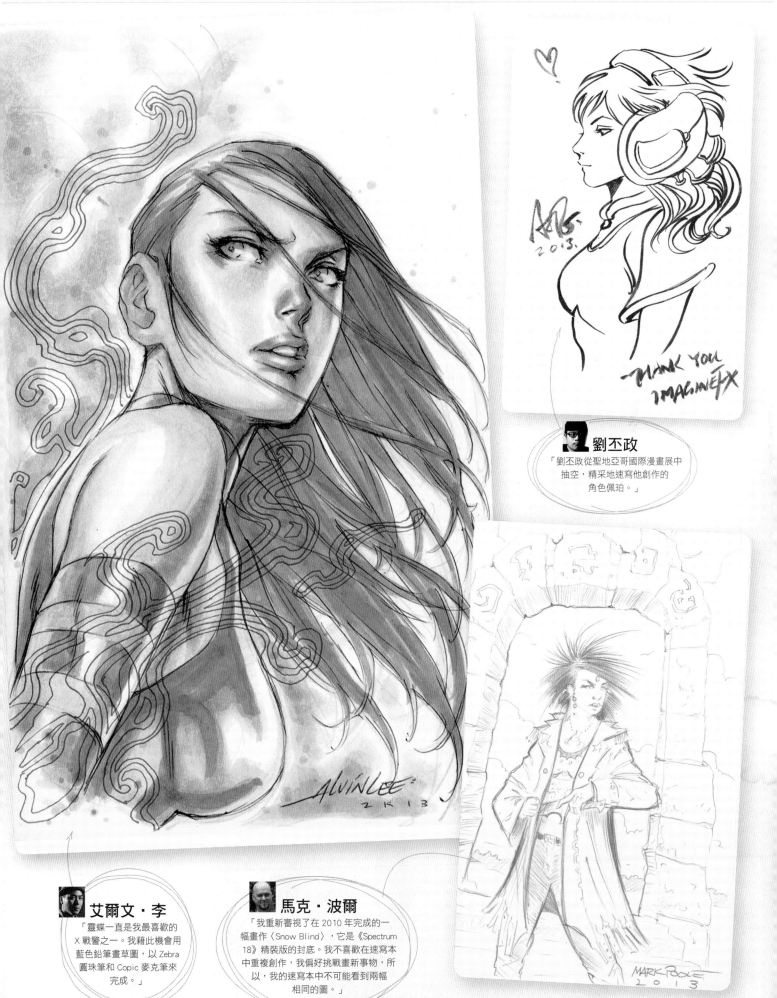

劉丕政

「劉丕政從聖地亞哥國際漫畫展中抽空，精采地速寫他創作的角色佩珀。」

艾爾文・李

「靈蝶一直是我最喜歡的X戰警之一。我藉此機會用藍色鉛筆畫草圖，以Zebra圓珠筆和Copic麥克筆來完成。」

馬克・波爾

「我重新審視了在2010年完成的一幅畫作〈Snow Blind〉，它是《Spectrum 18》精裝版的封底。我不喜歡在速寫本中重複創作，我偏好挑戰畫新事物，所以，我的速寫本中不可能看到兩幅相同的圖。」

國家圖書館出版品預行編目（CIP）資料

奇幻插畫速寫集：來自世界頂尖奇幻藝術創作者的插
畫速寫 / Future PLC作；何湘葳翻譯. -- 新北市：
北星圖書, 2019.08
　　面；　公分

　譯自：The sketchbooks : the world's best fantasy
artists shore their sketchs

　ISBN 978-957-9559-17-1（平裝）

　1.插畫　2.繪畫技法

947.45　　　　　　　　　　　　108010618

奇幻插畫速寫集
來自世界頂尖奇幻藝術創作者的插畫速寫

作　　者　　Future PLC
翻　　譯　　何湘葳
發 行 人　　陳偉祥
出　　版　　北星圖書事業股份有限公司
地　　址　　234 新北市永和區中正路 458 號 B1
電　　話　　886-2-29229000
傳　　真　　886-2-29229041
網　　址　　www.nsbooks.com.tw
E－MAIL　　nsbook@nsbooks.com.tw
劃撥帳戶　　北星文化事業有限公司
劃撥帳號　　50042987
製版印刷　　皇甫彩藝印刷股份有限公司
出 版 日　　2019 年 8 月
I S B N　　978-957-9559-17-1
定　　價　　550 元

ImagineFX Presents Sketchbooks Sixth Edition
© 2018 Future Publishing Limited
Cover image© Iain McCaig

For more information about this and other Bookazines published by the Future plc group,
go to http://www.futureplc.com.

如有缺頁或裝訂錯誤，請寄回更換。

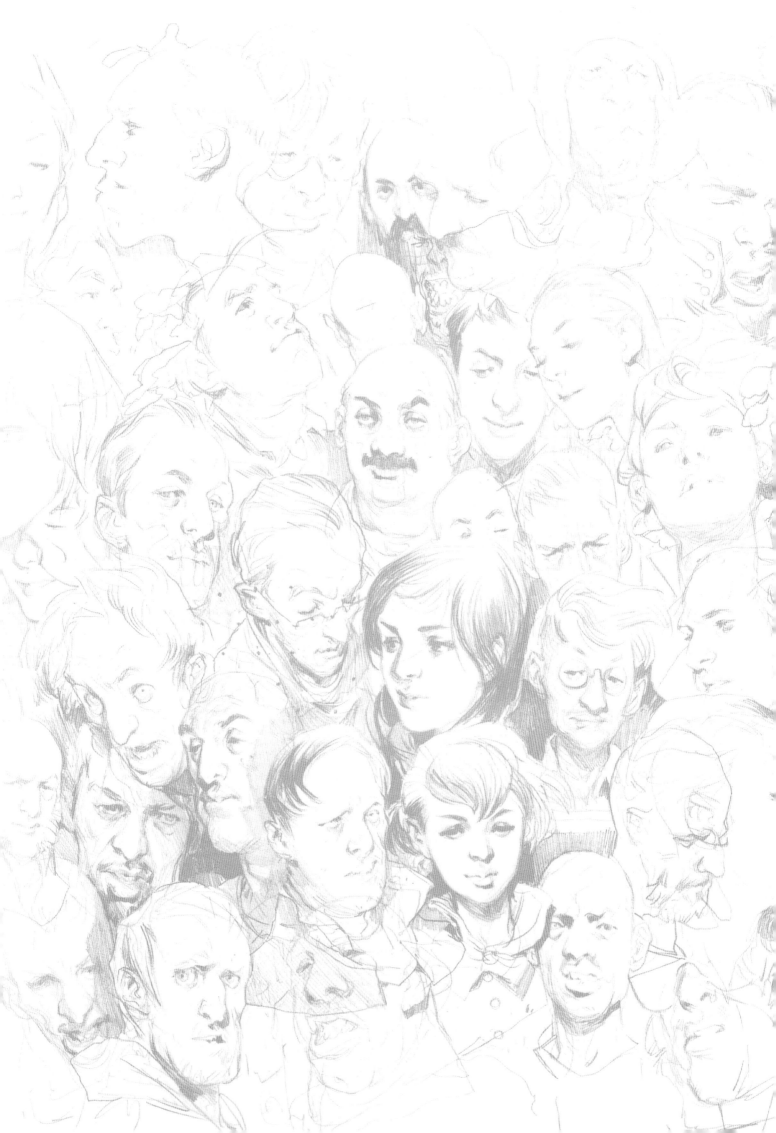

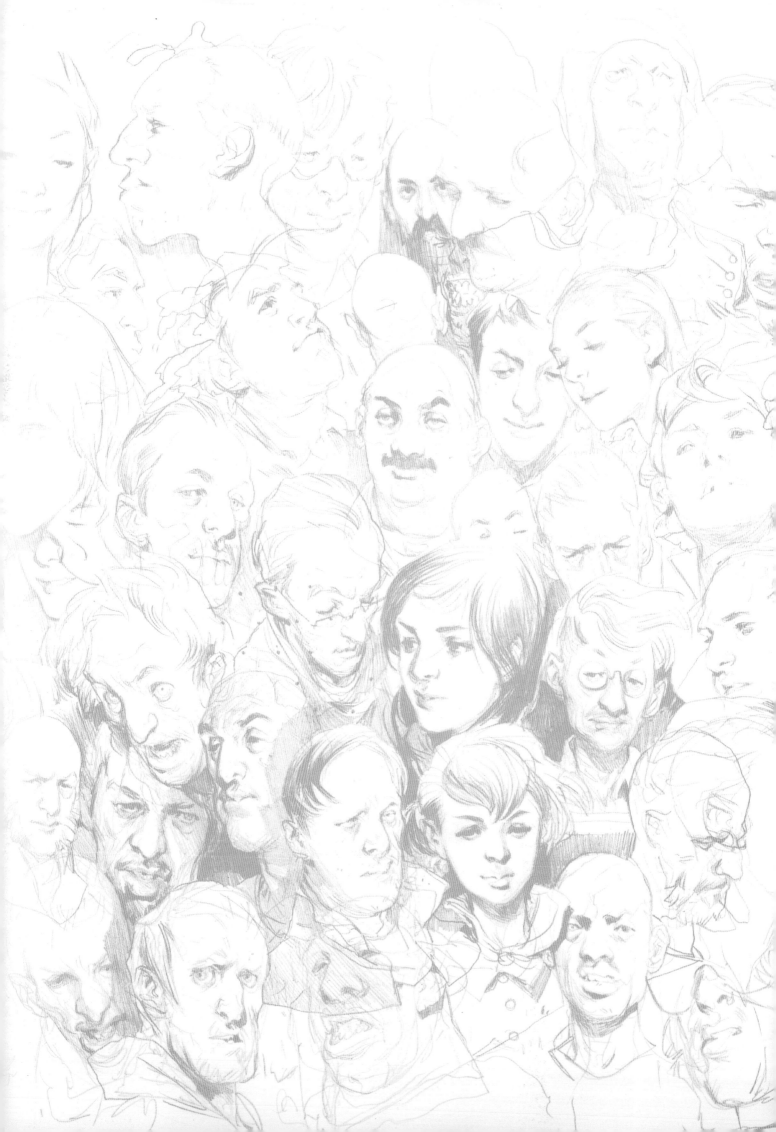